CLIP STUDIO PAINT

| Windows | macOS | iOS | Android | 對 |
| PRO | EX | for iPad | for iPhone | 應 |

筆刷素材集

西洋篇

Zounose・角丸 圓 著 ✛ 株式会

U0050392

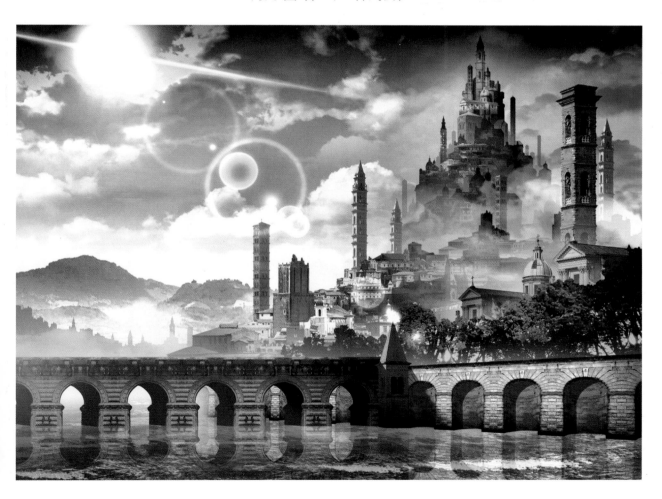

前言

非常感謝您拿起這本書。

本書附屬了「CLIP STUDIO PAINT」用的筆刷素材（客製化的筆刷資料），並對其使用方法、活用方法等進行了解說。如書名標題所示，主要收錄了能夠描繪西洋建築以及風景的筆刷。那些都是以實際前往歐洲拍攝照片製作而成的筆刷。
用來解說的製作範例，也不僅僅是追求外觀真實感，更試圖要將取材中感受到的氣氛、味道和空氣感重現給各位。

所謂的文化形式以及自然風土，是除了在那個地區生活的人以外，很難判斷出畫面中所包含的細微韻味。比如說，即使在國外的電影中出現了日本的場景，也會感覺到有難以言喻的不協調感。那是在無意識中表現在形式上的獨特的模式、節奏或是物品的素材感等等，廣泛深植在那個地區的事物，所以很難用理論和知識來彌補其中的感受落差。

使用在歐洲拍攝的照片製作而成的本書筆刷組，完全不必在意會有像這樣的違和感發生，可以輕鬆地重現西洋的文化形式和風土。個人認為光是這個特色就已經相當有用了。

另外，不僅限於現實世界的舞臺，也有相當多的創作作品是以西洋文化為基礎。自己在成長的過程中也很習慣並熟悉了那樣的作品。在描繪如西洋幻想風格插畫時，本書的筆刷組也是一大利器。實際上在收錄的筆刷當中，有很多是自己在工作中會使用到的筆刷，可以說效果已經是掛保證了。

只要使用本書的筆刷素材，任誰都可以描繪出同等水準的插畫。如果您是初學者的話，請先好好體會完成一幅插畫作品的樂趣吧！
在熟練使用筆刷的過程中，總有一天會開始感到不夠滿意吧！但如果我們將這個不足當成一個契機，開始試著用自己的手法來進行描寫的變化應用。毫無疑問的，這些嘗試最後都會被昇華為您自己的「技巧」和「畫風」。
從這個意義上來說，本書應該也可以作為插畫的入門書和引導書來使用。

順便一提，在插畫的變化應用上來說，前作『CLIP STUDIO PAINT 筆刷素材集：由雲朵、街景到質感』的筆刷素材，使用起來可以很好地融入畫面，效果極佳。
如果僅僅使用本書的筆刷還覺得不夠的話，也請您嘗試一下前作的附錄筆刷。

本書的另一個亮點，是收錄了許多可以使用在 CLIP STUDIO PAINT 的漸層對應功能的素材。這是一種可以簡單地對於使用筆刷素材完成的描寫，加上具有深度的色彩功能。如果您沒有使用過漸層對應功能的話，請一定要趁這個機會嘗試看看。

如果本書能對您的插畫製作有一點幫助的話，那將是我最大的榮幸了。

Zounose

目錄

1章 筆刷的基礎知識

2章 人工物筆刷

本書的使用方法

我們將可以在繪圖軟體的畫布上描繪（描線或上色），就如同沾水筆和毛筆一樣使用的功能稱為「筆刷」（筆刷工具）。CLIP STUDIO PAINT 內建了可以輕鬆上手使用的預設筆刷，也可以自行製作客製化的筆刷。

本書收錄了許多作者 Zounose 所製作的自製筆刷素材，並將使用方法介紹給大家。

包含可以直接描繪出讓人感到吃驚的影像筆刷、可以有效地描繪出物體表面質感或是現象的筆刷，還有可以排列出圖案的筆刷等等，附錄的 CD-ROM 以及可以在網上下載的資料中一共收錄了 190 件各有特色的筆刷。

透過描線（筆劃）或是與印章一樣地按壓使用（蓋章貼圖），就能將建築物或雲朵簡直如同魔法一樣一個接著一個呈現在畫布上的筆刷，相信可以為插畫製作帶來劃時代的便利吧！

頁面架構

1 章

這是介紹使用本書附屬的筆刷素材基本使用方法的章節。刊載了以筆劃或蓋章貼圖這類的運筆技巧，以及封面插畫的製作過程。

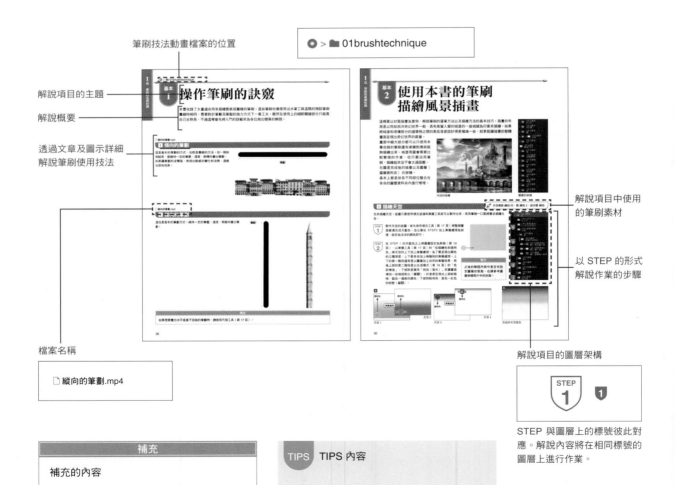

筆刷技法動畫檔案的位置 ● > 📁 01brushtechnique

解說項目的主題

解說概要

透過文章及圖示詳細解說筆刷使用技法

檔案名稱

📄 縱向的筆劃.mp4

解說項目中使用的筆刷素材

以 STEP 的形式解說作業的步驟

解說項目的圖層架構

STEP 1 ❶

STEP 與圖層上的標號彼此對應。解說內容將在相同標號的圖層上進行作業。

補充
補充的內容

筆刷的使用方法和插畫製作時的補充說明事項
※第 2 章以後也隨處可見

TIPS TIPS 內容

關於 CLIP STUDIO PAINT 使用方法的補充事項
※第 2 章以後也會根據需要登場

本書附屬的筆刷素材的介紹和使用方法的解說章節。第 2 章解說的是「人工物筆刷」、第 3 章是「自然物筆刷」及第 4 章是「特殊筆刷」。

檔案名稱　☐ WB_stonepavement01.sut

筆刷檔案的位置　● > 🗀 02artifact > 🗀 08stonepavement

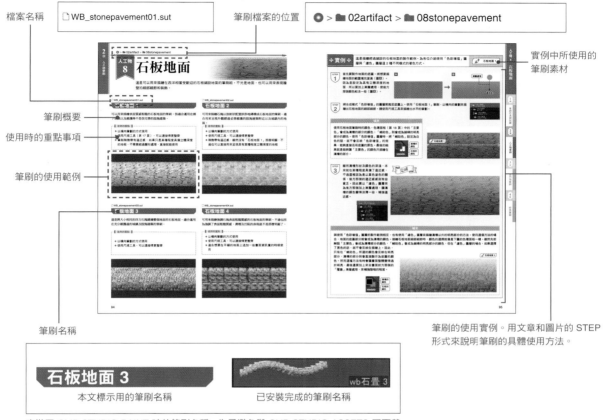

實例中所使用的筆刷素材

筆刷概要

使用時的重點事項

筆刷的使用範例

筆刷名稱

筆刷的使用實例。用文章和圖片的 STEP 形式來說明筆刷的具體使用方法。

石板地面 3

本文標示用的筆刷名稱　　　　已安裝完成的筆刷名稱（wb石疊 3）

安裝至 CLIP STUDIO PAINT 時的筆刷名稱，為了避免與 CLIP STUDIO ASSETS 可下載的筆刷或和其他書籍的筆刷混淆，檔名都是「wb」開頭。

關於筆刷的使用範例

筆刷的使用範例基本上都是在藍色的底圖上，以黑色的描繪色進行描繪示範。先在色彩圖示選擇好主要色之後，再將輔助色設定為白色。
關於色彩的設定方法，請參照第 18 頁。

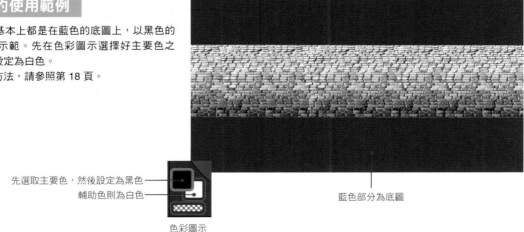

先選取主要色，然後設定為黑色
輔助色則為白色

色彩圖示

藍色部分為底圖

圖說記號

解說中使用的筆刷在圖中會用以下的記號來顯示。

以色圈方式,將所使用的參考顏色(描繪色)呈現出來。並根據場所的不同,如下圖所示,記載了圖層的合成模式(第 18 頁)。

黃色箭頭顯示的是筆刷的筆劃(第 26 頁)和蓋章貼圖(第 28 頁)的使用方法。

使用漸層工具(第 17 頁)中的「從描繪色到透明色」的場所如下圖所示。可以讓顏色從色圈的顏色,自然地過渡變成透明色。

關於按鍵的標記方式

本書是以「Windows」為基礎進行解說。在 macOS、iPad、iPhone 的環境中,按鍵的標記方式會有部分不同,執行本書中記載的快速鍵時,請依照右表進行轉換。

Windows・Android	macOS・iPad・iPhone
Ctrl	command
Alt	option

在 iPad 的環境中,可以在「邊緣鍵盤」上使用這些按鍵,將手指從左側(或右側)的畫面外側朝向畫面內側滑動手指即可顯示邊緣鍵盤。

在 iPhone、Android 的環境中也可以使用「邊緣鍵盤」。觸碰邊緣鍵盤的顯示按鈕,即可顯示邊緣鍵盤。

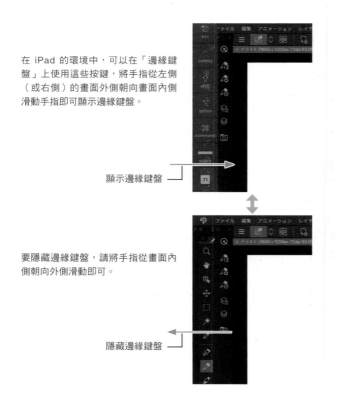

顯示邊緣鍵盤

要隱藏邊緣鍵盤,請將手指從畫面內側朝向外側滑動即可。

隱藏邊緣鍵盤

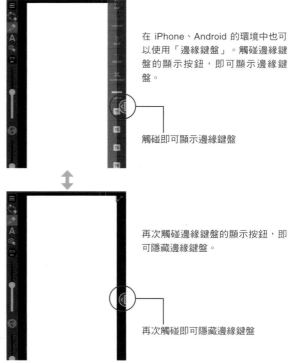

觸碰即可顯示邊緣鍵盤

再次觸碰邊緣鍵盤的顯示按鈕,即可隱藏邊緣鍵盤。

再次觸碰即可隱藏邊緣鍵盤

關於附屬 CD-ROM

本書附屬的 CD-ROM 可以使用於裝設有讀取 CD-ROM 設備的 PC 電腦（Windows 以及 macOS）。此外，透過可攜式應用程式「CLIP STUDIO」也可在 iPad、iPhone、Android 上使用（參照第 11～12 頁）。
CD-ROM 中收錄有操作筆刷的技法影片、以及原創的筆刷素材、漸層對應素材檔案。請在詳細閱讀以下說明後再行使用。

資料夾的架構

CD-ROM 資料夾的架構如下。

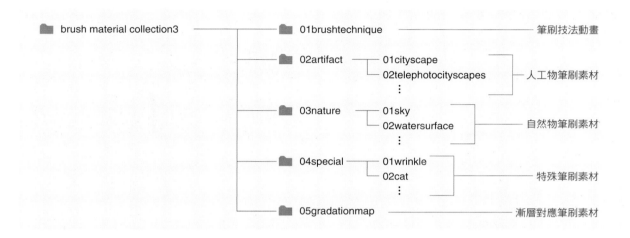

關於使用系統環境

附屬的筆刷素材、漸層對應素材，建議於以下系統環境中使用。

OS

Windows 8.1～10（兩者皆為 64bit）／macOS 10.13～11／iPadOS 13～14／iOS13.1～14／Android 9 已確認可運行無誤。
建議於上述版本或更新版本環境中使用。

CLIP STUDIO PAINT

PRO 以及 EX Ver 1.10.6／for iPad 1.10.8／for iPhone 1.10.8／for Android 1.10.7 已確認可運行無誤。
以上皆建議使用 Ver 1.9.5 以後的版本。

其他

在 CLIP STUDIO PAINT 建議的作業環境中使用。詳細內容請至下述株式会社セルシス的官方網站確認。

CLIP STUDIO PAINT 作業環境

https://www.clipstudio.net/paint/system

其他及使用上的注意事項

● 本書收錄的所有資料（動畫、筆刷素材、漸層對應素材）的著作權歸屬於作者。本書收錄的筆刷素材、漸層對應素材可以使用於個人、商業用途的作品製作。

● 禁止一切的資料轉載、讓渡、散布、販賣等行為。

● 筆刷素材為 CLIP STUDIO PAINT 筆刷素材格式（.sut）。使用時需要安裝至 CLIP STUDIO PAINT。安裝方法請參考次頁。

● 安裝時的筆刷名稱，為了避免與本書以外的筆刷產生混淆，因此皆為「wb」開頭。

● 筆刷的尺寸（第 17 頁），請依照畫布的大小，以及想要描繪的主題尺寸不同，適度調整設定。

● 筆刷素材的描繪手感，有部分是配合作者（Zounose）的運筆習慣。特別是一部分與筆壓輕重相關的筆刷，會依每個人的習慣不同而有不同效果，請適度調整下筆的輕重（第 18 頁）。

● 漸層對應素材已彙整為 CLIP STUDIO FORMAT 檔案（.clip）。關於安裝至 CLIP STUDIO PAINT 的方法，請參考第 24 頁。

● 技法影片為 MP4 格式（.mp4）。播放影片請使用 Windows Media Player 或 QuickTime 等播放軟體。

● 也請務必先閱讀 CD-ROM 內的「特典データご使用の前にお読みください.txt（使用特典資料前請先閱讀事項.txt）」檔案的內容。

1 筆刷的安裝方法

在這裡將解說本書收錄於附屬 CD-ROM 中，或可從本書支援頁面下載的筆刷素材的安裝方法。

1 安裝 PC 電腦版（由 CD-ROM 安裝）

這是將本書附屬 CD-ROM 收錄的筆刷素材安裝在 PC 版 CLIP STUDIO PAINT 的方法。相同 OS 之間不管是「PRO」或「EX」版本都可通用。解說是以 Windows 版進行。

 STEP 1 在 PC 電腦上讀取本書附屬的 CD-ROM，打開想要安裝的筆刷素材資料夾。

 STEP 2 啟動 CLIP STUDIO PAINT，將筆刷素材檔案（.sut）拖放到輔助工具面板上。

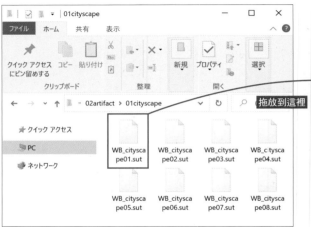

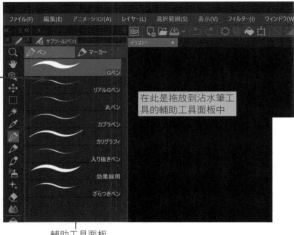

輔助工具面板

 STEP 3 筆刷素材會安裝在拖放目的地的輔助工具面板。

補充
為了不讓筆刷素材安裝的位置產生混淆，請好好地透過工具→輔助工具面板做好選擇後，再將筆刷素材拖放到輔助工具面板吧！

補充
也可以同時拖放多個筆刷來一次安裝。

因為 iPad、iPhone、Android 終端裝置這類平板電腦或智慧型手機通常無法讀取 CD-ROM，所以需要先透過電腦（Windows 或 macOS）才能安裝。這裡要介紹的是使用與 CLIP STUDIO PAINT 同時安裝的入口管理應用程式「CLIP STUDIO」的素材同步功能的安裝方法。解說是以 iPad 版進行。

STEP 1 按照與「1 安裝 PC 電腦版（由 CD-ROM 安裝）」相同的步驟，在 CLIP STUDIO PAINT 上安裝筆刷素材。然後打開素材面板，點擊〔建立素材資料夾 ▣ 〕建立一個素材資料夾。這裡是把資料夾命名為「wb 素材集」。

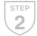

STEP 2 將安裝好的筆刷素材拖放至建立好的「wb 素材集」資料夾中。

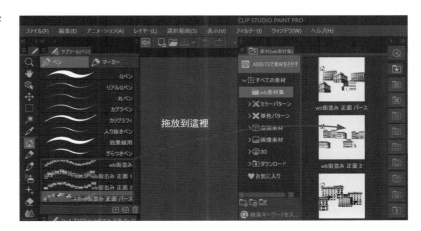

STEP 3 點擊〔開啟 CLIP STUDIO ◉ 〕，啟動入口管理應用程序「CLIP STUDIO」。

TIPS 要使用素材的同步化或是雲端資料庫備份等功能，需要先登入 CLIP STUDIO 帳號。如果還沒有註冊過帳號的話，在入口管理應用程序「CLIP STUDIO」登入時會顯示對話方塊，請點擊「註冊帳號」來進行註冊手續。

STEP 4 入口管理應用程式「CLIP STUDIO」開啟後，請以 CLIP STUDIO 帳號進行登入。

接續至下一頁

STEP 5

點擊〔素材管理〕後，會顯示與素材面板相同的資料夾，再點擊「wb 素材集」資料夾。

※如果沒有顯示出資料夾時，請重新啟動入口管理應用程式「CLIP STUDIO」。

STEP 6

資料夾中的筆刷素材會顯示出來，打開〔同步切換〕，觸碰〔立即同步〕。

STEP 7

啟動 iPad 版的 CLIP STUDIO PAINT，觸碰「開啟 CLIP STUDIO 🅖 」。

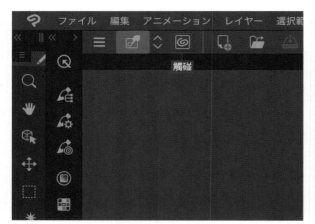

iPad 版 CLIP STUDIO PAINT

STEP 8

啟動「CLIP STUDIO」後，登入 CLIP STUDIO 帳號，依照〔素材管理〕→〔雲端〕分頁的順序進行操作。此時在 PC 版同步過的筆刷素材會顯示在畫面上，觸碰〔新下載 ☁〕圖示即可開始下載。

STEP 9

返回 iPad 版的 CLIP STUDIO PAINT。將筆刷素材依照要安裝的工具→選擇輔助工具面板，開啟素材面板。勾選完成同步後的筆刷素材，觸碰🔧。

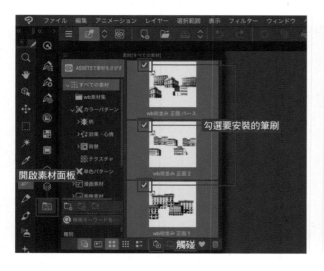

STEP 10

筆刷素材會被安裝在選擇的輔助工具面板中。

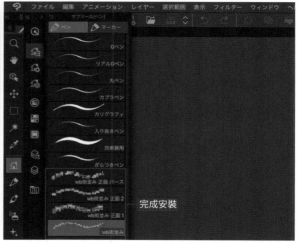

③ 安裝 PC 電腦版（由下載檔案安裝）

附屬的 CD-ROM 資料同時也發布在本書的支援頁面。這裡將解說如何解壓縮下載的資料，並在 PC 版 CLIP STUDIO PAINT 上安裝筆刷素材的方法。解說使用 Windows 版進行。

STEP 1

連結至右方 URL 網址的本書支援頁面，按照記載的步驟下載本書的特典資料。可以下載與 CD-ROM 中收錄的內容相同的檔案資料。

http://hobbyjapan.co.jp/manga_gihou/item/3104

STEP 2

由於下載的特典資料是 zip 壓縮檔格式，所以需要使用解壓縮軟體進行解壓縮。解壓縮完成後，打開想安裝的筆刷素材的資料夾。

STEP 3

啟動 CLIP STUDIO PAINT，將筆刷素材檔案（.sut）拖放到輔助工具面板後，筆刷素材會安裝到拖放目的地的輔助工具面板上。

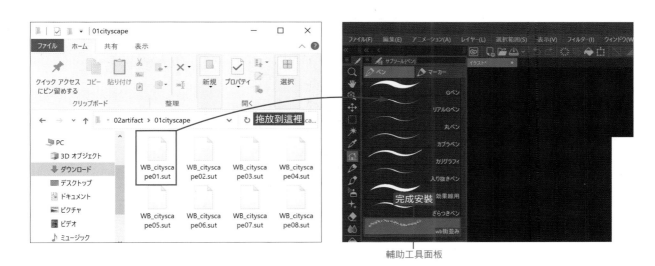

輔助工具面板

補充

CLIP STUDIO PAINT 可以簡單地分類輔助工具面板的筆刷素材（輔助工具）。

您可以將筆刷素材拖放移動到其他工具或輔助工具組中，或者獨立成為新的工具或輔助工具組。建立新的工具和輔助工具組，並將其依照類別彙整在一起，使用起來會更方便。

您可以右鍵點擊工具圖標，然後在「設定工具」中修改名稱。輔助工具組可以透過右鍵點擊輔助工具組→〔設定輔助工具組〕重新命名。

獨立成新的輔助工具組

大致將筆刷分類為「人工物筆刷」「自然物筆刷」「特殊筆刷」就很容易找到筆刷了。

 安裝 iPad 版（由下載檔案安裝）

接下來解說如何將下載的筆刷素材安裝到 iPad 版上。安裝步驟只需要單獨使用 iPad 即可完成。

STEP 1　在 iPad 上使用「safari」等瀏覽器 App，連結至以下 URL 網址的本書支援頁面，按照記載的步驟，下載本書的特典資料。透過「相機」App 讀取 QR 碼，也可以連結至網址。

> http://hobbyjapan.co.jp/manga_gihou/item/3104

STEP 2　啟動 iPad 版的 CLIP STUDIO PAINT，選擇想要安裝筆刷素材的工具→輔助工具面板。

STEP 3　啟動「檔案」App。下載的特典資料預設保存在〔iCloud Dirve〕→〔下載〕資料夾中。因為是 zip 壓縮檔格式的關係，所以需要觸碰圖示來解壓縮。

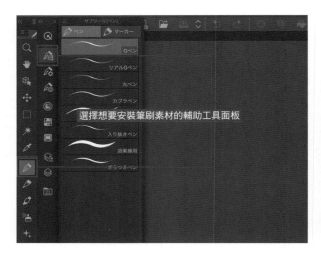

選擇想要安裝筆刷素材的輔助工具面板

「檔案」App

觸碰以解壓縮

STEP 4　解壓縮完成後，觸碰想安裝的筆刷素材（.sut）。

STEP 5　畫面切換為 CLIP STUDIO PAINT，筆刷素材會安裝在 STEP2 中選擇的輔助工具面板上。

完成安裝

補充

如果沒有先啟動 CLIP STUDIO PAINT 的話會顯示錯誤，此時只要再次觸碰筆刷素材，即可正常安裝。

將下載的筆刷素材安裝至 iPhone 版的方法基本上和 iPad 版相同，不過有部分步驟需要特別注意。

STEP 1
與「4 安裝 iPad 版（由下載檔案安裝）」的 STEP1 相同，先下載本書特典資料，然後啟動 iPhone 版的 CLIP STUDIO PAINT，依序選擇工具→輔助工具組來安裝筆刷素材。

STEP 2
觸碰〔關閉〕圖示，關閉選擇輔助工具的功能。如果不關閉的話，將無法進行筆刷的安裝。

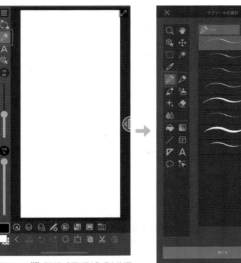
iPhone 版 CLIP STUDIO PAINT

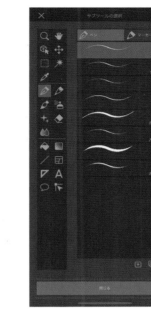
觸碰

STEP 3
與「4 安裝 iPad 版（由下載檔案安裝）」的 STEP3 相同，啟動〔檔案〕App，將特典資料解壓縮。
接著觸碰想要安裝的筆刷（.sut），畫面會切換成 CLIP STUDIO PAINT，可以看到筆刷素材已安裝至 STEP1 選擇的輔助工具組。

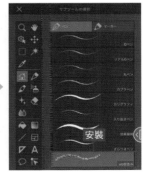
安裝

補充

若想安裝至 Android 平板電腦或是 Chromebook，可以在〔輔助工具〕面板的選單選擇〔讀取輔助工具〕，然後在〔檔案操作・共有〕對話方塊的選單選擇〔讀取〕來讀取筆刷素材。
Android 智慧型手機的場合，可以長按輔助工具的〔選擇輔助工具〕，再由顯示的選單中選擇〔讀取輔助工具〕，然後自〔檔案操作・共有〕對話方塊的選單中選擇〔讀取〕來讀取筆刷素材。

2 CLIP STUDIO PAINT 基礎知識

在這個章節，要為各位解說靈活運用本書的筆刷時，必須要掌握的 CLIP STUDIO PAINT 操作方法。

1 CLIP STUDIO PAINT 的版面與架構

這是 CLIP STUDIO PAINT 的畫面（Windows 版・PRO 版本）。先選擇工具及功能，然後就可以在畫布上描繪插畫。

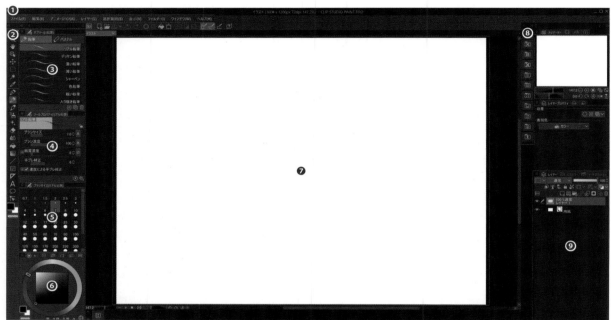

❶選單列‥‥‥‥‥‥‥‥‥ 可以在此選擇預先準備好的各項功能。

❷工具面板‥‥‥‥‥‥‥‥ 可以選擇工具。

❸輔助工具面板‥‥‥‥‥‥ 可以選擇配合各種細節用途的工具（輔助工具）。

❹工具屬性面板‥‥‥‥‥‥ 可以進行工具的各種設定。

❺筆刷尺寸面板‥‥‥‥‥‥ 可以直覺的選擇筆刷尺寸。

❻色環面板‥‥‥‥‥‥‥‥ 可以設定顏色。

❼畫布‥‥‥‥‥‥‥‥‥‥ 在這裡描繪插畫。〔檔案〕選單→〔新建〕即可新建一張畫布。

❽素材面板‥‥‥‥‥‥‥‥ 可以管理下載的筆刷或是漸層對應（第 22～24 頁）等素材。

❾圖層面板‥‥‥‥‥‥‥‥ 可以執行圖層的管理及各種設定。

 TIPS 在 CLIP STUDIO PAINT 的官方 Web 網站（http://www.clipstudio.net/）可以下載 CLIP STUDIO PAINT 的 Windows/macOS 版。

初次使用時，只要登錄 CLIP STUDIO 的帳號，即可免費使用 30 天。除此之外，首次申請月付金方案的用戶，可以享有 3 個月免費使用的優惠。

如果期滿想要繼續使用的話，可以選擇延續月付金方案或是購買授權，登錄序號後使用。

TIPS iPad、iPhone 版可以在「AppStore」、Android 版可以在「Google Play 商店」下載、安裝。

iPad、Android 等平板電腦版，與 Windows／macOS 版相同，在初次使用時，只要登錄 CLIP STUDIO 帳號，即可免費使用 30 天。

此外，初次申請月付金方案，一樣可以免費使用 3 個月。

iPhone、Android 智慧型手機版則是每天可以免費使用 1 個小時。

補充

CLIP STUDIO PAINT 另外還有 Chrome OS 版、以及 Galaxy Store 版，同樣都可以使用本書的筆刷。

2 經常使用的工具

CLIP STUDIO PAINT 準備了配合不同用途各式各樣的工具。在此要介紹的是最常使用的幾種工具。

 圖層移動工具
可以移動圖層的描繪內容的工具。

 選擇範圍工具
建立選擇範圍的工具。

 沾水筆工具
軟體預設準備好的筆刷。輔助工具的「G 筆」是在需要平塗時非常便利的筆刷。

噴筆工具
可以呈現出如同噴漆一樣塗色效果的筆刷。輔助工具的「柔軟」是在表現淺色或自然的顏色變化時經常使用的工具。

 橡皮擦工具
沿著想要清除的部分移動鼠標即可進行清除的工具。

 填充工具
以選擇的顏色進行填充塗滿的工具。

 漸層工具
用來建立漸層的工具。輔助工具的「從描繪色到透明色」在想要表現遠近感的時候經常會使用。

 尺規工具
軟體中預先準備了可以用來輔助水平垂直筆劃的「直線尺規」，以及簡單就能建立透視線的「透視尺規」。

3 工具的選擇、設定方法

工具基本上可以在「工具面板」「輔助工具面板」「工具屬性面板」「輔助工具詳細面板」進行選擇、設定。本書附屬的各種筆刷也可以在安裝過後當成工具使用，因此會使用到這些面板進行操作。

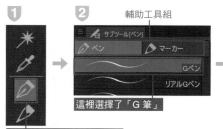

STEP 1 在「工具面板」可以選擇要使用的工具。

STEP 2 在「輔助工具面板」可以進一步選擇配合各種細節用途的工具。此外，依照在「工具面板」選擇的工具不同，也有以工具組的型式再區分成不同類別的工具。

STEP 3 在「工具屬性面板」可以調整工具的設定。

STEP 4 更進一步的細節設定是在「輔助工具詳細面板」中進行。

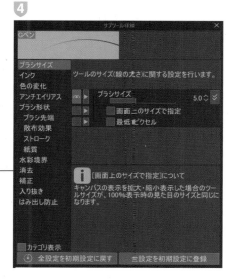

4 變更筆刷尺寸的方法

在「筆刷尺寸面板」可以變更筆刷尺寸。除此之外，還有變更在「工具屬性面板」的筆刷尺寸設定項目、按下鍵盤上的⬚（變小）、⬚（變大）、或是按住 Ctrl + Alt 不放，在畫布上拖曳等變更筆刷尺寸的方法。

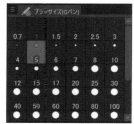

筆刷尺寸面板

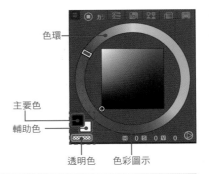

色環

主要色

輔助色

透明色　色彩圖示

⑤ 顏色的設定方法

基本上是在色環面板進行顏色的設定。透過點擊或是拖曳色環，即可以直覺的方式設定顏色。
左下的色彩圖示區分為「主要色」「輔助色」「透明色」，點擊選擇的顏色即為描繪色。若是選擇「透明色」的話，那麼筆刷也可以當作橡皮擦來使用。

補充

建築物筆刷或是名稱中帶有「不透明」字樣的筆刷，這類線和面是以「不透明」方式描繪的筆刷，描繪時會以色彩愈深的部分愈偏向「主要色」，色彩愈淺的部分則愈偏向「輔助色」的深淺來呈現。
此外，藉由選擇「輔助色」，還可以描繪出設定好的顏色的外形輪廓。

選擇「輔助色」後的情形

⑥ 什麼是圖層？

圖層是將如同動畫的賽璐璐片那樣的透明薄片，在畫布上層層重疊後組成一張插畫，可以說是繪圖軟體的標準功能。藉由將零件或不同顏色區分為不同的圖層，可以讓插畫在繪製過程中更容易進行修正。
此外，還有將相關的圖層整合在一個圖層資料夾裡的功能。
這些都可以在圖層面板進行管理。

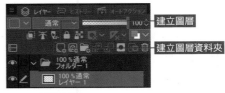

建立圖層

建立圖層資料夾

圖層面板

⑦ 圖層的合成模式

這是將設定為合成模式的圖層，設定與下層的圖層之間的顏色重疊方式的功能。依照設定的合成模式種類，顏色的重疊方式也會有所不同，對於插畫的氛圍會產生很大的變化。比方說要以自然的色調加上陰影、使特定的部分發光、或是在最後的色彩調整處理時都有很好的效果。
這裡要為各位介紹的是經常使用的幾種合成模式。

色彩增值

以自然的色調逐漸變暗的疊色方式。主要是使用在想要加上陰影的部分。想要讓線條或是塗色部分與周圍融合的時候也很有效果。

相加（發光）

使顏色明亮而閃耀的疊色方式。可以使用在想要加上高光或是想要發光的部分。

濾色

用自然的色調使顏色變得明亮的疊色方式。沒有「相加（發光）」那樣極端地變亮。可以在想要使顏色和顏色的交界處相融合，或是想表現遠處的東西看起來稍微有些朦朧的時候使用。

覆蓋

將底下的圖層的明亮部分以「濾色」模式；陰暗部分以「色彩增值」模式疊色。在最後的色彩調整階段相當便利的功能。

合成模式的變更可以在圖層面板操作

TIPS　合成模式也可以對整個圖層資料夾進行設定。完成設定之後，放在資料夾內的所有圖層的合成模式都會變更為新設定的模式。

「用下一圖層剪裁（之後簡稱：剪裁）」是塗色時想要不超出底圖範圍時的方便功能。設定為剪裁的圖層的線條或塗色部分，只會顯示描繪在下一圖層的範圍，範圍以外的部分會隱藏起來。剪裁的設定可以在圖層面板點擊「用下一圖層剪裁■」。

點擊

剪裁

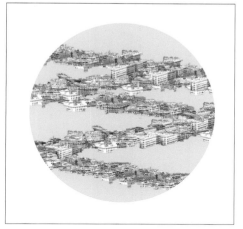

TIPS 可以不超出範圍塗色的功能還有其他方式可以設定。
設定為「指定透明圖元■」的圖層，透明的部分將無法再做任何描繪。如果不想區分圖層，但又想要重塗疊色的話，這是相當方便的功能。
〔編輯〕選單→〔將線條色彩改變為描繪色〕，是可以將選擇的圖層的線條或塗色部分，以選擇的顏色填充塗滿的功能。當想要將畫面一口氣調整成單色時相當便利。

剪裁後的圖層 2，可以在不超出圖層 1 範圍的狀態下進行描繪

圖層蒙版是可以將描繪在圖層上的插畫的一部分隱藏起來的隱藏功能。由於插畫本身並沒有被消去，只是被蒙版遮蓋（隱藏）起來，所以可以馬上恢復原狀。
以下的步驟是圖層蒙版的基本使用方法。

STEP 1
建立圖層蒙版時，先要在圖層面板上選擇想要建立圖層蒙版的圖層，然後點擊「建立圖層蒙版■」。

點擊　　建立了一個圖層蒙版
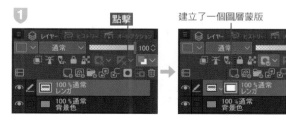

STEP 2
在選擇了建立好的圖層蒙版的快取縮圖狀態下，以橡皮擦或透明色的筆刷進行消除的話，該部分就會被隱藏起來。若是在蒙版的範圍內進行描繪，或是消除圖層蒙版本身的話，就可以恢復成原狀。

選擇圖層蒙版的快取縮圖

以橡皮擦消除

消除的部分會被遮蓋而看不見

補充

本書中在將不要的部分消除，或是針對一部分進行刮削處理的場合，幾乎都是使用可以隨時恢復原狀的圖層蒙版功能。

🔟 從圖層建立選擇範圍

Ctrl＋點擊在圖層面板上的圖層快取縮圖，就可以從圖層的描繪部分建立選擇範圍。
這是可以在已經有所描繪的部分建立選擇範圍，並只將那個範圍填充塗滿或其他處理的功能。有很多場合都可以運用到這個方便的功能。

> **TIPS** 以Ctrl＋點擊圖層資料夾或是圖層蒙版的快取縮圖，也可以建立選擇範圍。

1️⃣1️⃣ 描繪內容的變形加工

由〔編輯〕選單→〔變形〕，可以將選擇的圖層描繪內容進行變形或是移動等操作。

自由變形（ Ctrl ＋ Shift ＋ T ）

藉由拖曳「縮放控點」，可以將描繪內容自由變形的功能。可以配合畫面的立體深度來加以變形。按住Ctrl不放，同時拖曳「縮放控點」的話，還可以擴大、縮小描繪內容。

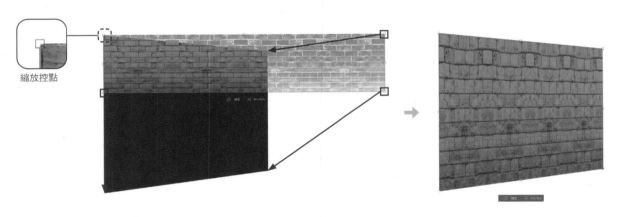

縮放控點

左右反轉

可以將描繪內容左右反轉的功能。

1️⃣2️⃣ 將亮度變為透明度

執行〔編輯〕選單→〔將亮度變為透明度〕，可以將圖像中顏色愈接近白色的部分變得愈透明。
這是想要將名稱中帶有「不透明」字樣的筆刷的白色部分轉變成透明時使用的功能。

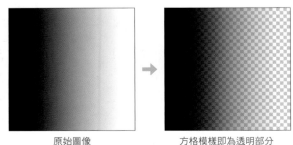

原始圖像　　　　　　　方格模樣即為透明部分

13 將描繪內容模糊處理

由〔濾鏡〕選單當中，可以進行圖像的加工處理。其中特別經常使用得到的是〔濾鏡〕選單→〔模糊〕→〔高斯模糊〕。能夠呈現出平順的模糊加工效果。在顯示於畫面上的對話方塊「模糊範圍」中輸入的數值愈高，模糊的程度就會愈強。

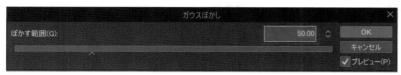

「高斯模糊」對話方塊

原始圖像

高斯模糊處理後

TIPS 只要使用混色工具中的「模糊」，就能只將鼠標滑動的部分進行模糊處理。

14 將描繪手感調整成適合自己的筆壓方法

由〔檔案〕選單→〔調整筆壓感測等級〕可以把描繪出來的線條平均值當成基準，將使用筆刷時的描繪手感調整成適合自己的筆壓。請適度調整筆壓設定，讓本書附屬的筆刷使用起來更加得心應手吧！

STEP 1 〔調整筆壓〕的對話方塊顯示出來後，勾選顯示筆壓曲線圖，在畫布上以正常使用時的筆壓重複描繪數次線條。然後再點擊〔確認調整結果〕。

STEP 2 試著在畫布上畫線，確認筆壓。
如果感到太柔軟的話，請點選〔更堅硬〕；如果感到太堅硬的話，請點選〔更柔軟〕來進行調整。
當筆壓來到令人滿意的狀態後，請點擊〔結束〕。

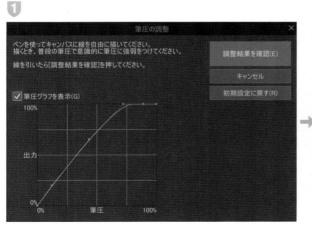

TIPS 也可以直接在筆壓曲線圖上拉動曲線來進行調整。

21

3 漸層對應素材

本書的特典除了筆刷素材之外，也收錄了漸層對應素材。只要在使用本書筆刷素材描繪的插畫上設定漸層對應素材，就能簡單加上色彩。

1 漸層對應的設定方法

所謂的漸層對應，是可以配合描繪內容的明亮程度，設定出漸層色彩的功能。
這裡將為各位解說漸層對應的基本使用方法。

漸層對應設定前

漸層對應設定後

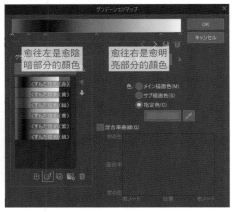

「漸層對應」對話方塊

STEP 1 先準備一幅想要使用漸層對應來加上色彩的單色插畫。

STEP 2 依照〔圖層〕選單→〔新色調補償圖層〕→〔漸層對應〕的順序進行選擇，「漸層對應」的對話方塊就會顯示在畫面上。
可以任意在漸層組中選擇想要的漸層設定（圖A）。
點擊，套用漸層設定，然後點擊〔OK〕（圖B）。

選擇漸層對應組

選擇漸層對應設定

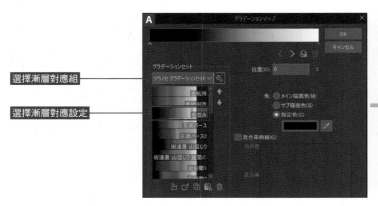

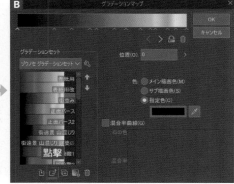

TIPS 色調補償圖層可以隨時變更補償的效果及範圍，並且是只要消除之後就能回到補償前狀態的方便功能。

STEP 3 由於會建立一個漸層對應圖層的關係，所以要設定剪裁（第 19 頁）至預先準備好的插畫（圖A）。
這麼一來，插畫愈明亮的部分會呈現漸層設定愈右側的顏色；愈陰暗的部分會呈現漸層設定愈左側顏色（圖B）。

將想要建立的漸層對應圖層設定為剪裁

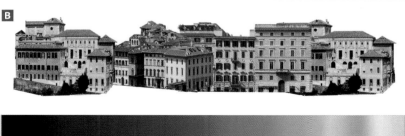

TIPS 色調補償圖層（漸層對應圖層）如果沒有設定為剪裁的話，色調補償圖層底下的所有圖層都會被套用到漸層對應的設定。

TIPS 依〔編輯〕選單→〔色調補償〕→〔漸層對應〕的順序執行時，所選擇的圖層會直接設定為漸層對應。

② 特典漸層對應素材的種類

本書收錄了 31 種不同的漸層對應素材。這些都是設定為最適合以本書筆刷素材描繪的插畫使用的色調，除此之外，也可以使用在自己原創的插畫中，是泛用性很高的漸層對應素材組。

封面用
封面修訂
街景
正面透視
正面透視 2
城鎮遠景 包含山景
城鎮遠景 包含山景 僅建築
城鎮俯瞰 1
城鎮俯瞰 2
城鎮俯瞰 3
城鎮俯瞰 4

城鎮森林俯瞰
磚塊 1
磚塊 2
磚塊 3
磚塊 4
磚塊 5
磚塊 6
天空樣貌總括 基本
天空樣貌總括 加強
天空樣貌總括 鮮明
水面總括

地面總括
草地總括
平原俯瞰
山
山 田園
椰子樹
雜木林總括
森林俯瞰
啤酒

 特典漸層對應素材的安裝方法

使用本書特典資料的「05gradationmap」資料夾中的「wb_gradationmap. clip」檔案，即可安裝特典漸層對應素材。

STEP 1　啟動 CLIP STUDIO PAINT，打開本書特典資料的「wb_gradationmap. clip」。可以看到一整排收納了漸層對應圖層與示範插畫圖層的圖層資料夾。打開想要安裝的漸層對應圖層資料夾（圖**A**）。然後雙點擊漸層對應圖層的快取縮圖（圖**B**）。

點擊後打開圖層資料夾　　　　　　雙點擊快取縮圖

STEP 2　「漸層對應」對話方塊顯示在畫面後，點擊，選擇〔新建組〕。如此便能以任意的名稱新建一個漸層組。

補充
漸層組的名稱沒有任何限制。這裡是取名為「ゾウノセグラデーションセット（Zounose 漸層組）」。

STEP 3　點擊，追加至漸層設定建立好的漸層組。這樣就能夠開始使用特典中的漸層對應資料了。

漸層設定

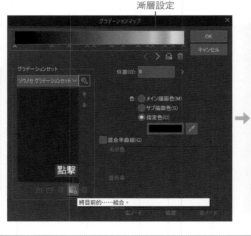 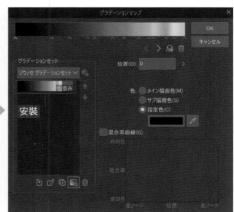

補充
漸層設定的名稱請取一個簡單易懂的名字。這裡是以對應的筆刷名稱，以及適合使用在什麼場合來命名。

點擊　　　　安裝

補充
特典漸層組也可以透過入口管理應用程式「CLIP STUDIO」的〔檢索素材〕連結到 CLIP STUDIO ASSETS 來下載。 只要輸入素材名稱或是內容 ID 即可進行檢索、下載。然後點擊素材面板上的〔貼上素材〕即可進行安裝。

素材名稱：Zounose 漸層組合
內容 ID：1826135

1章

筆刷的基礎知識

<table>
<tr><td>基本
1</td><td></td></tr>
</table>

操作筆刷的訣竅

本書收錄了大量適合用來描繪質感或圖樣的筆刷。這些筆刷也像使用沾水筆工具這類的預設筆刷畫線時相同，需要對於筆劃及筆壓的施力方式下一番工夫。雖然在使用上的細節關鍵部分只能靠自己去熟悉，不過這裡會先將入門的訣竅來為各位做出簡單的解說。

📄 橫向的筆劃.mp4

1 橫向的筆劃

這是基本的筆劃的方式，也就是畫線的方法。從一開始到結束，都維持一定的筆壓、速度，朝橫向畫出筆劃。如果讓筆劃形成彎弧，表現出動感的變化和流勢，這樣也很有效果。

筆劃

📄 縱向的筆劃.mp4

2 縱向的筆劃

這也是基本的筆劃方式。維持一定的筆壓、速度，朝縱向畫出筆劃。

筆劃

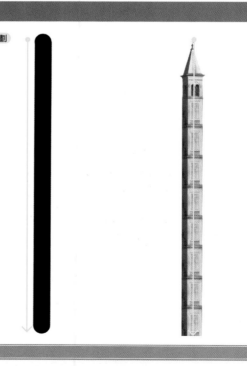

補充
如果想要畫出水平垂直不扭曲的筆劃時，請使用尺規工具（第 17 頁）。

⧉ 重複筆劃.mp4

③ 重複筆劃

這是重複描繪幾次筆劃的方法。像是爬牆虎筆刷（第 142 頁）這類的筆刷，可以藉由重複描繪幾次筆劃來表現出植物的厚度

補充
如果要使用第一次使用的筆刷，建議可以試著以各種不同的筆劃方式描繪幾次看看，確認使用的手感。

⧉ 一邊改變筆刷尺寸，一邊筆劃.mp4

④ 一邊改變筆刷尺寸，一邊筆劃

改變筆刷尺寸來畫出筆劃的方法。像是建築物類的筆刷，如果以距離畫面愈深處，筆刷尺寸愈小；愈靠近畫面前方，筆刷尺寸愈大的筆劃來描繪的話，可以表現出遠近感。

筆刷尺寸 小

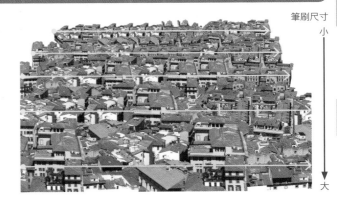

大

⧉ 如連續點擊般的筆劃.mp4

⑤ 如連續點擊般的筆劃

一邊朝向筆劃方向移動手臂，一邊運用手腕上下連續點擊畫面，就能呈現出如同圖 A 般的描繪狀態。這在除了筆刷尺寸的變化之外，也想要呈現出隨機性的描繪狀態時是很有效果的技法。

此外，以連續點擊的方式重疊描繪的話，還可以像圖 B 這樣描繪出向上堆積的石階（第 86 頁）形狀。

A

一邊改變筆壓，一邊朝橫向連續點擊的筆劃

B

如連續點擊般將筆刷重疊

鋸齒狀筆劃.mp4

6 鋸齒狀筆劃

這是朝向決定好的方向描繪出鋸齒狀筆劃的方法。如果想要在 1
次的筆劃裡描繪較寬廣的面積時，可以使用這個技法。使用海筆
刷（第 122 頁）及平原（俯瞰）筆刷（第 132 頁）時，運用這
種畫法的效果不錯。

蓋章貼圖.mp4

7 蓋章貼圖

本書也收錄了使用方法如同「蓋章貼圖」一般，在畫面上按壓使用的
筆刷。
只要將筆刷放在畫面上的位置（也就是只要點擊即可）就能夠描繪出
隨機的形狀及質感。

蓋章貼圖

隨機筆劃.mp4／隨機蓋章貼圖.mp4

8 隨機筆刷的重做方法

如果是每次以筆劃或蓋章貼圖描繪時，都會出現隨機描繪結果的筆刷，必須要重複重新
描繪多次，直到描繪出想要的狀態為止。
比方說像是街景筆刷（第 48 頁）、塔筆刷（第 106 頁）、椰子樹筆刷（第 138 頁）這
類，每次的筆劃或蓋章貼圖都會描繪出隨機的形狀。這些筆刷既然是隨機描繪，就代表
不見得第一次描繪就能出現自己想要的形狀或圖案。因此，如果描繪出來的狀態不是自
己想要的，可以恢復原狀（ Ctrl ＋ Z ），再描繪一次，如果還是不理想的話，就再重做
一次，像這樣反覆步驟直到滿意為止。
雖然聽起來感覺有些麻煩，但如果和不使用這些筆刷，得要從頭描繪相較之下，這些步
驟也就只是小事一件了。

想要描繪出這棟建築物時

重複動作，直到描繪出
想要的建築物為止。

□ 設定為「絲帶」的筆刷的筆劃.mp4

⑨ 設定為「絲帶」的筆刷的筆劃

名稱中帶有「總括」的筆刷,在輔助工具詳細面板的〔筆刷形狀〕→〔筆劃〕類別中的「絲帶」設定是 ON 的狀態。這雖然是可以讓登錄為筆刷形狀的素材能夠上下自然地連接在一起的方便設定,但是在筆劃下筆、收筆的時候,有時會造成描繪崩壞,產生雜訊的可能性。
為了要避免這種情形發生,可以將下筆、收筆時的筆壓控制得力道較弱一些(圖A),或者是使用尺規工具(第 17 頁)(圖B)也可以。

下筆收筆的部分有時會出現崩壞

A

讓下筆、收筆時的筆壓控制得弱一些

B 　　　　　　　　使用尺規工具

補充
除此之外,設定為「絲帶」的筆刷各有不同的注意事項,所以也請參照第 67 頁、第 112 頁、第 115 頁的補充內容。

□ 衣服皺褶筆刷的筆劃.mp4

⑩ 衣服皺褶筆刷的筆劃

對於衣服的皺褶筆刷(第 148~150 頁)來說,筆刷尺寸以及筆劃的開始位置很重要。請重複重做幾次筆劃,直到滿意為止,或是使用圖層移動工具(第 17 頁)、〔自由變形〕(第 20 頁)來操作調整移動皺褶的位置。

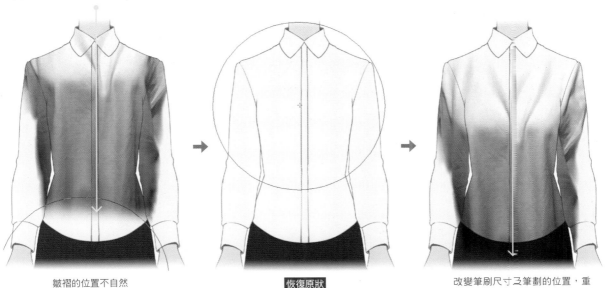

皺褶的位置不自然　　　　　恢復原狀　　　　　改變筆刷尺寸及筆劃的位置,重做一次

使用本書的筆刷描繪風景插畫

這裡要以封面插畫為實例，解說筆刷的運筆方法以及描繪方法的基本技巧。插畫的布局是以宛如西洋奇幻世界一般，具有高聳入雲的城堡的一座城鎮為印象來描繪。如果將城堡和塔樓部分的建築物之間的高低落差設計得更極端一些，就更能讓插畫的整體畫面呈現出奇幻世界的感覺。

畫面中絕大部分都可以只使用本書收錄的筆刷還有漸層對應就能夠描繪出來。城堡周圍會需要比較繁瑣的作業，但只要活用筆刷，描繪起來並不會太過困難。

右圖是完成後的插畫以及圖層（圖層資料夾）的架構。

基本上都是依各不同部位整合在各自的圖層資料夾內進行管理。

完成的插畫

圖層的架構

1 描繪天空

天空樣貌 總括 凹、雲 總括 2、逆光雲 總括

先來描繪天空。底圖只要使用填充塗滿和漸層工具就可以製作出來，再用筆刷一口氣將雲朵描繪出來。

STEP 1
製作天空的底圖。首先使用填充工具（第 17 頁）將整個畫面都填充成天藍色。並以要在 STEP2 加上漸層處理為前提，設定為淡淡的顏色即可。

STEP 2
在 STEP 1 的天藍色之上將圖層設定為剪裁（第 19 頁），以漸層工具（第 17 頁）的「從描繪色到透明色」將天空的上下加上漸層處理。為了要呈現出顏色的立體深度，上下都各自加上兩階段的漸層處理。上下的第一階段通常是以圖層加上自然的漸層效果，然後上部的第二階段是以合成模式（第 18 頁）的「色彩增值」、下部則是套用「相加（發光）」來讓畫面增加一些強弱對比（圖A）。於是便呈現出上部較陰暗，藍色～偏紫的顏色；下部則較明亮，黃色～紅色的狀態（圖B）。

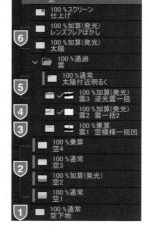

補充

之後的解說內容中是否有設定圖層的剪裁，也請參考圖層架構照片中的狀態。

A

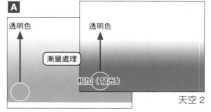

透明色

透明色

漸層處理

相加（發光）

天空 1

天空 2

色彩增值

透明色

透明色

漸層處理

天空 3

天空 4

B

完成的天空底色

STEP 3

在天空裡描繪雲朵。

先在雲朵用的圖層資料夾中，建立一個「色彩增值」的圖層。使用「天空樣貌 總括 凹」筆刷（第 112 頁），描繪出天空裡的細微深淺變化。設定尺規工具（第 17 頁）的「直線尺規」，畫出水平的筆劃。以幾乎要超出上畫布外側的筆刷尺寸來進行描繪，下部的描繪部分的銜接部分可以用橡皮擦工具（第 17 頁）的「較柔軟」來清除，並使其融入周圍。

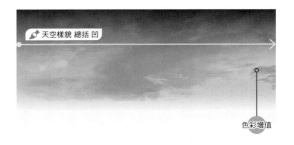

天空樣貌 總括 凹

色彩增值

STEP 4

建立「相加（發光）」圖層、以「雲 總括 2」筆刷（第 113 頁）描繪下側的雲朵。將顏色設定為幾乎要融入天空下側般的顏色，使其與天空及雲朵調和。上側的描繪有可能會形成銜接部分，所以要與 STEP3 同樣使用橡皮擦工具的「較柔軟」來清除，並使其融入周圍。

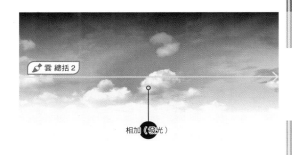

雲 總括 2

相加（發光）

STEP 5

建立「相加（發光）」圖層，以「逆光雲 總括」筆刷（第 113 頁）描繪上側的雲朵和太陽。

使用偏紅的顏色，來和 STEP4 的雲朵形成差異（圖A）。

太陽周邊是在設定為剪裁的圖層以噴筆工具（第 17 頁）的「柔軟」來進行塗色，並使其變得更加明亮（圖B）。

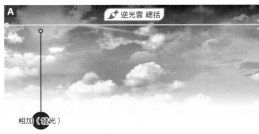

A 逆光雲 總括

相加（發光）

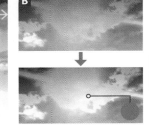

B

STEP 6

在雲朵用的圖層資料夾上建立「相加（發光）」圖層，讓太陽發出足以形成光暈般的明亮光線（圖A）。然後再進一步建立「相加（發光）」圖層，將 STEP5 描繪的鏡頭眩光部分也調整得更明亮一些。如同圖B一般，配合角度畫出直線，並以混色工具的「模糊」（第 21 頁）來做模糊處理。愈靠近太陽的部分，模糊的程度也愈強的話，看起來會更有真實感（圖C）。圖D是完成之後的天空樣貌。

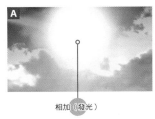

A

相加（發光）

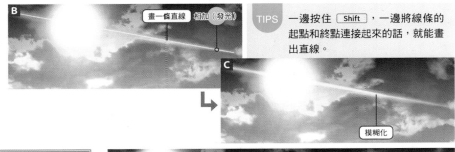

B 畫一條直線 相加（發光）

C

模糊化

TIPS 一邊按住 Shift，一邊將線條的起點和終點連接起來的話，就能畫出直線。

補充

使用筆刷重疊描繪的時候，有可能會讓已經描繪好的細部細節彼此重疊，看起來變成像是雜訊一般。像這種時候，可以在重疊描繪的其中任一個圖層建立選擇範圍（第 20 頁），然後將那個部分清除掉。在此因為 STEP4 與 STEP5 的雲朵彼此重疊，看起來太過混濁，於是在 STEP5 的圖層建立選擇範圍，將 STEP4 的圖層的那個範圍清除掉。

D

❷ 描繪城堡的上段

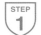 街景 正面 透視、聖殿、塔 多層 6、尖塔 多層 2、圓塔 多層、泛用筆刷

描繪城堡。首先要從上段的部分開始描繪。

STEP 1
以選擇為輔助色（第 18 頁）的筆刷描繪城堡的外形輪廓。使用「聖殿」筆刷（第 49 頁）在畫面上蓋章貼圖，重複這個動作直到圖 **A** 的外形輪廓出現為止。
使用「尖塔 多層 2」筆刷（第 108 頁）來描繪城堡最高的部分（圖 **B**），再以「圓塔 多層」筆刷（第 108 頁）來追加幾個不同形狀的塔（圖 **C**）。
使用「泛用筆刷」（第 154 頁）描繪底下延伸的部分，至此外形輪廓就算描繪完成了（圖 **D**）。

A 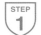 聖殿
B 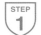 尖塔 多層 2
C 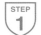 圓塔 多層
D 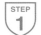 泛用筆刷

補充

塔類的筆刷要先以尺規工具的「直線尺規」設定為縱向，再描繪出筆劃。

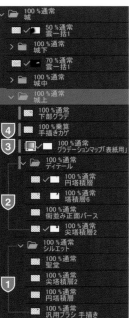

STEP 2
在外形輪廓的內部描繪細部細節。將細部細節用的圖層資料夾剪裁至 STEP1 的外形輪廓，並在其中建立圖層來描繪。選取主要色（第 18 頁），設定為黑色，使用「尖塔 多層 2」筆刷描繪中央的高塔，再使用「圓塔 多層」筆刷描繪左塔的細部細節（圖 **A**）。
以「街景 正面 透視」筆刷（第 48 頁）描繪中央部位的細部細節。重複執行幾次蓋章貼圖，直到出現感覺起來像是聖殿的外形（圖 **B**）。
以「塔 多層 6」筆刷（第 107 頁）描繪下部的細部細節。左側和右側在描繪時刻意改變了筆刷尺寸，形成一些差異（圖 **C**）。

A 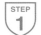 圓塔 多層
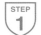 尖塔 多層 2

補充

在畫面上隨處使用橡皮擦工具的「較柔軟」來做淡淡地清除處理，使其與外形輪廓能夠融合得更自然。

B 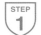 街景 正面 透視
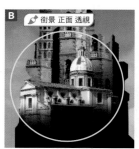

C 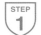 塔 多層 6

STEP 3
使用漸層對應（第 22 頁）來加上顏色。依照〔圖層〕選單→〔新色調補償圖層〕→〔漸層對應〕進行選擇，將特典的「封面用」套用至漸層設定（第 23～24 頁）。只要將建立好的漸層對應剪裁至 STEP2 的細部細節用的圖層資料夾，即可加上顏色。

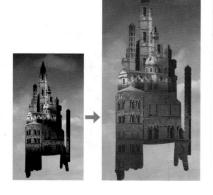

STEP 4
使用「色彩增值」圖層，以「泛用 筆刷」加上陰影。因為左上方有太陽的關係，所以描繪的目標就是要配合來自左上方的光源來整合所有的陰影。參考 STEP2 的細部細節來描繪陰影的形狀。不需要太過精密，只要描繪個大概即可。

色彩增值 ——

3 描繪城堡的中段

🖌 街景 正面 2、聖殿、城鎮 遠景 包含山景、尖塔 多層 3、泛用筆刷

接著要描繪城堡的中段部分。

 STEP 1　和城堡的上段相同，一開始先以選擇了輔助色的筆刷描繪出外形輪廓。接著使用「聖殿」筆刷以蓋章貼圖方式描繪（圖🅐），然後再使用「尖塔 多層 3」筆刷（第 108 頁）以筆劃的方式追加一座塔（圖🅑）。最後使用「泛用筆刷」來描繪出底下延伸的部分（圖🅒）。

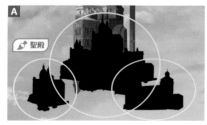

🖌 聖殿

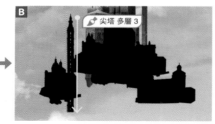

🖌 尖塔 多層 3

STEP 2　細部細節也和城堡的上段以同樣的方式描繪。選取主要色後，設定為黑色，先使用「城鎮 遠景 包含山景」筆刷（第 49 頁）描繪大略的細部細節（圖🅐），將「色彩增值」圖層設定為剪裁，再以「街景 正面 2」筆刷（第 48 頁）來刮削修飾（圖🅑）。藉由這樣的處理方式，可以在畫面上追加如同窗戶般的描寫，也能讓建築物乍見之下多了密度。

🖌 城鎮 遠景 包含山景

🖌 街景 正面 2

 STEP 3　以漸層對應來加上顏色。與城堡的上段相同，設定為特典漸層組的「封面用」。

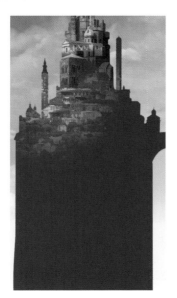

STEP 4　最後要以漸層處理的方式讓上段與中段的交界處，以及中段的下部變得稍微明亮一些，表現出遠近感。

透明色

漸層處理

透明色

4 描繪城堡的下段

街景 正面 2、城鎮 遠景、聖殿、雲 總括 1

再來是要描繪城堡的下段部分。與上段、中段的描繪流程相同。

STEP 1
先選取輔助色，描繪出外形輪廓。將「聖殿」筆刷以蓋章貼圖的方式描繪（圖**A**）。
選取主要色，設定為黑色，以「城鎮 遠景」筆刷（第 49 頁）描繪細部細節。然後再與**3**的 STEP2 相同，以「色彩增值」圖層與「街景 正面 2」筆刷來清除掉不要的部分（圖**B**）。

聖殿

城鎮 遠景
街景 正面 2

STEP 2
以漸層對應來加上顏色。這裡的漸層設定一樣也是套用了「封面用」（圖**A**）。
更進一步，與**3**的 STEP4 相同，加上由下部開始的漸層，呈現出遠近感（圖**B**）。

STEP 3
追加雲霧，讓畫面呈現朦朧感，除了可以強化遠近感，同時還能呈現出規模感。進一步說，還能填補描寫不夠充分的陰暗部分的資訊量，可以說是一石三鳥的作業。在城堡的下段圖層資料夾的上方、下段與中段圖層資料夾之間建立圖層，以「雲 總括 1」筆刷（第 112 頁）進行描繪。大抵有了眉目之後，以較寬廣的筆劃描繪，再以圖層移動工具（第 17 頁）將覺得滿意的部分移動至重疊的位置，其他的部分則消除來做調整。

> **補充**
>
> 像這樣以雲朵呈現朦朧感的處理步驟，也經常使用於此處以外的場合。

5 加強城堡的立體感

聖殿、圓塔 多層、雲 總括 2

依照現狀的話，城堡看起來像是紙片一樣扁平，所以要透過簡單的加工來加強城堡的立體感。

STEP 1
在城堡的背景追加建築物的外形輪廓，營造出與該處的距離感，來讓觀看者在畫面上有立體感的錯覺。
選取輔助色，以「聖殿」筆刷與「圓塔 多層」筆刷，在畫面上隨處加上淺色的外形輪廓描繪。

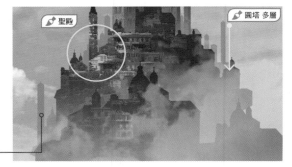
聖殿
圓塔 多層

STEP 2

在城堡的近處追加流動的浮雲。配合在 **1** 的 STEP4 以「雲 總括 2」筆刷描繪完成的內容，再追加一些畫面上的修飾。以「雲 總括 2」筆刷，在新圖層的任何一處皆可，描繪出筆劃，然後再將其以〔編輯〕選單→〔變形〕→〔左右反轉〕（第 20 頁）來使其反轉，然後再以〔編輯〕選單→〔變形〕→〔自由變形〕（第 20 頁）來變形處理後，配置在畫面上。接著再和先前的處理方式相同，將多餘的部分消除。

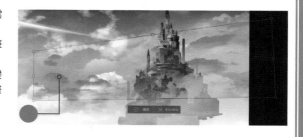

STEP 3

將城堡上段的外形起伏調整得更清晰一些。使用「濾色」圖層與噴筆工具的「柔軟」，將城堡周圍的天空顏色調淡一些，好讓城堡的形狀能夠看起來更加清晰明顯。

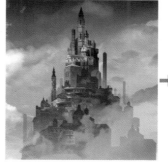

6 描繪山景

雲 總括 1、山

最後要描繪最遠景的山。

STEP 1

使用「山」筆刷，描繪山景。區分為畫面前方與後方這兩大區塊，將遠近感分隔出來（圖**A**）。在後方那側加上從下部開始的漸層處理，加強遠近感（圖**B**）。

山

透明色

漸層處理

STEP 2

套用漸層對應來加上色彩。設定為特典漸層組中的「山 田園」。

STEP 3

將圖層剪裁後塗上帶藍色調的灰色，並將圖層的不透明度調降為「65%」，讓山的整體色調能夠統一。

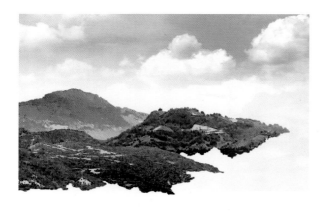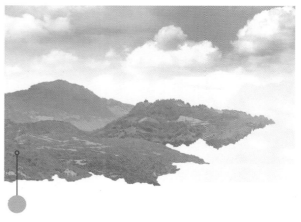

STEP 4 接下來要再進一步加強遠近感和規模感。將「相加（發光）」圖層設定為剪裁，加上由下部開始的漸層處理，加強遠近感（圖A）。
然後在新圖層上透過「雲 總括 1」筆刷的筆劃，讓山景看起來矇矓一些（圖B）。

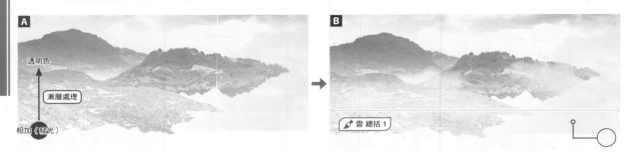

7 描繪遠景的城鎮

城鎮 遠景，塔 綜合，陰天的雲 總括 1，泛用筆刷

將山腳下的城鎮也描繪出來。因為是遠景的關係，依照空氣遠近法的方式，需要以薄薄的矇矓形象來呈現。所以只描繪出外形輪廓，這樣看起來比較自然。

STEP 1 選取輔助色，使用「城鎮 遠景」筆刷描繪出大略的城鎮外形輪廓（圖A）。
再使用「塔 綜合」筆刷（第 106 頁），在畫面上隨處追加一些塔的描繪。下部使用「泛用筆刷」來填充塗滿，使外形輪廓不要有出現中斷的部分（圖B）。

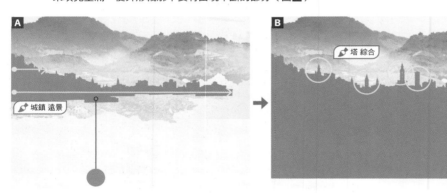

STEP 2 使用噴筆工具的「柔軟」來讓畫面呈現矇矓感。在城鎮的右側加上較強的矇矓感，可以減輕只有外形輪廓帶來的平面印象（圖A）。
進一步使用「陰天的雲 總括 1」筆刷（第 113 頁）來表現出霧氣。由於感到效果太強烈了一些，因此將圖層的不透明度調降為「60％」。這麼一來就能呈現出空氣感（圖B）。
處理到此為止的整體畫面就如同圖C。

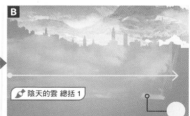

補充

將距離愈遠，愈會受到大氣（空氣）的影響，使得顏色變得愈淡薄，而且看起來愈矇矓的現象表現出來的手法，稱為「空氣遠近法」。這次的插畫也是讓畫面中愈後方的物體的形象愈淡薄，愈接近天空的顏色，並且消除細部細節，只以外形輪廓的狀態呈現。藉由天空愈接近下方，顏色愈淡薄的方式，表現出「愈接近畫面下方，天空愈有立體深度」的狀態。

8 描繪在城堡底下發展的街景

 城鎮 遠景、陰天的雲 總括 1

接著要描繪城堡底下的街景。藉由將畫面區分為近景、中景、遠景等三階段的距離，可以讓城鎮呈現出規模感。

STEP 1
由近景開始描繪。使用「城鎮 遠景」筆刷，以較大的筆刷尺寸，分二階段描繪筆劃。

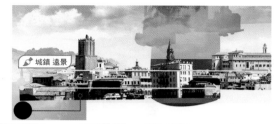
城鎮 遠景

STEP 2
雖然不需要在意細節部分的陰影方向，不過較大建築物的陰影還是調整一下比較好。以「色彩增值」與「覆蓋」圖層來逆轉陰影方向，符合光源的方向。

覆蓋　　色彩增值

STEP 3
以漸層對應來加上顏色。因為想要讓使用「封面用」漸層組形成的明亮部分稍微增加一些變化，所以套用了「封面修訂」的漸層設定（圖 A）。
左側後方以噴筆工具的「柔軟」來調整成外形輪廓的狀態。這麼一來就能夠呈現出遠近感，而且能讓觀看者的視線誘導至畫面前方的街景（圖 B）。

B

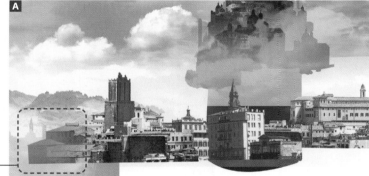
A

STEP 4
描繪中景。
使用「城鎮 遠景」筆刷畫出筆劃。將筆刷尺寸設定比近景稍微小一些，藉以呈現出遠近感。加上由右側後方開始變暗的漸層處理，同時強化了陰影和外形輪廓感。

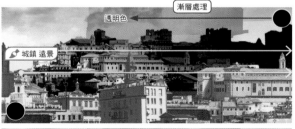
漸層處理
透明色
城鎮 遠景

STEP 5
以漸層對應來加上顏色。這裡是套用了「封面用」的漸層設定，來與近景形成差異。

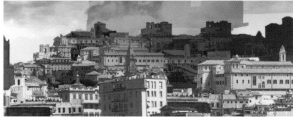

STEP 6

因為中景整體看起來較明亮的關係，會給人過於平面的印象，所以要在畫面上追加一些來自近景的陰影。

將新圖層設定為剪裁，不透明度設定為「80％」。選取輔助色，使用「城鎮 遠景」筆刷以蓋章貼圖的方式重複數次。即使不太能夠與城鎮的細部細節完全配合，但看起來的感覺也蠻像一回事。

描繪時下側的中斷之處不要太過於直線，以免看起來不自然。

重複蓋章數次描繪出陰影

城鎮 遠景

STEP 7

接下來描繪遠景。

使用「城鎮 遠景」筆刷畫出筆劃。筆刷尺寸設定得比中景再小一些。

加上由上部開始的漸層處理，強調出外形輪廓感，與後方城堡的交界處要明確一些。

漸層處理

城鎮 遠景

透明色

STEP 8

以漸層對應來加上顏色。這裡也是套用了「封面用」的漸層設定。

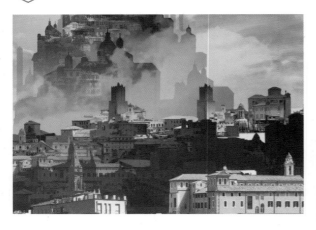

STEP 9

使用「色彩增值」圖層，將遠景的城鎮整體調整得陰暗一些，透過色調的變化來呈現出遠近感。

再進一步加上來自下部的漸層處理，增強與中景之間的遠近感。

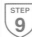

色彩增值

漸層處理

透明色

STEP 10

考慮與10之後描繪的插畫整體近景之間的距離感，在畫面前方以噴筆工具的「柔軟」來加上明亮的朦朧效果（圖A）。

然後再使用「陰天的雲 總括 1」筆刷，加上一些霧氣，呈現出空氣感（圖B）。

A

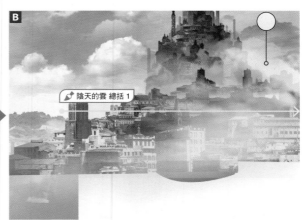

B

陰天的雲 總括 1

9 描繪高塔

塔 多層 6、尖塔 多層 2

在街景中追加高塔，加強奇幻世界的感覺。

STEP 1
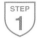
使用「塔 多層 6」與「尖塔 多層 2」筆刷畫出筆劃，描繪城鎮裡的高塔。
由於「塔 多層 6」的對比性較弱的關係，要以「色彩增值」圖層來追加右側的陰影。

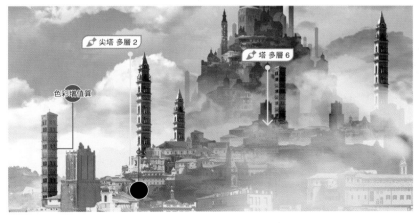

補充

使用「尖塔 多層 2」筆刷描繪的高塔，因為陰影的方向與這幅插畫的光源方向相反的關係，要以〔編輯〕選單→〔變形〕→〔左右反轉〕來做反轉處理。

STEP 2
以漸層對應來加上顏色。將「封面用」套用為漸層設定。

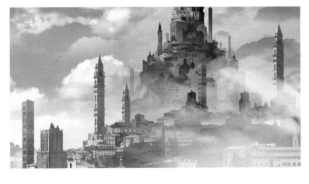

STEP 3
這裡感覺高塔的色調與周圍太過近似，導致高塔都埋在畫面裡，所以使用「濾色」圖層，加上從下部開始的漸層處理。除了提升高塔的彩度之外，也有能夠強化與城鎮之間的遠近感的效果。

10 描繪近景的建築物

街景 正面 透視，塔 多層 2

描繪觀看整體插畫時的近景。從右側畫面前方的建築物開始描繪。

STEP 1

將「街景 正面 透視」筆刷以蓋章貼圖的方式描繪出建築物。外形如同教堂般的建築物，正好適合用來呈現立體透視感，所以描繪了兩個尺寸不同的教堂。

STEP 2
以漸層對應來加上顏色。這裡是將「城鎮俯瞰 1」套用為漸層設定。到目前為止，基本上都是以「封面用」漸層組來加上顏色，不過使用其他漸層組的設定，也可以藉由顏色差異來呈現出遠近感，增加插畫整體的顏色豐富程度。

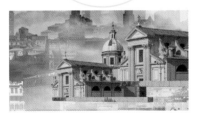

STEP 3
以近景來說，感覺色彩對比弱了一些，而且光靠漸層對應來加上顏色，與後方的街景顏色差異太大，因此還需要再以合成模式「柔光」的圖層來塗色，調整近景的色調（圖**A**）。
建立「色彩增值」圖層，左側以噴筆工具的「柔軟」來塗色，加強外形輪廓感，強調出與後方的街景交界處（圖**B**）。

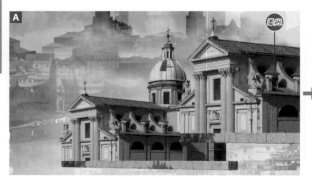

STEP 4
使用「塔 多層 2」筆刷（第 107 頁），以筆劃的方式描繪塔樓。

補充

這裡的高塔陰影也是與插畫中設定的光源方向相反，因此需要以〔編輯〕選單→〔變形〕→〔左右反轉〕來反轉高塔的方向。

STEP 6
與 STEP2 建築物相同，套用「街 俯瞰 1」的漸層設定，以漸層對應的方式加上顏色。

STEP 5
以近景來說，感覺色彩對比弱了一些，需要進行調整。依照〔圖層〕選單→〔新色調補償圖層〕→〔亮度‧色彩對比〕來建立色調補償圖層，以下圖的方式進行設定。

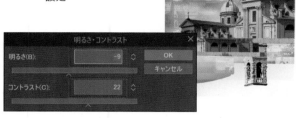

STEP 7
因為是近景的關係，希望色調能多一些彩度，所以便使用「覆蓋」圖層來為整個高塔塗色調整色調。

STEP 8
感覺陰影太弱了一些。於是使用「色彩增值」圖層，來為高塔沒有受到光照的那一側上色，強化陰影的感覺。

STEP 9
此處也和其他部位相同，加上由下部開始的漸層處理，強化與建築物之間的遠近感。希望畫面能夠看起來更柔和一些，所以決定不使用漸層工具，而是以噴筆工具的「柔軟」來塗上顏色。

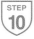
STEP 10 最後要考慮到與11描繪的樹木之間的遠近感，在下部進行矇矓處理。使用噴筆工具的「柔軟」塗色，並將圖層的不透明度調降為「50%」。

11 描繪樹木

雜木林 總括 凸、森林 俯瞰

在近景的建築物前方描繪樹木（行道樹）。

STEP 1 使用「森林 俯瞰」筆刷（第144頁）來描繪行道樹。意識到遠近感，愈靠近畫面前方，也就是右側，筆刷尺寸要設定得大一些。

補充

雖然說「森林 俯瞰」是俯瞰構圖用的筆刷，但只要嚴選描繪出來形狀，即使在這裡的構圖也能夠使用。像針葉樹的形狀則是無法應用在俯瞰以外的構圖。

STEP 2 右側加上漸層處理，調整變暗，畫面邊緣的顏色加深，讓畫面收斂一些呈現出強弱對比。

STEP 3 以漸層對應來加上顏色。將「椰子樹」套用為漸層設定。

補充

因為「森林 俯瞰」的漸層對應的綠色與插畫不適合的關係，這裡改用了「椰子樹」。

STEP 4 讓近景的建築物與陰影的色調互相配合。使用「柔光」圖層為整個樹林塗色進行調整。

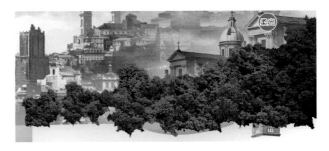

STEP 5
對樹林的下部進行加筆修飾，追加林木的立體感。首先選取輔助色，使用「森林 俯瞰」筆刷的外形輪廓，將下部整個填充塗滿（圖**A**）。
將顏色選回主要色，使用「雜木林 總括 凸」筆刷（第 144 頁）描繪樹幹之間的空間。不使用尺規工具，沿著樹林的流勢，以徒手的方式描繪筆劃（圖**B**）。

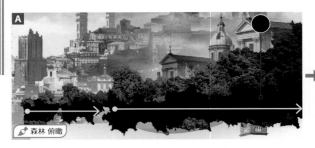
森林 俯瞰

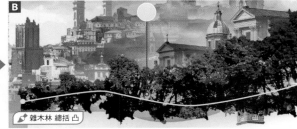
雜木林 總括 凸

STEP 6
加上由左側後方開始的漸層處理，強化外形輪廓感，強調出遠近感，以及與後方的街景之間的交界處。

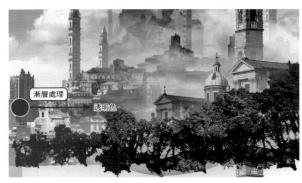
漸層處理
透明色

12 描繪河岸

拱形牆 2，泛用筆刷

在近景的畫面前方描繪河岸的防波堤。

STEP 1
使用「拱形牆 2」筆刷（第 103 頁）在新圖層的任意位置畫出水平的筆劃（圖**A**）。
將描繪內容配合以下補充事項中所述的透視位置參考線，以〔編輯〕選單→〔變形〕→〔自由變形〕來做變形處理（圖**B**）。

拱形牆 2

確定　　取消

補充

所謂的透視線，指的是將遠近感中「愈遠的物體看起來會愈小」的現象，表現在插畫上時，用來當作輔助線的透視圖法。這次描繪出來的是如同右圖那樣的透視輔助線。綠色的線條即為視平線（視線的高度）。視平線只是一個大略的位置，不需要經過嚴密的計算。而且只要在畫面外的視平線上設定消失點（立體深度的中心）的位置，然後朝向消失點畫出粉紅色的輔助線。以這次的範例來說，讓防波堤沿著粉紅色的輔助線描繪，就能呈現出自然的立體深度。此外，在 CLIP STUDIO PAINT 中還有「透視尺規」這個可以簡單建立透視線的工具。

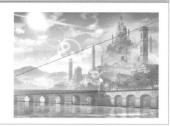

 STEP 2
將外形內凹成拱形部分的立體感強調出來。在「色彩增值」圖層資料夾內的圖層內，使用「泛用筆刷」描繪陰影。

 STEP 3
以漸層對應來加上顏色。套用將「正面透視」設為漸層對應的設定。

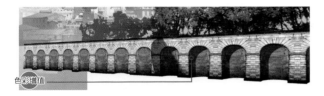

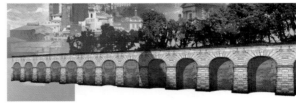

 STEP 4
在畫面前方與後方加上漸層處理，強調出遠近感。

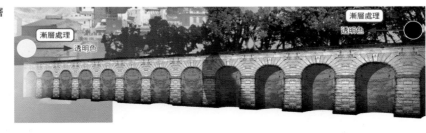

⓭ 描繪橋梁

拱門 7，泛用筆刷

接著要描繪橋梁。這裡是將拱門描繪成像是橋孔的感覺。

 STEP 1
使用「拱門 7」筆刷（第 103 頁），以水平的方式描繪筆劃（圖Ⓐ）。
意識到在⓬描繪的河岸防波堤接地面的位置，將底下的部分都消除掉（圖Ⓑ）

 STEP 2
複製 STEP1 的圖層，設定為「指定透明圖元」（第 19 頁），以黑色填充塗滿。
然後再用圖層移動工具移動至左側，表現出橋的厚度。由於只做移動調整的話，會出現空隙，所以還要再使用「泛用筆刷」來補充描繪修飾（圖Ⓐ）。
意識到與水面的接地面位置，將橋的厚度橋柱部分消除成傾斜的角度（圖Ⓑ）。

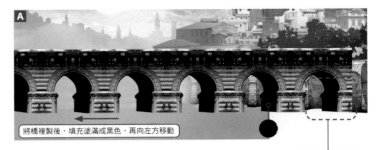

 STEP 3
考量到在⓯描繪的河川水面反射所形成的亮度，加上由下方開始的漸層處理來稍微提升一些亮度。

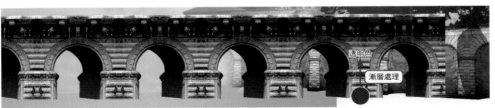

43

STEP
4

STEP
4

橋梁的構圖因為是水平的關係，給人單調的印象，所以加上由左側開始變得明亮的漸層處理（圖 **A**），並加上由右側開始變得陰暗的漸層處理（圖 **B**）來呈現出顏色深淺的韻律感。

STEP
5

以漸層對應來加上顏色。將「城鎮 俯瞰 3」套用為漸層設定。

> **補充**
>
> 是要以漸層對應加上顏色後，再來進行色調的調整，或是在還是單色的時候，就先調整色調，再以漸層對應加上顏色要看實際的狀況，不一而論。請多多嘗試錯誤，掌握如何處理的的手感吧！

14 描繪橋梁與河岸的根基部位的銜接處

尖塔 多層 4

橋梁與河岸的接地面太過分明，感覺有些不自然，因此加上建築物來進行調整。

STEP
1

使用「尖塔 多層 4」筆刷（第 108 頁）來畫出筆劃。調整筆刷尺寸，確實地配合建築物的尺寸感（圖 **A**）。
然後再將下部不需要的部分消除（圖 **B**）。

STEP
2

雖然筆刷的光源方向造成的陰影方向與畫面上的設定是相反的，不過這次因為想要的就是這個角度的建築物，因此無法以左右反轉的方式來處理，只好使用手工的方式來進行調整。使用「覆蓋」圖層來讓左側的牆面變得明亮（圖 **A**），然後再重疊一張「覆蓋」圖層來調整得更明亮一些（圖 **B**）。以「色彩增值」圖層配合光源的方向，加入陰影。除了光源的方向之外，也要考量橋梁造成的影響（圖 **C**）。

> **補充**
>
> 調亮的時候，使用「相加（發光）」圖層的話，會讓畫面整個變得過亮，而使用「覆蓋」圖層的話，如果只有一層的話，亮度又不夠。所以要再重疊一張將圖層的不透明度調降為「80%」的「覆蓋」圖層。

STEP
3

加上由下部開始的漸層處理來調整變暗，增加顏色深淺的變化幅度。

STEP
4

以漸層對應來加上顏色。這裡也與橋梁相同，將「城鎮 俯瞰 3」套用為漸層設定。

15 描繪河川

 海 總括

再來是描繪河川。

STEP 1　以選擇範圍工具（第 17 頁）的「長方形選擇」來建立水面範圍的選擇範圍，再以填充工具來填充塗滿。

STEP 2　加上來自後側也就是上部開始的漸層處理，表現出水面的反射以及遠近感。藉由兩階段的漸層處理，使色調顯得更豐富。

漸層處理

透明色

透明色

STEP 3　將「相加（發光）」的圖層資料夾設定為剪裁，在其中的圖層中使用「海 總括」筆刷（第 122 頁）描繪筆劃，一口氣將波浪描繪出來。如果描繪出來的狀態不滿意的話，可以重新描繪數次筆劃（圖 A）。
在設定為剪裁的圖層加上由畫面前方開始的漸層處理，為顏色添加一些強弱對比（圖 B）。

海 總括

相加（發光）

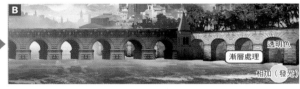

透明色

漸層處理

相加（發光）

STEP 4　在河川上加入因水面的反射而形成的倒影。複製河岸、橋梁、根基部位的圖層資料夾，各自以〔圖層〕選單→〔組合選擇中的圖層〕組合成單一圖層，然後整合在圖層資料夾中。橋梁與根基部位是以〔編輯〕選單→〔變形〕→〔上下反轉〕的步驟來進行配置（圖 A）。
河岸則是參考在 12 的 STEP1 中的透視線，以〔編輯〕選單→〔變形〕→〔自由變形〕來做出變形處理。只要接地面能夠搭配得起來，透視線只要大致符合即可（圖 B）。
將整合了這些圖層的圖層資料夾的不透明度調降為「50%」，呈現出透明感（圖 C）。

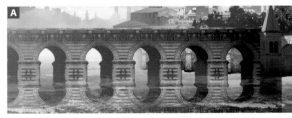

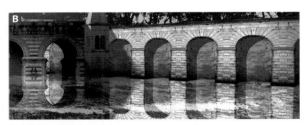

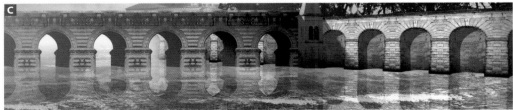

STEP 5　在河川的後側加上由下部開始的漸層處理。這麼一來，可以強化在河川、河岸、橋梁、根基部位與其他部分的交界處以及遠近感。

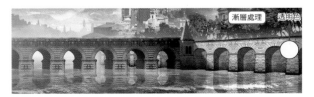

漸層處理

透明色

16 最後修飾

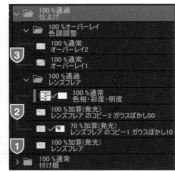

🖌 鏡頭光暈

最後要調整一下整體畫面來做最後修飾。

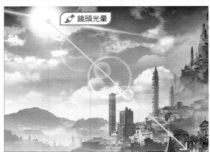

🖌 鏡頭光暈

STEP 1
追加鏡頭光暈的效果,演出空氣感。使用的筆刷是「鏡頭光暈」筆刷(第154頁)。建立「相加(發光)」的圖層,以太陽為起點,朝向右斜下方描繪筆劃。

STEP 2
因為鏡頭光暈效果需要極高的亮度,所以複製了 2 張 STEP1 的圖層,依〔濾鏡〕選單→〔模糊〕→〔高斯模糊〕的步驟,將「模糊範圍」各自設定為「10」與「50」。再依〔圖層〕選單→〔新色調補償圖層〕→〔色相・彩度・明度〕的步驟來提升彩度,將建立好的色調補償圖層設定為剪裁。這麼一來,就能夠強調出發光感。

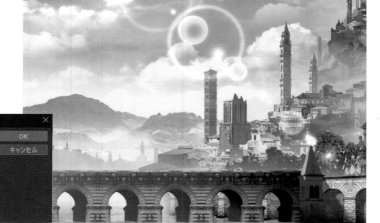

色相・彩度・明度		✕
色相(H):	0 ⌃⌄	OK
		キャンセル
彩度(S):	50 ⌃⌄	
明度(V):	0 ⌃⌄	

STEP 3
使用「覆蓋」圖層來調整色調。讓畫面整體的均衡能夠得到統整。將畫面邊緣以及想要強調出陰暗的部分調暗,讓視線想要集中的部分變得更明亮,以這樣的感覺來進行調整。

完成

覆蓋 1

覆蓋 2

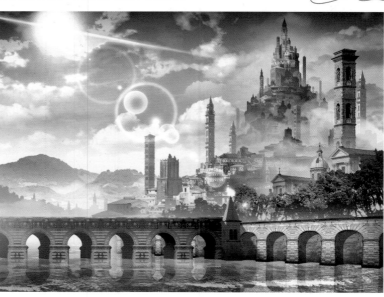

人工物筆刷

人工物 1 街景

2 章 人工物筆刷

這是能夠描繪出西洋街景的筆刷。

🗋 WB_cityscape01.sut

街景

不論何種距離都可以使用，泛用性很高的街景描繪筆刷。稍微帶點俯瞰的角度，但只要是中景之後的位置，即使是正面也都可以使用沒有問題。

── 使用的重點 ──

◆ 以橫向筆劃的方式使用
◆ 選擇「輔助色」（第 18 頁）的話，可以用來描繪外形輪廓

🗋 WB_cityscape02.sut

街景 正面 1

可以描繪不帶透視效果，由正面觀看時的街景。這也是泛用性很高的筆刷。

── 使用的重點 ──

◆ 和「街景」筆刷相同的使用方式
◆ 能夠描繪出具象徵性的西式建築物

🗋 WB_cityscape03.sut

街景 正面 2

與能夠描繪出略偏象徵性的建築物的「街景 正面 1」相較之下，可以描繪出更自然的街景筆刷。建築物的結構稍微帶點透視效果。

── 使用的重點 ──

◆ 和「街景」筆刷相同的使用方式
◆ 能夠描繪出自然的西式建築物

🗋 WB_cityscape04.sut

街景 正面 透視

可以描繪出較強透視效果的建築物的筆刷。

── 使用的重點 ──

◆ 基本上是和「街景」筆刷相同的使用方式
◆ 每棟建築物的透視效果不一，如果感到有違和的話，可以改為蓋章貼圖的方式使用

📄 WB_cityscape05.sut

城鎮 遠景

可以用來描繪街景遠景部分的筆刷。為了描繪遠景,筆刷中收錄了大範圍的建築物和細部細節。

▎ 使用的重點 ▎

- ◆ 基本上和「街景」筆刷相同的使用方式
- ◆ 如果描繪時能夠同時改變筆刷尺寸,分別描繪出遠近的距離感,那麼只要使用這個筆刷就能描繪出整個城鎮。不過以這樣方式描繪的街景會給人比較雜亂的感覺。

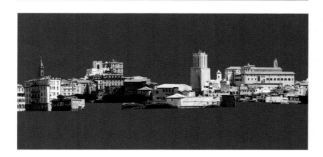

📄 WB_cityscape06.sut

城鎮 遠景 包含山景

可以用來描繪建築物直接蓋在山地上,隨處覆蓋著林木的景色的筆刷。

▎ 使用的重點 ▎

- ◆ 基本上和「街景」筆刷相同的使用方式
- ◆ 當作包含山景的遠景使用
- ◆ 在森林等自然景色豐富的地點使用

📄 WB_cityscape07.sut

城鎮 遠景 包含山景 僅建築

單獨將「城鎮 遠景 包含山景」的建築物抽出來的筆刷。這個筆刷雖然無法單獨使用,但運用在只描繪了山景的地方當作加筆修飾的話,效果非常好。

▎ 使用的重點 ▎

- ◆ 以筆劃或蓋章貼圖的方式使用
- ◆ 在使用「山」筆刷(第 135 頁)只描繪了山景的部分,當作加筆修飾使用的話,可以用來調整山中建築物的密集程度,操作在插畫的世界觀裡文化發展程度的高低。

📄 WB_cityscape08.sut

聖殿

可以用來描繪如同聖殿般的宗教設施的筆刷。如果在街景中加入這類建築物的話,能夠大幅增加西洋風格的感覺。

▎ 使用的重點 ▎

- ◆ 和「街景」筆刷相同的使用方式

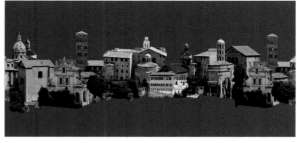

補充

因為是以筆劃的方式隨機描繪出建築物的筆刷,有時候可能會描繪出連續出現相同建築物併排的狀況,讓人實在難以接受。像這種情形,可以先取消動作,重新再描繪一次筆劃(請參考第 28 頁「隨機筆劃.mp4」)。

同樣的建築併排在一起

重做一次筆劃

❖ 實例 ❖ 描繪出一幅以歐洲街景為印象的風景

街景、聖殿、雲 總括 4

STEP 1 首先要描繪天空。第一步要使用填充工具與漸層工具製作底圖（圖**A**）。
然後使用「雲 總括 4」筆刷（第 113 頁），由左端朝向右端以橫向的筆劃來將雲朵描繪出來（圖**B**）。

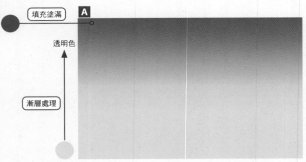

填充塗滿 **A**
透明色
漸層處理

雲 總括 4 **B**

下方雖然中斷得很突兀，不過最後
會被隱藏在建築物後面，所以沒有
問題。

STEP 2 由遠景開始描繪。顏色如同圖**A**那樣設定，選取主要色
（第 18 頁），以單色的方式描繪。使用「街景」筆
刷，畫出橫向筆劃。以一筆劃的方式一口氣描繪，如果
不滿意的話，可以再重畫一次，或是將不滿意的部分以
蓋章貼圖的方式重疊描繪修正（圖**B**）。
接下來要使用「聖殿」筆刷來描繪中
景。描繪的訣竅是要將筆刷尺寸設定得
大一些，讓建築物看起來比遠景更大一
些（圖**C**）。

A

街景 **B**

聖堂 **C**

補充

雖然筆劃重疊描繪的結
果，有時候會出現如右圖
般的空隙，不過後續在
STEP5 為了要強調出遠近
感還會做填充塗滿處理，
所以這裡不需要在意，繼
續描繪下去。

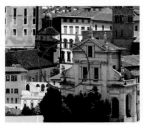

STEP 3 使用「街景」筆刷，接著描繪近景、最近景。描
繪的方法和 **STEP2** 相同。如果將最近景的描繪
尺寸極端放大，可以呈現出遠近感。

街景

補充

雖然這裡是將街景描繪的分層按遠景、中景、近
景、最近景分為四層重疊，但依照想要描繪的城鎮
的密度不同，有時三層或兩層也已經充分足夠了。

街景

STEP 4　使用漸層對應（第 22 頁）來加上顏色。依〔圖層〕選單→〔新色調補償圖層〕→〔漸層對應〕進行選取，將特典的「街景」套用為漸層設定。將建立的漸層對應在遠景、中景、近景、最近景的各圖層之上設定為剪裁。
只是這樣的步驟就能夠加上顏色。

補充

關於特典漸層對應的讀取及設定等細節的使用方法，請參照第 24 頁。

STEP 5　將遠近感強調出來。在遠景的漸層對應之上，將合成模式「濾色」圖層設定為剪裁，整個填充塗滿。處理的訣竅是要意識到空氣遠近法（第 36 頁），將顏色調淡至接近天空的顏色。再使用漸層工具來對建築物的下部進行矇矓處理。此時重疊的建築物形成的空隙也會被填埋掉，所以不需要設定為剪裁（圖Ａ）。
中景與近景也以相同的方式作業。基本上愈接近近景的位置，要愈能看見建築物原本的顏色，這樣色調才會自然。色調可以藉由圖層的不透明度來進行調整（圖Ｂ）。

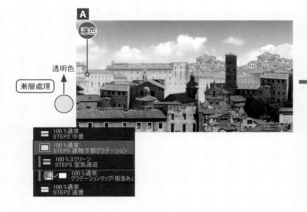

STEP 6　在最遠景追加建築物的外形輪廓。使用「街景」筆刷，選取輔助色（第 18 頁），就能以外形輪廓的狀態進行描繪。顏色是設定為接近天空地平線的顏色，或是比那個顏色再稍微深一點也可以。然後再對追加的外形輪廓下部進行模糊處理後就完成了。

補充

這裡為了方便理解，採取比較極端的模糊處理方式，所以看起來好像整個城鎮充滿霧氣的感覺，這部分可以依照個人的喜好來進行調整。

街景 正面 透視、街景 正面 2、etc

✤ **實例** ✤　使用筆刷素材，也能夠輕易描繪出帶有透視效果的風景。

STEP 1

以「街景 正面 透視」筆刷描繪近景的建築物。以蓋章貼圖的方式，重複描繪直到出現自己想要的建築物為止（圖**A**）。將蓋章貼圖描繪出來的建築物透過〔編輯〕選單→〔變形〕→〔左右反轉〕之後，可以增加建築物配置的種類豐富程度。

將筆刷的尺寸調得小一些，再以同樣的方式描繪中景（圖**B**）。

🖌 街景 正面 透視

🖌 街景 正面 透視

補充

如果使用蓋章貼圖的方式不容易將建築物配置在畫布邊緣的話，可以先在畫布中央附近以蓋章貼圖的方式描繪出整棟建築物，再使用圖層移動工具來移動到想要的位置。

STEP 2

使用「街景 正面 2」筆刷，以橫向的筆劃描繪遠景。視隨機描繪出來的建築物狀態，下部的線條有可能會形成錯位。出現這種狀況時，可以重新描繪筆劃，或是消除部分建築物至呈現直線的線條為止。接下來，使用「森林 俯瞰」筆刷（第 144 頁）來描繪出後方的森林。這雖然是用來描繪由上而下觀看角度的森林的筆刷，但如果是小範圍的話，也可以應用來呈現正面角度的森林（圖**A**）。

地面部分是以填充工具來填充塗滿。將以選擇範圍工具的「長方形選擇」或「套索選擇」選擇的範圍填充塗滿（圖**B**）。

STEP 3

以漸層對應加上顏色。在近景的建築物左側使用的是特典的「正面透視」，右側使用的是「正面透視 2」來加上顏色。漸層對應的範圍是以圖層蒙版（第 19頁）進行過調整。中景以及遠景的建築物使用的是「正面透視」，森林部分則是套用「森林 俯瞰」的漸層對應。

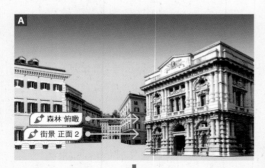

🖌 森林 俯瞰
🖌 街景 正面 2

填充塗滿

光源

色彩增值

補充

這個製作範例的透視法嚴格說來並不十分嚴謹。如果感覺很在意的話，看是要減少地面的範圍，或是重新安排成不會出現地面的版面配置來描繪吧！

補充

光源位於左上方。因此近景左側的建築物受到光照的方式顯得不自然，所以要使用合成模式「色彩增值」的圖層來調整陰影。像這樣，藉由「色彩增值」、「覆蓋」或是「相加（發光）」來適當調整光照的方式以及陰影吧！

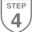

STEP 4

由於後方的森林發色太好,看起來不像是遠景,所以要意識到空氣遠近法(第 36 頁),將顏色調淡至接近天空的顏色。

使用合成模式「濾色」的圖層,加上由下方開始的漸層處理(圖**A**)。

然後再用天藍色來填充塗滿林木的上部(圖**B**)。

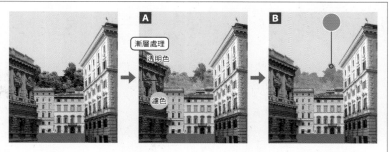

A 漸層處理 透明色 濾色

B

STEP 5

在 STEP2 建立的地面上,將一個新圖層設定為剪裁,使用「石板地面 1」筆刷(第 94 頁)來描繪石板地面。在畫面後方與前方描繪出橫向的筆劃。後方使用較小的筆刷尺寸,畫面前方使用較大的筆刷尺寸,藉此呈現出遠近感(圖**A**)。

使用噴筆工具的「柔軟」與「相加(發光)」的圖層,整理地面的色調(圖**B**)。

使用「色彩增值」的圖層,在地面加上陰影。一邊意識到大致的光源方向,一邊輕鬆描繪,只要看起來像是建築物的陰影即可(圖**C**)。

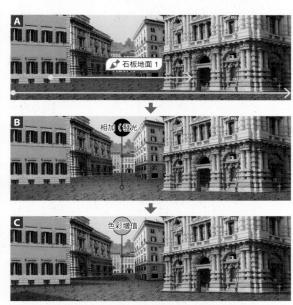

A 🚀 石板地面 1

B 相加(發光)

C 色彩增值

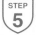

補充

在畫面前方也加上來自畫面外建築物的陰影。這樣的安排,除了可以營造出畫面外仍有廣大城鎮的說服力之外,就算純粹只是想要增加畫面上細部細節的密度也是有用的手法。

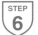

STEP 6

最後要使用「雲 總括 4」筆刷(第 113 頁)來描繪天空。為了要增加雲的密度,這裡重疊了兩次橫向的筆劃。如果色調不滿意的話,可以使用「覆蓋」的圖層,為整體畫面加上顏色來進行調整。處理的訣竅是在加上顏色後再以〔編輯〕選單→〔色調補償〕→〔色相・彩度・明度〕來調整數值,將色調決定下來。

完成

以「覆蓋」圖層在整體畫面加上的顏色

補充

這次還進一步使用「覆蓋」的圖層,加上來自畫面下方的漸層處理,呈現出日光受到石板地面反射的狀態。這讓我回想起當初前往當地取材時體會到的 30℃ 以上的酷暑。

❖ 實例 ❖ 在西洋的城鎮中經常可以看到蓋在山地上的建築物風景。

街景、街景 正面 2、城鎮 遠景 包含山景、山 包含建築

STEP 1

使用「街景 正面 2」筆刷描繪近景，使用「街景」筆刷描繪中景。分別都獨自建立圖層。

街景

街景 正面 2

STEP 2

使用「城鎮 遠景 包含山景」筆刷描繪遠景。因為是山的關係，要有一些縱向的分量感，看起來會比較有說服力。只用一次橫向的筆劃無法呈現出足夠的分量感，所以要重疊幾次筆劃來增加縱向的面積（圖**A**）。

使用「山 包含建築」筆刷（第 135 頁）描繪最遠景。如果只使用「城鎮 遠景 包含山景」筆刷描繪遠景的話，外形輪廓會看起來不像是山腳下的感覺，所以這個筆刷的功用是拿來補充修正這種狀態（圖**B**）。

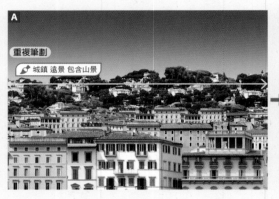

重複筆劃

城鎮 遠景 包含山景

山 包含建築

STEP 3

以漸層對應加上顏色。將漸層對應在近景、中景、遠景、最遠景的圖層中設定為剪裁即可加上顏色。

近景、中景的街景，設定為特典「**街景**」（圖**A**）。

遠景、最遠景的山，設定為特典「**城鎮 遠景 包含山景**」（圖**B**）。

STEP 4

在近景與中景，中景與遠景之間，加上由下方開始的漸層，呈現出矇矓的狀態，可以補強遠近感（圖**A**）。

在近景使用「柔光」圖層，中景使用「濾色」圖層，整理建築物的遠近感及色調。這個製作範例是以山地部分為主體，所以要配合綠色的色彩來進行調整（圖**B**）。

最遠景的山要意識到空氣遠近法（第 36 頁），將顏色調淡至接近天空的顏色。使用「濾色」圖層來加上漸層處理（圖**C**）。

A
透明色
透明色
漸層處理

B
濾色
柔光

C
漸層處理
濾色
透明色

STEP 5

在天空描繪雲朵。這次使用的是「卷積雲 總括」筆刷（第 113 頁）。到這裡就算是完成了。

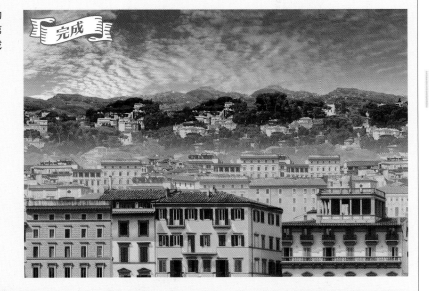

完成

補充

如果不使用「山 包含建築」筆刷，而是在使用「山」筆刷（第 135 頁）描繪的山地上，再使用「城鎮 遠景 包含山景 僅建築」筆刷以蓋章貼圖的方式追加建築物，也可以描繪出相同的風景。蓋章貼圖的時候，請注意不同筆刷尺寸所呈現的遠近感。雖然這種描繪方式的步驟較繁瑣，但表現的自由度會比較高。

城鎮 遠景 包含山景 僅建築

人工物 2　街景（俯瞰）

這是可以簡單就能描繪出俯瞰街景這種耗時費工的觀看角度的筆刷群。以橫向的筆劃，一邊改變筆刷尺寸，一邊重疊描繪，就能將街景描繪出來。

📄 WB_telephotocityscapes01.sut

城鎮 俯瞰 1

適合用來描繪現實的西洋風格街景，或是在奇幻世界裡文明發展至一定程度的街景筆刷。

┃ 使用的重點 ┃

◆ 基本上，以橫向筆劃的方式使用
◆ 筆劃之間形成的空隙可以用蓋章貼圖的方式修補
◆ 選擇「輔助色」（第 18 頁）的話，可用來描繪外形輪廓
◆ 配合遠景～近景，由小～大改變筆刷尺寸來重疊描繪筆劃，即可簡單地描繪出街景

📄 WB_telephotocityscapes02.sut

城鎮 俯瞰 2

可以描繪出包含許多尖塔在內的街景筆刷。描繪出來的畫面看起來相當豐富，很適合用來呈現出奇幻世界的街景。

┃ 使用的重點 ┃

◆ 與「城鎮 俯瞰 1」筆刷的使用方法相同

📄 WB_telephotocityscapes03.sut

城鎮 俯瞰 3

與其他的筆刷相較之下，建築物的規模感較小的筆刷。不過也因此可以看得見更多細微的細部細節。

┃ 使用的重點 ┃

◆ 與「城鎮 俯瞰 1」筆刷的使用方法相同

📄 WB_telephotocityscapes04.sut

城鎮 俯瞰 4

在位置更高的角度俯瞰的筆刷。可以用來呈現出在高處向下觀看城鎮的地理位置。

┃ 使用的重點 ┃

◆ 與「城鎮 俯瞰 1」筆刷的使用方法相同

□ WB_telephotocityscapes05.sut

城鎮 俯瞰 5

以西洋的鄉村為印象的筆刷。與其他的筆刷不同，描繪出來的建築物沒有那麼密集。

▌使用的重點 ▌

◆ 與「城鎮 俯瞰 1」筆刷的使用方法相同

□ WB_telephotocityscapes07.sut

城鎮 俯瞰 夜景

可以利用城牆都市的燈光來描繪出西洋風格夜景的筆刷。

▌使用的重點 ▌

◆ 以橫向筆劃的方式使用
◆ 在陰暗底圖上使用這個筆刷放上明亮的顏色，就能簡單描繪出夜景

□ WB_telephotocityscapes06.sut

城鎮 森林 俯瞰

在「城鎮 俯瞰 5」加上林木的筆刷。對於需要分別描繪街景和森林的場合來說非常好用。

▌使用的重點 ▌

◆ 與「城鎮 俯瞰 1」筆刷的使用方法相同

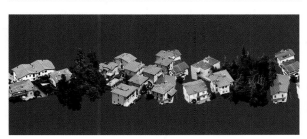

✦ 實例 ✦　描繪一幅標準俯瞰角度的西洋街景。　　🖌 城鎮 俯瞰 1、城鎮 遠景、山、雲 總括 1

STEP 1

使用「城鎮 俯瞰 1」筆刷來描繪遠景。以重疊描繪橫向筆劃的方式描繪大部分的街景（圖 **A** ）。
接下來，將筆刷尺寸設定得較大一些，描繪中景（圖 **B** ）。

補充
重疊描繪筆劃時，如果形成空隙的話，可以將筆刷以蓋章貼圖的方式來加以填埋。

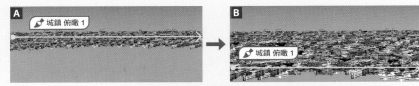

STEP 2

描繪近景。使用「城鎮 俯瞰 1」筆刷，將筆刷尺寸調整為比描繪中景時更大的尺寸來進行描繪。

補充
雖然一般會將遠景、中景、近景與別的圖層區分開來描繪，但以這次的製作範例來說，描繪在同一個圖層裡也沒關係。

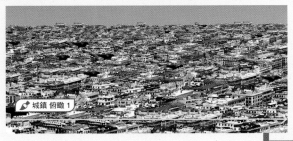

接續至下一頁 →

STEP 3
將 STEP1、STEP2 描繪的街景以〔圖層〕選單→〔新色調補償圖層〕→〔漸層對應〕來加上顏色。將特典的「城鎮 俯瞰 1」套用為漸層設定。

補充

將描繪了街景的圖層整合至圖層資料夾（第 18 頁），如果將漸層對應剪裁至資料夾的話，就可以省下每張圖層都要個別設定剪裁的繁瑣作業。

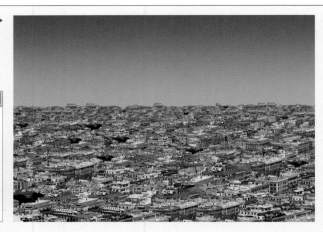

STEP 4
為了要呈現出遠近感，在畫面後方以合成模式「濾色」加上漸層處理。在這裡也同樣要去意識到空氣遠近法（第 36 頁），將顏色調整為接近天空的顏色（圖A）。

如果只是加上漸層處理的話，會因為顏色過渡得太過平順而減損了城鎮的立體感。所以還要使用「透明色」（第 18 頁）的「城鎮 俯瞰 1」筆刷，藉由細微的筆劃和蓋章貼圖的手法，以類似刮削的方式來刪去一些漸層效果（圖B）。

STEP 5
為了要增加整體的顏色變化幅度，將近景使用「覆蓋」圖層來調整變暗。使用的是選擇了「輔助色」的「城鎮 俯瞰 1」筆刷（圖A）。

以「色彩增值」圖層來加入陰影，補強城鎮的立體感。這裡也是使用選擇了「輔助色」的「城鎮 俯瞰 1」筆刷（圖B）。

補充

使用選擇了「透明色」或是「輔助色」的「城鎮 俯瞰 1」筆刷，就能以筆刷的形狀來進行塗色或是加上陰影，調整漸層的範圍。因為不需要自己動手描繪城鎮的細節外形，可以節省許多繁瑣的作業，縮短描繪的時間。這種方法不僅限於「城鎮 俯瞰 1」筆刷，只要是能夠描繪出外形輪廓所有的筆刷都可以適用。

STEP 6

因為連同畫面後方的城鎮細節都被描繪出來的關係，造成遠近感減弱，因此要將遠景的一部分改為外形輪廓。並以接近天空顏色的天藍色加上漸層處理。然後再與 STEP4 相同，使用「城鎮 俯瞰 1」筆刷來刮削掉一些漸層效果（圖 A）。因為對於遠景的天空與街景的交界線的形狀感到有些違和，於是使用選擇了與漸層效果同色的「輔助色」的「城鎮 遠景」筆刷，以橫向筆劃的方式，描繪出建築物的外形輪廓（圖 B）。

STEP 7

在最遠景使用「山」筆刷（第 135 頁）來描繪山景。與其在地平線上布滿山景，不如讓一部分的位置中斷不連續，看起來會更有自然風景的感覺（圖 A）。使用特典的漸層對應「山」來加上顏色（圖 B）。

意識到空氣遠近法，以「濾色」的圖層來整理山景的顏色（圖 C）。

補充

山最後的顏色，需要考量在 STEP8 描繪雲朵時，整個天空的顏色都會被調淡後。這裡就算先描繪雲朵，之後再調整山的顏色也沒關係。

補充

如果只想要描繪街景的風景時，就不需要 STEP7 的作業。

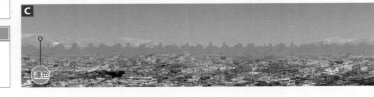

STEP 8

使用「雲 總括 1」筆刷（第 112 頁）來描繪雲朵。最後再以「覆蓋」圖層來為下方加上漸層處理，調整色調後就完成了。

以「覆蓋」圖層加上的漸層處理

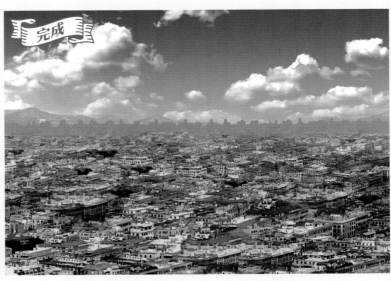

完成

✥ 實例 ✥　這是夜晚的街景的製作範例。是以從飛機上觀看的窗外夜景為印象。

城鎮 俯瞰 夜景、山、平原 俯瞰 凹

STEP 1

在以夜晚為印象的深藍色底圖部分，使用「濾色」圖層，一邊意識到遠近感，一邊加上漸層處理（圖**A**）。

接下來要呈現出類似山間平地般的感覺。使用選擇了「透明色」的「山」筆刷（第135 頁），以筆劃的方式刮削消除掉部分漸層效果，將遠景、中景、近景區分出來（圖**B**）。

因為山的感覺太過強烈，突顯不出平地感，所以要再以「色彩增值」圖層，使用「平原 俯瞰 凹」筆刷（第 132 頁）在整體畫面上表現出地面的感覺（圖**C**）。

A

B
🚀 山

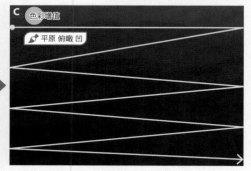
C　色彩增值
🚀 平原 俯瞰 凹

STEP 2

使用「城鎮 俯瞰 夜景」筆刷，描繪夜景的燈光。意識到遠近感，讓位於愈後方的燈光要愈小愈細（圖**A**）。

考量到空氣遠近法（第 36 頁），將後方的燈光顏色透過漸層處理來使其變暗（圖**B**）。

A

B
漸層處理
透明色

STEP 3

將在 STEP2 的圖**A**建立的圖層複製下來，設定為「相加（發光）」圖層。

複製後的圖層再以〔濾鏡〕選單→〔模糊〕→〔高斯模糊〕來進行處理。在這裡是將「模糊範圍」設定為「50」。

如此一來，就能讓夜景的燈光看起來像是正在發光般的感覺。

完成

100％加算(発光)
STEP3 夜景ぼかし発光

100％通常
STEP2 夜景 遠近感

100％通常
STEP2 夜景

100％スクリーン
STEP1 山

100％スクリーン
STEP1 遠近感

100％乗算
STEP1 平原

100％スクリーン
STEP1 遠近感

100％通常
STEP1 地面下地

人工物 3 建築物

可以描繪出建築物的整體牆面的筆刷。即使只用這個筆刷就能描繪出建築物的一整面牆，如果再與窗戶（第 98 頁）或是拱門（第 102 頁）這類的筆刷組合併用的話，還可以描繪出造型更複雜的建築物。

📄 WB_building01.sut～WB_building06.sut

建築物全 1～6

以西洋建築中較具泛用性的建築物為中心，有外觀樸素的，也有裝飾華麗的，還有一樓是拱門的，合計 6 種不同的筆刷

┤ 使用的重點 ├

◆ 以橫向筆劃的方式使用
◆ 使用尺規工具（第 17 頁）描繪，可以讓建築物排列得更整齊
◆ 可以透過〔自由變形〕（第 20 頁）來呈現出立體深度

🖌 建築物全 1

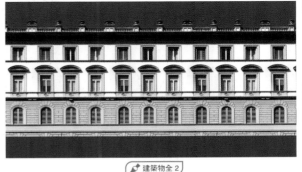

🖌 建築物全 2

🖌 建築物全 3

🖌 建築物全 4

🖌 建築物全 5

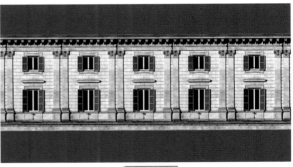

🖌 建築物全 6

 ✛ **實例** ✛ 解說泛用的西洋建築物的描繪方法。使用其他的建築物筆刷也一樣可以描繪出來。

 建築物全 1

STEP 1
拉出尺規工具的「直線尺規」，使用「建築物全 1」筆刷來描繪牆面（圖 **A**）。
複製牆面的圖層，再依照〔編輯〕選單→〔變形〕→〔自由變形〕來配合描繪好的牆面透視線進行變形處理（圖 **B**）。

A 比完成的印象多描繪一棟建築物，之後如果要進行細微的調整會比較方便

🖌 建築物全 1

B

STEP 2
拉出尺規工具的「直線尺規」，使用「建築物全 1」筆刷來描繪牆面（圖 **A**）。
複製牆面的圖層，再依照〔編輯〕選單→〔變形〕→〔自由變形〕來配合描繪好的牆面透視線進行變形處理（圖 **B**）。

A

B
消除

補充

輔助線是用來描繪立體建築物時的透視線。要使用尺規工具的「透視尺規」來描繪。

2 點透視的輔助線

STEP 3
將合成模式「濾色」的圖層剪裁至建築物，整體塗色來調整變亮（圖 **A**）。
然後再將「色彩增值」圖層設定為剪裁來著色（圖 **B**）。

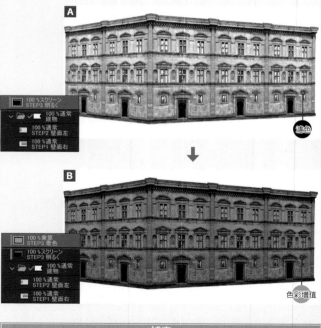
A
濾色
B
色彩增值

補充
左右牆面的圖層整理在圖層資料夾中。

STEP 4
在窗戶塗色，使其變暗（圖 **A**）。
由窗戶塗色的圖層建立選擇範圍，在「相加（發光）」的圖層進行漸層處理，表現出窗戶的反光（圖 **B**）。
然後再以「色彩增值」或是「覆蓋」的圖層來為各個部位加上顏色（圖 **C**）。

A
色彩增值
B
相加（發光）
漸層處理
透明色

補充

Ctrl ＋點擊圖層的快取縮圖，就可以自圖層的描繪部分建立選擇範圍。

Ctrl ＋點擊

色彩增值　覆蓋
C

STEP 5 接著要加上明暗對比。這裡是將光源設定為來自右上方。
將「色彩增值」圖層設定為剪裁，讓左側的牆面變暗（圖 **A**）。
除此之外，將受到光照的右側牆面也一邊意識到表面細微的凹凸形狀，加上細微的陰影。這樣的處理除了能夠表現出陰影，同時還可以將原本平面的細部細節呈現出厚度感（圖 **B**）。

色彩增值

光源

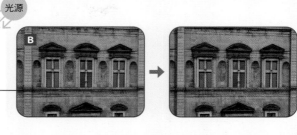

相加（發光）

STEP 6 在整面平塗調暗的左側牆面加上細微的凹凸形狀。然而只透過刮削處理 **STEP5** 的「色彩增值」圖層的表現，無法去除底下的筆刷所形成的細部細節，導致無法去除畫面上的平面感。因此這裡追加了一個「相加（發光）」的圖層並設定為剪裁，塗色在明亮的部分。經過這樣的處理，底下的細部細節也會一起隨之變亮，看起來形狀整個提高，進而表現出凹凸的厚度感。

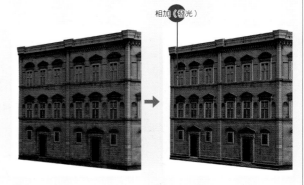

STEP 7 使用「覆蓋」的圖層，在下側加上漸層處理，稍微改變色調。因為這是非常龐大的建築物，上下的色調變化對於呈現出規模感也是有必要的。

透明色

漸層處理

覆蓋

STEP 8 以「柔光」圖層來表現來自後方的環境光以及因為距離不同而形成的顏色衰減，再以「覆蓋」圖層來將右側牆面的前方調亮，如此就算是完成了。

完成

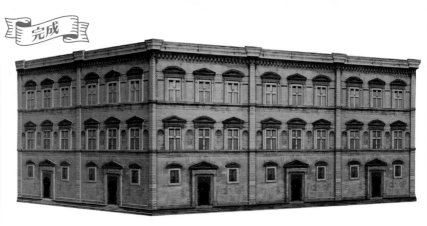

人工物 4 磚牆

這是只要以筆劃的方式就能描繪出磚牆的筆刷組。同時還準備了「不透明」「凸」「凹」這 3 種即使描繪出來的磚塊形狀相同，但運用場合各異的筆刷。使用方法非常簡單，只要在另外的圖層描繪好的磚塊上，將想要加上磚塊質感的部分變形處理後貼上即可。

🗋 WB_brickwall01.sut

磚牆 1 不透明

可以用來描繪泛用磚塊的筆刷。名稱中帶有「不透明」的筆刷，可以將磚塊的凹凸及細部細節全部都描繪出來。

▌ 使用的重點 ▐

◆ 以橫向筆劃的方式使用
◆ 沒有會穿透的部分，所以磚塊的凹凸形狀全部都會被描繪出來
◆ 使用尺規工具（第 17 頁），可以讓磚塊之間整齊排列

🗋 WB_brickwall03.sut

磚牆 1 凹

與「磚牆 1 不透明」相同，是可以用來描繪磚塊的筆刷。名稱中帶有「凹」的筆刷，可以只描繪出磚塊間的溝槽和凹陷的部分。

▌ 使用的重點 ▐

◆ 以橫向筆劃的方式使用
◆ 在明亮的底圖上以陰暗的顏色描繪
◆ 請注意筆劃之間不要重疊
◆ 使用尺規工具，可以讓磚塊之間整齊排列

🗋 WB_brickwall02.sut

磚牆 1 凸

與「磚牆 1 不透明」相同，是可以用來描繪磚塊的筆刷。名稱中帶有「凸」的筆刷，可以只描繪出磚塊的部分（向外凸出的部分）。

▌ 使用的重點 ▐

◆ 以橫向筆劃的方式使用
◆ 在陰暗的底圖以明亮的顏色描繪
◆ 請注意筆劃之間不要重疊
◆ 使用尺規工具，可以讓磚塊之間整齊排列

🗋 WB_brickwall04.sut

磚牆 2 不透明

相較於「磚牆 1 不透明」筆刷，可以描繪出凹凸形狀更明顯的磚塊。這個筆刷描繪出的感覺更具有高級感及厚重感。

▌ 使用的重點 ▐

◆ 與「磚牆 1 不透明」筆刷的使用方法相同

□ WB_brickwall05.sut

磚牆 2 凸

「磚牆 2 不透明」的「凸」版筆刷。

┃ 使用的重點 ┃

◆ 與「磚牆 1 凸」筆刷的使用方法相同

□ WB_brickwall07.sut

磚牆 3 不透明

可以描繪出以細節裝飾磚塊堆砌成牆面的筆刷。在有點歷史感的建築物上常見的磚塊樣式。

┃ 使用的重點 ┃

◆ 與「磚牆 1 不透明」筆刷的使用方法相同

□ WB_brickwall09.sut

磚牆 3 凹

「磚牆 3 不透明」的「凹」版筆刷。

┃ 使用的重點 ┃

◆ 與「磚牆 1 凹」筆刷的使用方法相同

□ WB_brickwall06.sut

磚牆 2 凹

「磚牆 2 不透明」的「凹」版筆刷。

┃ 使用的重點 ┃

◆ 與「磚牆 1 凹」筆刷的使用方法相同

□ WB_brickwall08.sut

磚牆 3 凸

「磚牆 3 不透明」的「凸」版筆刷。

┃ 使用的重點 ┃

◆ 與「磚牆 1 凸」筆刷的使用方法相同

WB_brickwall10.sut

磚牆 4 不透明

能夠描繪出顏色深淺有上下差異，具有規模感而且厚實磚塊的筆刷。適合用來描繪建造物的基底部分。

使用的重點

◆ 與「磚牆 1 不透明」筆刷的使用方法相同

WB_brickwall12.sut

磚牆 4 凹

「磚塊 4 不透明」的「凹」版筆刷。

使用的重點

◆ 與「磚牆 1 凹」筆刷的使用方法相同

WB_brickwall14.sut

磚牆 5 凸

「磚牆 5 不透明」的「凸」版筆刷。

使用的重點

◆ 與「磚牆 1 凸」筆刷的使用方法相同

WB_brickwall11.sut

磚牆 4 凸

「磚牆 4 不透明」的「凸」版筆刷。

使用的重點

◆ 與「磚牆 1 凸」筆刷的使用方法相同

WB_brickwall13.sut

磚牆 5 不透明

可以描繪出灰泥牆底下的磚塊向外透出來的牆面筆刷。適合用來描繪不怎麼受到修護保養的場所。

使用的重點

◆ 與「磚牆 1 不透明」筆刷的使用方法相同

▢ WB_brickwall15.sut

磚牆 5 凹

「磚牆 5 不透明」的「凹」版筆刷。

▎使用的重點▎

◆ 與「磚牆 1 凹」筆刷的使用方法相同

▢ WB_brickwall16.sut

磚牆 6 不透明

可以用來描繪一個一個形狀分明的長型磚塊筆刷。在歐洲樓房建築設計中，這是位於一樓的入口通道或是商店常用的磚塊樣式。

▎使用的重點▎

◆ 與「磚牆 1 不透明」筆刷的使用方法相同

▢ WB_brickwall17.sut

磚牆 6 凸

「磚牆 6 不透明」的「凸」版筆刷。

▎使用的重點▎

◆ 與「磚牆 1 凸」筆刷的使用方法相同

▢ WB_brickwall18.sut

磚牆 6 凹

「磚牆 6 不透明」的「凹」版筆刷。

▎使用的重點▎

◆ 與「磚牆 1 凹」筆刷的使用方法相同

補充

磚塊筆刷組都是將輔助工具詳細面板的〔筆刷形狀〕→〔筆劃〕類別中的「絲帶」設定為開啟。這雖然是能讓登錄為筆刷形狀的素材上下端連接得更為自然的便利設定，但有可能在筆劃的下筆和收筆時產生描繪崩壞的現象。一旦發生了描繪崩壞的時候，可以將筆劃的下筆和收筆部分，以選擇工具的「長方形選擇」加以選取，將剖面部分消除成直線形來補救。

└── 將崩壞的圖案，下筆、收筆的部分消除 ──┘

人工物 5 灰泥牆

這是可以加上粉飾灰泥（Stucco）裝飾的筆刷。能夠表現出西洋建築牆壁常見的塗上漿料狀建材作為修飾，外觀凹凸不平的粗糙質感。

📄 WB_stuccowall01.sut

灰泥牆 弱

用來追加具有凹凸感的外觀質感。可以塗抹在用磚塊筆刷組描繪的牆壁，或是白色的牆壁上作為修飾，是泛用性很高的筆刷。

| 使用的重點 |

◆ 以筆劃或是蓋章貼圖的方式使用
◆ 重疊塗抹在牆面底圖的部分
◆ 也可以用透明色以刮削的方式使用

📄 WB_stuccowall02.sut

灰泥牆 強

可以表現出比「灰泥牆 弱」更強的質感的筆刷。

| 使用的重點 |

◆ 與「灰泥牆 弱」筆刷的使用方法相同

✥ 實例 ✥

這是使用磚牆的「凸」版筆刷，與「灰泥牆 弱」筆刷的製作範例。是在較灰暗的底圖加上較明亮的圖樣的描繪方法。

🖌 磚牆 4 凸、灰泥牆 弱

STEP 1 首先要決定好想要描繪的牆壁範圍。這裡是要在紅框部分描繪出具有立體深度的牆壁（圖A）。
塗上牆壁的底圖顏色。這個顏色就會成為磚塊的顏色。將灰色填充塗滿整個紅框的範圍（圖B）。

STEP 2 在新圖層上使用「磚牆 4 凸」筆刷來畫出筆劃。這會成為貼在底圖上的磚塊材質素材。

TIPS 如果將尺規工具（第 17 頁）的「特殊尺規」設定為「平行線」來建立尺規，即可以徒手來描繪水平的筆劃。

🖌 磚牆 4 凸

STEP 3

配合底圖來將在 STEP2 描繪的磚塊進行變形處理。變形處理是以〔編輯〕選單→〔變形〕→〔自由變形〕（第 20 頁）的步驟來進行。在還沒有熟悉變形操作的時候，有可能會讓一個一個的磚塊呈現出不自然的形狀，感覺好像很難的樣子。但只要學習到像這樣可以自由改變形狀及密度的技法，就能夠大幅增加表現的自由度。

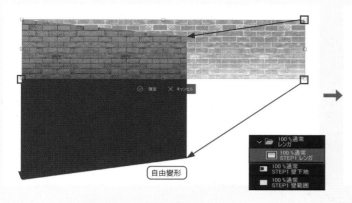

自由變形

STEP 4

為了要在整體牆面上增加強弱對比以及材質感，要在材質表面進行如刮削般的調整作業。不要直接刪去描繪在圖層上的磚塊，而是使用圖層蒙版（第 19 頁）來做部分消去的話，就能夠一邊恢復原狀，一邊進行細微的調整。使用透明色的「灰泥牆 弱」筆刷，可以一邊消去磚塊的部分，同時又能追加灰泥牆的質感（圖A）。
使用噴筆工具的「柔軟」來消去蒙版，稍微恢復一些磚塊的質感。這樣的處理除了可以讓原本過於強烈的灰泥牆質感變得柔和之外，也能讓磚塊與灰泥牆的質感兩者互相融合（圖B）。

A

灰泥牆 弱

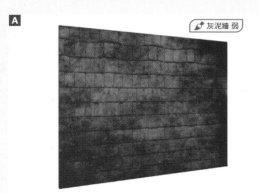

B

STEP 5

再追加明亮的部分之後就完成了。將新圖層只剪裁至描繪了磚塊的圖層，然後塗上明亮的顏色，可以在保留底圖顏色的同時，又能只讓磚塊的質感部分變得明亮。

完成

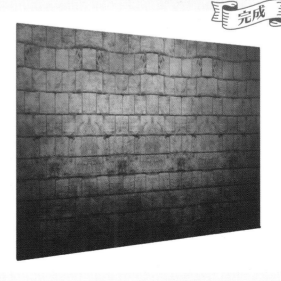

補充

名稱中帶有「凸」的筆刷的明亮部分看起來都像是明顯地浮現在畫面上，很適合用來描寫插畫內的陰暗部分。

❖ 實例 ❖ 這是使用磚牆的「凹」版筆刷，與「灰泥牆 弱」筆刷的製作範例。
是在較明亮的底圖上重疊描繪較灰暗圖樣的方法。

磚牆 2 凹、灰泥牆 弱

STEP 1 首先要決定好想要描繪的牆壁範圍。這裡是要在紅框部分描繪出具有立體深度的牆壁（圖**A**）。
塗上牆壁的底圖顏色。這個顏色就會成為磚塊的顏色。將明亮的灰色填充塗滿整個紅框的範圍（圖**B**）。

STEP 2 在新圖層上，使用「磚牆 2 凹」筆刷畫出筆劃。將尺規工具的「特殊尺規」設定為「平行線」來建立尺規，以徒手的方式描繪出水平的筆劃。

磚牆 2 凹

補充

請一邊比較 **STEP1** 的牆壁範圍，一邊調整筆刷尺寸。

STEP 3 將 **STEP2** 的圖層以複製&貼上來進行複製（在這裡是複製成 3 張）。
使用圖層移動工具，將複製下來的圖層排列成 3 段，並調整成可以貼在整個壁面上的大小。排列完成後，將複製的圖層以〔與下一圖層組合〕來組合成同一個圖層。

— 複製描繪磚牆的圖層

— 排列完成後，將圖層組合成同一個圖層

將描繪好磚牆的圖層複製後排列起來

補充

將圖層複製下來調整成整面牆壁的尺寸的方法，與直接變形的方法相較之下，好處是一個一個的磚塊比較不容易出現不自然的形狀。
不過反過來說，除了需要稍微增加一些作業的手續之外，視描繪的磚牆樣式不同，磚塊與磚塊之間的交界線還是有可能會出現看起來不太自然的狀況，需要再另外做修飾處理來融合得自然一些。

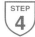

STEP **4**　將 STEP3 的磚牆圖層配合底圖來做變形處理。以〔編輯〕選單→〔變形〕→〔自由變形〕的步驟來進行。
再將重疊在底圖上的磚塊圖層，設定為合成模式的「色彩增值」來讓彼此融合自然。

自由變形

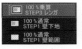

STEP **5**　如果只是變形後重疊在一起的話，磚塊的顏色深淺過於平均，看起來不自然。所以這裡要將磚塊的邊緣輕輕消去一些，讓彼此之間看起來更融合。使用的工具是設定成透明色的噴筆工具的「柔軟」。將下部消除得稍微誇張一些，可以與上部形成差異，表現出整個牆面的規模感（圖A）。
在磚塊之下新建立圖層，描繪明亮的部分。藉由在磚塊與底圖之間挾一個圖層的方式，可以在不消除磚塊質感的狀態下讓牆面變得明亮。在這裡還使用了「灰泥牆 弱」筆刷來追加牆面上的粗糙質感（圖B）。

A

B

灰泥牆 弱

STEP **6**　感覺色調稍微有些單調，所以便使用「覆蓋」圖層，加上由下方開始的漸層處理。如此一來就完成了。

完成

以「覆蓋」圖層加上由下方開始的漸層處理

補充

名稱中帶有「凹」的筆刷與帶有「凸」的筆刷正好相反，適合用來描寫插畫內明亮的部分。

磚牆 1 不透明、灰泥牆 弱

✛ 實例 ✛ 這是使用磚牆的「不透明」筆刷,以及「灰泥牆 弱」筆刷的製作範例。解說透過漸層對應來加上色彩的方法。

 STEP 1
和先前的描繪步驟相同,首先要決定想描繪的牆壁範圍(圖**A**)。使用「磚牆 1 不透明」筆刷,描繪磚塊。接下來也與先前的步驟一樣,將尺規工具的「特殊尺規」設定為「平行線」,建立尺規,將筆刷以水平的方式畫出筆劃。由於後續在 STEP3 要以漸層對應來加上顏色,所以這裡先以單色描繪即可(圖**B**)。

與第 70 頁的 STEP3 相同,將圖層以複製&貼上的方式複製之後排列在下方, 排列出所需要面積之後,將這些圖層組合成一個圖層(圖**C**)。

A

B

磚牆 1 不透明

➡

C

補充

名稱中帶有「不透明」的筆刷的顏色,若是選擇主要色(第 18 頁)適合描繪溝槽等凹陷部分(使用「凹」筆刷可以描繪出來的部分),選擇輔助色(第 18 頁)的話,則可以用來描繪凸出的部分(使用「凸」筆刷可以描繪出來的部分),而兩者中間的部分則要使用主要色與輔助色的漸層來描繪。

 STEP 2
將 STEP1 圖**C**的磚塊的圖層配合底圖來做變形處理。依〔編輯〕選單→〔變形〕→〔自由變形〕的順序來執行。這次因為沒有底圖的關係,是以 STEP1 圖**A**的紅框的範圍為參考來進行變形處理。

 STEP 3
使用漸層對應(第 22 頁)來塗上顏色。按照〔圖層〕選單→〔新色調補償圖層〕→〔漸層對應〕來進行選擇,將特典的「磚塊 1」套用為漸層設定。只要將漸層對應剪裁至磚塊的圖層,即可加上顏色。

STEP 4 使用「色彩增值」圖層，調整磚塊單色部分的色調。在漸層對應與磚塊的圖層之間，將「色彩增值」圖層設定為剪裁，這麼一來，調整過後的單色色調就會直接反應出漸層對應的著色效果。在這裡是以來自下部的漸層處理來調整變暗，呈現出上下顏色的差異，讓牆壁看起來更有規模感。

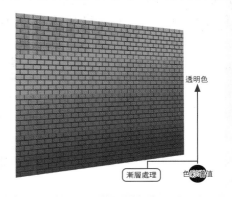

STEP 5 最後要以「覆蓋」圖層來製作明亮的部分。並且使用「灰泥牆 弱」筆刷，追加了表面粗糙的質感。

以「覆蓋」圖層畫上質感的部分

※為了方便理解，將背景調整成黑色

完成

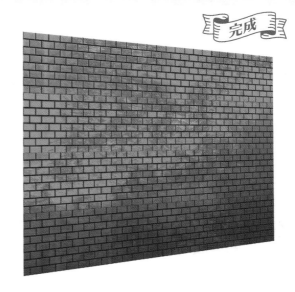

補充

下圖是在 STEP4、STEP5 的漸層對應之上再加上「色彩增值」「覆蓋」圖層來進行調整的範例。由漸層對應形成的明暗，與之後追加的「色彩增值」或是「覆蓋」所造成的明暗調整效果並不好，給人很不協調的印象。

補充

特典中的磚牆類的漸層對應，像這次這樣，藉由單色部分的調整所形成的色調變化可以呈現出複雜性，顏色的搭配模式給人一些不規則的感覺。如果說色調一直無法呈現出令人滿意的狀態，請試著由漸層對應的設定來著手調整看看。原本的漸層對應設定是在畫面隨處有明暗顏色逆轉的部分，不過還是由右側朝向左側整齊的明暗漸層變化，看起來會比較像自然的色調。

人工物 6

石牆

可以用來描繪石塊堆疊牆壁細部細節的筆刷。通常的石牆筆刷能夠描繪出恰到好處的細部細節；
而名稱中帶有「橫向連續」的筆刷則是可以一口氣描繪出整片牆壁，兩者可以視用途區別使用。

📄 WB_stonewall01.sut

石牆 1 凸

可以用來描繪泛用的石頭堆疊牆壁的筆刷。名稱中帶有「凸」的
筆刷，可以只描繪出牆壁的凸面（凸出的部分）。

┃ 使用的重點 ┃

◆ 以筆劃或蓋章貼圖的方式使用

◆ 在陰暗的底圖以明亮的顏色描繪

◆ 筆劃過度重疊的話，會形成雜訊，請小心注意

📄 WB_stonewall02.sut

石牆 1 凹

與「磚牆 1 凸」相同，可以用來描繪石頭堆疊的牆壁。名稱中帶
有「凹」的筆刷，可以只描繪出牆壁的凹面（溝槽或凹陷的部
分）。

┃ 使用的重點 ┃

◆ 以筆劃或蓋章貼圖的方式使用

◆ 在明亮的底圖上以陰暗的顏色描繪

◆ 筆劃過度重疊的話，會形成雜訊，請小心注意

📄 WB_stonewall03.sut

石牆 2 凸

可以描繪出具有磚塊般外觀的石牆筆刷。

┃ 使用的重點 ┃

◆ 與「石牆 1 凸」筆刷的使用方法相同

📄 WB_stonewall04.sut

石牆 2 凹

「石牆 2 凸」的「凹」版筆刷。

┃ 使用的重點 ┃

◆ 與「石牆 1 凹」筆刷的使用方法相同

🗋 WB_stonewall05.sut

石牆 3 凸

可以用來描繪與其說是石頭堆疊，不如說是將切割下來的巨大岩石直接當成牆壁部分的細部細節的筆刷。

┃ 使用的重點 ┃

◆ 與「石牆 1 凸」筆刷的使用方法相同

🗋 WB_stonewall06.sut

石牆 3 凹

「石牆 3 凸」的「凹」版筆刷。

┃ 使用的重點 ┃

◆ 與「石牆 1 凹」筆刷的使用方法相同

✥ 實例 ✥

使用名稱包含「凸」「凹」的筆刷製作而成的範例。不光是石牆系列筆刷，其他的「凸」「凹」筆刷也同樣能夠應用。

石牆 2 凸、石牆 2 凹

STEP 1
將底圖的顏色塗成灰色（圖 A ）。
之後再加上漸層處理，讓下部變得比較明亮（圖 B ）。
因為在 STEP2 要使用名稱中帶有「凹」的筆刷，所以底圖顏色要設定得較明亮一些。

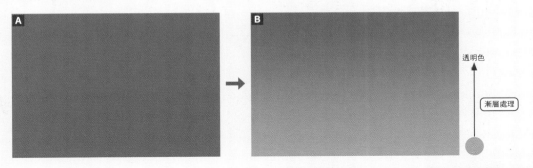

透明色
漸層處理

STEP 2
將合成模式「色彩增值」的圖層剪裁至底圖。使用名稱中帶有「凹」的筆刷（在這裡是「石牆 2 凹」筆刷）來描繪石牆的細部細節。描繪方法是筆劃和蓋章貼圖。後續要在 STEP4 要使用名稱中帶有「凸」的筆刷呈現出明亮的部分，此時就要先設計好哪個部分想要讓它變得明亮，並在描繪時避開這些部分不要描繪。

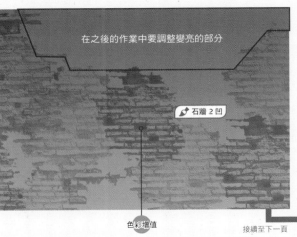

在之後的作業中要調整變亮的部分

石牆 2 凹

色彩增值

接續至下一頁 →

STEP 3 使用圖層蒙版（第 19 頁），將在 STEP4 想要調整變亮的部分附近的石牆細節消去。
使用透明色的噴筆工具「柔軟」，以融入四周的要領來消去細節。

STEP 4 建立一個用來整合明亮部分的圖層資料夾。在 STEP2 設計好要調整變亮的部分，使用與 STEP2 使用過的名稱中帶有「凹」的筆刷相對應的，名稱中帶有「凸」的筆刷（在這裡是「石牆 2 凸」筆刷），以明亮的顏色來追加石牆的細部細節。這裡也是以筆劃及蓋章貼圖的方式進行描繪。

STEP 5 建立一個「濾色」圖層，剪裁至 STEP4 的圖層之上，使用「石牆 2 凸」筆刷進一步追加明亮的部分。如此一來就完成了。

以「濾色」追加的明亮部分

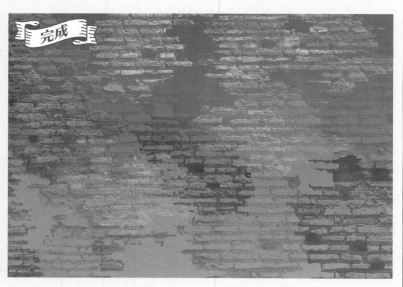

補充
將「凹」與「凸」筆刷組合搭配描繪，可以增加立體感，但整個畫面看起來會稍嫌複雜，所以限定使用在想要集中視線的部位，效果會比較好。

❖ 實例 ❖ 這是在傾斜角度的牆壁上描繪出石牆細部細節的製作範例。與磚牆的製作範例相同,將描繪好的質感變形處理後配置上去。

🖌 石牆 1 凸

STEP 1
首先要將具有立體深度的牆壁底圖整個填充塗滿。因為要使用名稱中帶有「凸」的筆刷,所以選擇了暗灰色(圖**A**)。
使用「石牆 1 凸」筆刷,以筆劃及蓋章貼圖的方式將石牆的質感描繪出來。由於後續要在 STEP2 進行變形處理,所以先在較大的範圍進行描繪(圖**B**)。

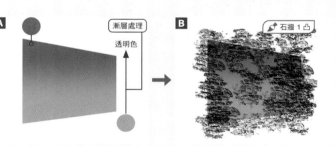

STEP 2
將石牆的質感依照〔編輯〕選單→〔變形〕→〔自由變形〕的順序,配合牆壁的立體深度來進行變形處理。只要大致上符合立體深度的形狀即可,不需要百分之百密合(圖**A**)。
將超出牆壁的多餘部分消除(圖**B**)。
為了方便觀察狀態,所以先使用了黑色來描繪石牆的質感,接著再將合成模式改變為「濾色」,配合底圖來改變顏色(圖**C**)。

TIPS Ctrl+點擊底圖圖層的快取縮圖,建立選擇範圍後,依照〔選擇範圍〕選單→〔反轉選擇範圍〕的操作順序,選擇牆壁以外的部分,這樣就能將多餘的質感部分簡單消除。

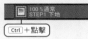
Ctrl+點擊

TIPS 將圖層「指定透明圖元」後填充塗滿,就能夠在不消除石牆質感的狀態下重新改塗其他顏色。

指定透明圖元

濾色

STEP 3
追加更明亮的顏色,讓強弱對比更明顯。使用「濾色」圖層,透過漸層處理和「石牆 1 凸」筆刷,以不形成雜訊的程度重疊上色之後便完成了。

完成

☐ WB_stonewall07.sut

石牆 橫向連續 1 不透明

「石牆 橫向連續 1」是可以描繪出由上到下，真實的石頭堆疊牆壁的筆刷。頂邊的部分則是切齊成直線。

使用的重點

◆ 以橫向筆劃的方式使用
◆ 因為沒有穿透的部分，所以凹凸形狀都會被描繪出來
◆ 使用尺規工具（第 17 頁），可以整齊地描繪出筆劃

☐ WB_stonewall09.sut

石牆 橫向連續 1 凹

這是「石牆 橫向連續 1 不透明」的「凹」版筆刷。

使用的重點

◆ 以橫向筆劃的方式使用
◆ 在明亮的底圖以陰暗的顏色描繪
◆ 使用尺規工具，可以整齊地描繪出筆劃

☐ WB_stonewall08.sut

石牆 橫向連續 1 凸

這是「石牆 橫向連續 1 不透明」的「凸」版筆刷。

使用的重點

◆ 以橫向筆劃的方式使用
◆ 在陰暗的底圖以明亮的顏色描繪
◆ 使用尺規工具，可以整齊地描繪出筆劃

☐ WB_stonewall10.sut

石牆 橫向連續 2 不透明

這是經常可以見到的石頭堆疊的牆壁，雖然連接處有一些不自然的地方，但是可以將其當作是雨水垂流後形成的污漬。

使用的重點

◆ 與「石牆 橫向連續 1 不透明」筆刷的使用方法相同

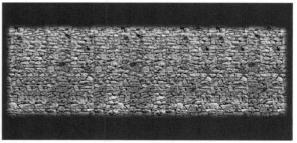

補充

名稱中帶有「橫向連續」的石牆筆刷，是可以藉由橫向筆劃來描繪出大範圍的石頭堆疊牆壁的筆刷。由於描繪出來的石牆上下質感有些變化，所以可以節省需要自己描繪修飾的時間，非常方便。反過來說，相較於自行描繪質感的變化，能夠控制的程度以及表現的幅度也會變得比較狹窄。

除了「石牆 橫向連續 1」筆刷的上面之外，邊界會變得比較模糊而且結束的部分是切齊的狀態。是否要將這個變得模糊的部分保留在想要描繪的範圍內，也會對於表現出來的效果形成差異。

質感的變化很大

WB_stonewall11.sut

石牆 橫向連續 2 凸

這是「石牆 橫向連續 2 不透明」的「凸」版筆刷。

┃ 使用的重點 ┃

◆ 與「石牆 橫向連續 1 凸」筆刷的使用方法相同

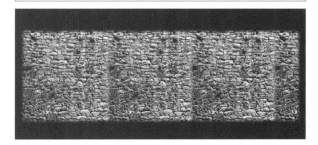

WB_stonewall13.sut

石牆 橫向連續 3 不透明

可以用來描繪凹凸感較強，稍微有些崩毀的石牆的筆刷。適合用來描繪廢墟或是簡陋粗糙的建築物。

┃ 使用的重點 ┃

◆ 與「石牆 橫向連續 1 不透明」筆刷的使用方法相同

WB_stonewall15.sut

石牆 橫向連續 3 凹

這是「石牆 橫向連續 3 不透明」的「凹」版筆刷。

┃ 使用的重點 ┃

◆ 與「石牆 橫向連續 1 凹」筆刷的使用方法相同

WB_stonewall12.sut

石牆 橫向連續 2 凹

這是「石牆 橫向連續 2 不透明」的「凹」版筆刷。

┃ 使用的重點 ┃

◆ 與「石牆 橫向連續 1 凹」筆刷的使用方法相同

WB_stonewall14.sut

石牆 橫向連續 3 凸

這是「石牆 橫向連續 3 不透明」的「凸」版筆刷。

┃ 使用的重點 ┃

◆ 與「石牆 橫向連續 1 凸」筆刷的使用方法相同

WB_stonewall16.sut

石牆 橫向連續 4 不透明

可以描繪出與其說是由石頭堆疊建成，不如說更像是將岩石切削後建成的牆壁（而且經過長年累月的老舊化）的筆刷。

┃ 使用的重點 ┃

◆ 與「石牆 橫向連續 1 不透明」筆刷的使用方法相同

🗋 WB_stonewall17.sut

石牆 橫向連續 4 凸

這是「石牆 橫向連續 4 不透明」的「凸」版筆刷。

▎使用的重點▎

◆ 與「石牆 橫向連續 1 凸」筆刷的使用方法相同

🗋 WB_stonewall18.sut

石牆 橫向連續 4 凹

這是「石牆 橫向連續 4 不透明」的「凹」版筆刷。

▎使用的重點▎

◆ 與「石牆 橫向連續 1 凹」筆刷的使用方法相同

❖ 實例 ❖

這個製作範例的描繪方法是「石牆 橫向連續」筆刷組中任何一個「不透明」筆刷都能夠加以應用的方法。是活用合成模式與底圖顏色的著色方法。

🖌 石牆 橫向連續 1 不透明

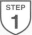
STEP 1

與其他的範例相同，先描繪出牆面的底圖（圖 A）。
與其使用平塗方式，不如使用漸層處理來呈現出顏色的變化幅度，看起來會更有真實感（圖 B）。

補充

如果想要描繪的是由正面觀看的牆壁，那就不需要呈現出立體深度。

A **B**

漸層處理
透明色

STEP 2

在這個製作範例中，使用的是「石牆 橫向連續 1 不透明」筆刷。因為在 STEP3 需要配合牆壁來做變形處理，所以這裡不需要意識到透視，以水平的筆劃描繪即可。
與其他的範例相同，使用尺規工具來描繪。

🖌 石牆 橫向連續 1 不透明

STEP 3

將在 STEP2 描繪的牆壁質感，配合 STEP1 的牆壁底圖，依照〔編輯〕選單→〔變形〕→〔自由變形〕的順序來變形處理。
配合牆面的形狀進行變形時，讓邊緣模糊中斷的範圍包含在地面附近，看起來會與周圍融合得更自然。如果不將模糊的部分包含進來，而是切齊在想要描繪的範圍內的話，看起來會很像是古老的 3D 電玩遊戲那樣，顯得過於人工的感覺。

補充

在尚未熟練之前，建議可以先將圖層的合成模式設定為「色彩增值」，這樣就能夠一邊確認底圖的形狀，一邊進行變形處理。

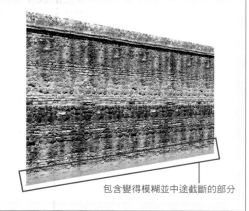
包含變得模糊並中途截斷的部分

STEP 4 變形處理完成後，將牆壁的質感圖層剪裁至底圖，並將合成模式設定為「柔光」。光是這樣的處理，就能讓牆壁的質感與底圖的顏色自然融合在一起。

補充

如果想要更強烈地突顯質感的話，建議使用「覆蓋」模式；如果要想減弱質感的話，則建議使用「柔光」模式。基本上「柔光」比較容易融合得自然，後續調整起來也比較容易。

STEP 5 意識到空氣遠近法（第 36 頁），在後方那一側使用「濾色」圖層來加上漸層處理（圖A）。使用「覆蓋」圖層，以噴筆工具的「柔軟」來將畫面前方的上部調整得明亮一些，營造出強弱對比（圖B）。

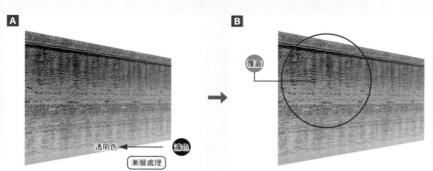

補充

如果是較陰暗的位置，可以使用「色彩增值」的漸層處理來使其變暗。

STEP 6 將立體感強調出來。在這裡是使用「色彩增值」的圖層，在石牆凸出部位下方的陰影部分塗上顏色。

STEP 7 因為是要藉由陰影來呈現出立體感，所以要在凸出部位的上面加筆描繪出受到光線照射的部分。以「覆蓋」的圖層來進行塗色。如此一來就算完成了。

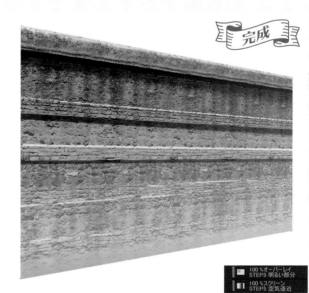

完成

補充

如果在插畫內屬於視線不會集中至此的部分，那麼製作到 **STEP4** 的程序就足夠了。

補充

這是將每塊石頭以及石材之間的填縫材料都仔細描繪出來的筆刷，以位於人來人往的環境，有意識到會經常進入人們眼簾之中為印象的石牆設計。適合用於庭園或是城鎮中繁華區域的一部分等等，直到現在仍有人生活在其中的場景。

✧ 實例 ✧　描繪以石造遺跡為印象的石牆。這個製作範例的描繪方法也可以應用在「石牆 橫向連續」的「凸」系列筆刷。

✏ 石牆 橫向連續 2 凸

STEP 1　描繪牆面的底圖。這次是要使用名稱中帶有「凸」的筆刷來添加明亮色的質感，所以將底圖設定為陰暗色。先填充塗滿後（圖 A），再加上漸層處理（圖 B）。

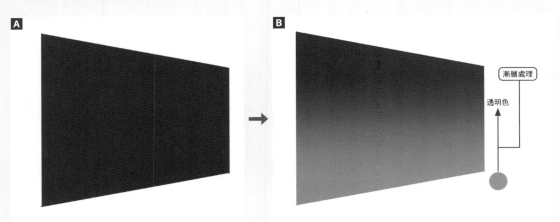

漸層處理

透明色

STEP 2　在這個製作範例中，使用的是「石牆 橫向連續 2 凸」筆刷。以尺規工具來描繪出水平的筆劃。
因為是要在陰暗色的底圖上重疊描繪，考量到後續變形處理時容易區分形狀，使用較明亮的顏色來描繪。

✏ 石牆 橫向連續 2 凸

STEP 3　將 STEP2 描繪的牆壁質感，配合 STEP1 的牆壁底圖，以〔自由變形〕來做變形處理。將變形後的牆壁質感圖層放入圖層資料夾，再將整個資料夾剪裁至底圖（圖 A）。
把圖層資料夾的合成模式設定為「濾色」，並依〔編輯〕選單→〔色調補償〕→〔色相‧彩度‧明度〕的順序，將牆壁的質感調整成自然的色調（圖 B）。

濾色

補充
之所以要將圖層整合至圖層資料夾，是因為後續有可能會想要對整片牆壁進行調整，或是像 STEP4、STEP6 那樣，只將圖層剪裁至石牆的質感，再進行調整的可能性。

STEP 4

意識到空氣遠近法（第 36 頁），在後方那側使用「濾色」圖層加上漸層處理（圖 **A**）。
將一個新圖層剪裁至 **STEP3** 石牆的質感圖層，加上明亮部分來強化立體感。如果與先前描繪完成的質感部分使用相同的「石牆 橫向連續 2 凸」筆刷，可以更加強調細部細節（圖 **B**）。

A

透明色 ◀ 濾色

漸層處理

B

🖌 石牆 橫向連續 2 凸

STEP 5

以「色彩增值」圖層描繪陰影的部分。以凹陷部分的陰影，以及凸出部分所落下的陰影部分為印象來進行描繪。

色彩增值

補充

描繪時要去意識到使用筆刷描繪出來的石頭堆疊細部細節，也請注意排列疏密的狀態。如果在整個牆面都加入陰影的話，將會無法形成強弱對比。

疏

密

STEP 6

將「覆蓋」圖層剪裁至石牆的質感圖層，讓石塊的上面變得更明亮一些。如此一來就完成了。

完成

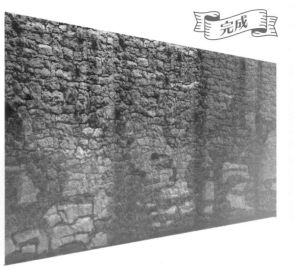

補充

因為「石牆 橫向連續 2 凸」筆刷本來就會有連接起來不是很自然的部分，可以呈現出明顯有人為加工過的古代遺跡石牆般的感覺。透過上下不一的堆疊疏密變化，也能夠演出石牆巨大的規模感。

100％スクリーン
STEP4 空気遠近
100％乗算
STEP5 立体感カゲ
100％スクリーン
石壁質感
100％オーバーレイ
STEP6 立体感光
100％通常
STEP4 明るい質感
100％スクリーン
STEP2 石壁
100％通常
壁下地
100％通常
STEP1 グラデ
100％通常
STEP1 下地

❖ 實例 ❖ 這是以歷史悠久的陰暗洞窟遺跡為印象而描繪的牆壁。這個製作範例的描繪方法也可以應用在「石牆 橫向連續」等「凹」版筆刷。

石牆 橫向連續 3 凹

STEP 1 描繪牆面的底圖。這次是要使用名稱中帶有「凹」的筆刷來加上陰暗色的質感,所以底圖設定為較明亮的顏色。
先將底圖填充塗滿(圖 A),然後再加上漸層處理(圖 B)。

A　　　　　　　　　　　　　　B

漸層處理

透明色

STEP 2 在這個製作範例中,使用的是「石牆 橫向連續 3 凹」筆刷。藉由尺規工具描繪出水平的筆劃。
因為是要在明亮色的底圖上重疊描繪,考量到後續變形處理時容易區分形狀,使用較陰暗的顏色來描繪。

石牆 橫向連續 3 凹

STEP 3 將 **STEP2** 描繪的牆壁質感,配合 **STEP1** 的牆壁底圖,以〔自由變形〕來做變形處理。將變形後牆壁的質感圖層剪裁至底圖(圖 A)。
把圖層設定為「色彩增值」,並依〔編輯〕選單→〔色調補償〕→〔色相・彩度・明度〕的順序來調整色調(圖 B)。

A　　　　　　　　　　　　　　B

色彩增值

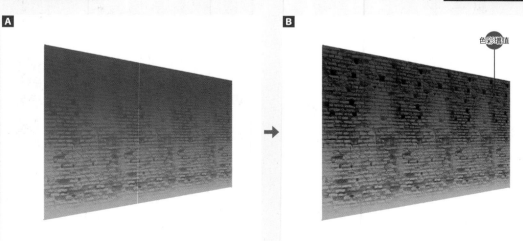

STEP 4 透過漸層處理的方式來調整後方的色調。這次是預設在陰暗中有一部分牆面受到燈光照亮的場景環境，所以先以「色彩增值」圖層來讓牆面變暗（圖**A**）。

與第 83 頁的 **STEP5** 相同，以「色彩增值」圖層來描繪凹陷部分，以及凸出部分落下的陰影部分（圖**B**）。

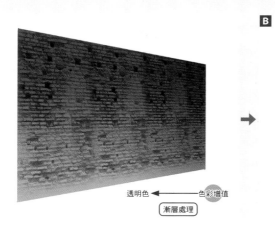
透明色 ← 色彩增值
漸層處理

色彩增值

STEP 5 描繪被照亮的部分。建立「相加（發光）」的圖層資料夾，然後建立圖層蒙版。在石牆的質感圖層建立選擇範圍，以選擇範圍的方式消去圖層蒙版。

如此一來，在圖層資料夾內的圖層中進行描繪時，就能在不減損石牆的質感的狀態下，將亮度提升。

使用與先前描繪質感時相同的「石牆 橫向連續 3 凹」筆刷，可以強調出細部細節。

補充

只靠筆刷描繪的話，有時會感覺強弱對比太過強烈。像這種時候，可以用透明色噴筆工具的「柔軟」來將邊緣薄薄地消去一些。

圖層蒙版

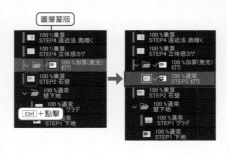

相加（發光）

STEP 6 如果 **STEP5** 完成後，仍然感覺強弱對比或材質感太過強烈的話，可以使用噴筆工具的「柔軟」來調亮一些，與周圍融合。將圖層的不透明度調降一些，將顏色調整成稍微有些變淡的感覺。如此一來就完成了。

完成

補充

藉由崩塌的岩石、由下而上照射的光亮以及帶點紫色調的陰影，營造出詭異的氣氛。非常適合用來描繪光線昏暗的地下迷宮。

85

人工物 7　石階

這是可以用來描繪石製台階的筆刷組。雖然都統稱為台階，但在筆刷組中還是準備了人工修建、直接利用石塊形狀、或者幾乎可說是自然地形等等不同的台階類型。

🗋 WB_stonestairs01.sut

石階

可以用來描繪人工修建的台階的筆刷。台階本身的造形單調，但描繪起來非常耗費工夫的部分。活用這個筆刷就能輕鬆描繪出來。

┨ 使用的重點 ┠

◆ 以筆劃的方式使用
◆ 由左方開始的筆劃可以描繪出向上的台階，由右方開始的筆劃可以描繪出向下的台階
◆ 因為「絲帶」設定為開啟的關係，描繪時請注意第 67 頁補充說明內容

🗋 WB_stonestairs02.sut

石階 崩塌 不透明

這是由山地表面崩塌，露出建築物的地基，形成如同階梯一樣的構造地形為基礎，製作出來的筆刷。

┨ 使用的重點 ┠

◆ 以筆劃或蓋章貼圖的方式使用
◆ 可以用來描繪山中道路經常可見的表面粗糙的石階
◆ 既可以直接用來描繪台階，也可以當作山崖的地形點綴使用

🗋 WB_stonestairs03.sut

石階 崩塌 凸

這是將「石階 崩塌 不透明」的受光照射的凸面（凸出的部分）單獨抽出的筆刷。也可以用來表現凹凸不平的地面。

┨ 使用的重點 ┠

◆ 以筆劃或蓋章貼圖的方式使用
◆ 在陰暗的底圖以明亮的顏色描繪
◆ 筆劃過度重疊的話，會形成雜訊，請小心注意

🗋 WB_stonestairs04.sut

石階 崩塌 凹

這是將「石階 崩塌 不透明」的陰暗凹面（溝槽或凹陷的部分）單獨抽出的筆刷。

┨ 使用的重點 ┠

◆ 以筆劃或蓋章貼圖的方式使用
◆ 在明亮的底圖上以陰暗的顏色描繪
◆ 筆劃過度重疊的話，會形成雜訊，請小心注意

📄 WB_stonestairs05.sut

石階 自然 左→右

可以用來描繪活用自然地形石塊的台階筆刷。運用在山中的設施（山路或是宗教設施、城寨等）附近的台階的效果很好。

▌ 使用的重點 ▌

◆ 以由下而上呈現彎弧的筆劃描繪
◆ 以左側為起點，朝向右側的筆劃描繪
◆ 為了要呈現出台階設置的簡略粗糙程度，刻意以右側為起點，朝向左側描繪筆劃也是一種方法

📄 WB_stonestairs06.sut

石階 自然 右→左

乍看之下與「石階 自然 左→右」並沒有什麼不同，不過隨著筆劃的方向改變，石階後方的自然程度會有所變化。

▌ 使用的重點 ▌

◆ 預設是以「石階 自然 左→右」筆刷反方向的筆劃描繪

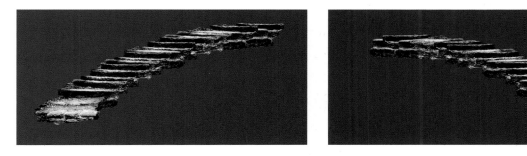

✚ **實例** ✚ 這是人工台階的製作範例。藉由靈活操作「石階」筆刷以及〔自由變形〕功能，可依自己喜歡的角度描繪出具有立體深度的台階。

🖌 石階、石牆 3 凹

STEP 1 使用「石階」筆刷，以左側到右側的橫向筆劃來描繪階梯。請使用尺規工具拉出水平方向的筆劃。

🖌 石階

補充

台階的上段部分發生了一些縱向長條的雜訊。雖然可以將其當作是污漬或是雨水垂流的痕跡來加以利用，如果還是很在意這個狀態的話，可以先將圖層複製起來，將合成模式變更為「比較（明亮）」，然後稍微平移挪動一些來減輕雜訊的程度。

形成顏色較淺→較深→較淺狀態的雜訊

減輕雜訊

STEP 2 在描繪好的階梯加上立體深度。先準備一個具有立體深度的底圖（圖 **A**），然後再配合底圖，將 **STEP1** 的階梯以〔編輯〕選單→〔變形〕→〔自由變形〕的指令來進行變形（圖 **B**）。階梯的圖層要剪裁至底圖。

A

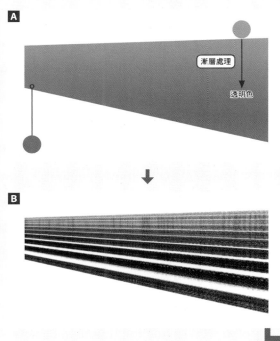

漸層處理

透明色

B

接續至下一頁 ➡

STEP 3 將台階的圖層（在這裡是圖層資料夾）的合成模式設定為「柔光」，使其與底圖融合得自然一些（圖**A**）。
然後再削整後方那側的台階形狀（圖**B**）。

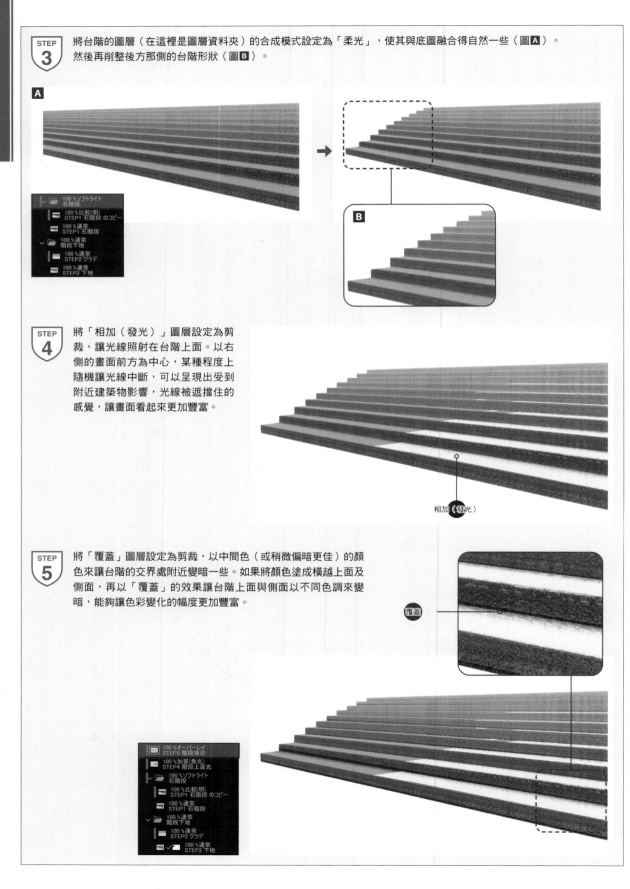

STEP 4 將「相加（發光）」圖層設定為剪裁，讓光線照射在台階上面。以右側的畫面前方為中心，某種程度上隨機讓光線中斷，可以呈現出受到附近建築物影響，光線被遮擋住的感覺，讓畫面看起來更加豐富。

相加（發光）

STEP 5 將「覆蓋」圖層設定為剪裁，以中間色（或稍微偏暗更佳）的顏色來讓台階的交界處附近變暗一些。如果將顏色塗成橫越上面及側面，再以「覆蓋」的效果讓台階上面與側面以不同色調來變暗，能夠讓色彩變化的幅度更加豐富。

覆蓋

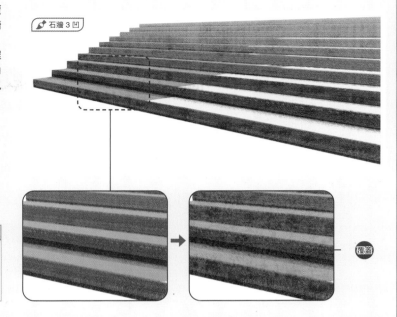

STEP 6
在台階的側面也加上質感。將「覆蓋」圖層設定為剪裁，使用「石牆 3 凹」筆刷來描繪質感。

這個作業可以減輕質感的單調程度，如同 STEP1 的補充解說內容，也可以抑制縱向長條狀的雜訊的效果。

石牆 3 凹

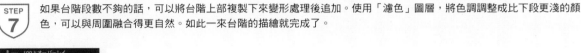

覆蓋

補充

用來添加質感的筆刷，不一定要使用「石牆 3 凹」筆刷。請嘗試其他各種不同筆刷看看效果。

STEP 7
如果台階段數不夠的話，可以將台階上部複製下來變形處理後追加。使用「濾色」圖層，將色調調整成比下段更淺的顏色，可以與周圍融合得更自然。如此一來台階的描繪就完成了。

完成

補充

想要將台階放入原有插畫時，可以用其他的建築物或草木，將右側畫面前方的中斷部分遮蓋起來。

補充

也可以像右圖這樣，在中斷之處加上側石來整理形狀。描繪側石的外形輪廓，當作是底圖，在這裡是使用「石牆 1 凸」「石牆 1 凹」筆刷來加上質感。

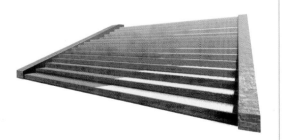

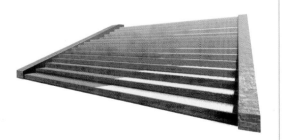

❖ **實例** ❖　這是質地堅硬的山路石階製作範例。

　石階 崩塌 不透明、石階 崩塌 凸、石階 崩塌 凹、泛用筆刷

STEP 1
使用「泛用筆刷」（第 154 頁）來描繪地面。這會成為石階加上質感的底圖範圍。上部邊緣部分有意識到石塊的凹凸形狀。

STEP 2
將圖層資料夾剪裁至 STEP1 描繪好的地面。在其中一邊建立圖層，一邊描繪石階的質感。使用「石階崩塌 不透明」筆刷，以連續點擊般的筆劃或是蓋章貼圖的方式描繪，並隨機拉開石階之間的間隔，將石塊向上堆積起來。

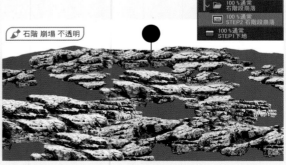

STEP 3
複製 STEP2 的圖層，剪裁至 STEP1 的圖層。將被複製的原始圖層設定為「指定透明圖元」，以單色進行填充塗滿。將複製的圖層依照〔編輯〕選單→〔將亮度變為透明度〕（第 20 頁）的順序執行。這麼一來，愈接近白色的部分會變得愈透明，只留下陰影部分，顯示出底下的圖層顏色（圖**A**）。
將圖層設定為「指定透明圖元」，將陰影部分改塗成深茶色（圖**B**）。

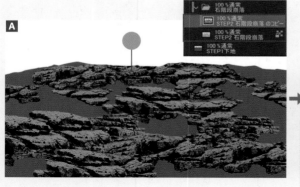

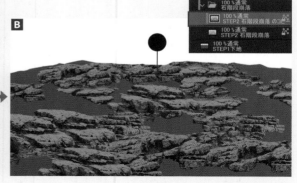

STEP 4
在石塊上追加明亮部分。在 STEP2 處理過畫面的圖層之間建立新圖層，使用「石階 崩塌凸」筆刷描繪明亮部分（圖**A**）。
以陰暗色來追加地面上的質感。在地面的底圖圖層上新建立圖層，使用「石階 崩塌 凹」筆刷來描繪陰暗部分（圖**B**）。

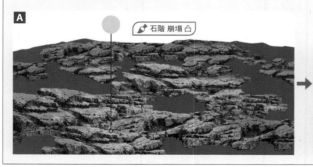
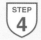 石階 崩塌凸

 石階 崩塌 凹

STEP 5 在地面上追加陰暗色的質感。在底圖與 STEP4 追加了陰暗色質感的圖層之間新建立圖層，使用「石階崩塌 凸」筆刷加上明亮色。

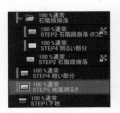

STEP 6 將上部淡淡地消去，讓地面與石階的顏色融合得自然一些。然後再在最上層建立一個圖層，使用噴筆工具的「柔軟」來塗上淺茶色。如此一來就完成了。

✤ 實例 ✤ 以森林步道中的石階為印象的製作範例。　🖌 石階 自然 左→右、石階 崩塌 凸、石階 崩塌 凹、etc

STEP 1 使用「石階 自然 左→右」筆刷，以左下朝向右上的彎弧筆劃的方式，描繪石階。

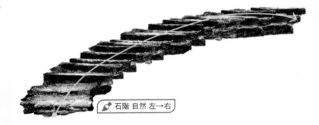
🖌 石階 自然 左→右

STEP 2 沿著在 STEP 1 描繪的石階形狀，使用「泛用筆刷」描繪地面。描繪好輪廓線後，在內側以填充工具填充塗滿。將石塊的上面描繪得較平滑，左側面則描繪得較為凹凸不平，這樣會更加自然，而且也能呈現出強弱對比（圖 A）。以剪裁至地面圖層來加上漸層處理，增加顏色變化的幅度（圖 B）。

A 🖌 泛用筆刷　B 漸層處理 透明色

接續至下一頁

STEP 3
在後方描繪林木。使用的筆刷是「葉子 外形輪廓」筆刷（第 157 頁）。只需要以筆劃的方式，就能夠描繪出林木的外形輪廓。

🖊 葉子 外形輪廓

STEP 4
複製在 STEP1 描繪了石階的圖層。再將複製的圖層放入圖層資料夾，設定為剪裁。將資料夾內的圖層執行〔將亮度變為透明度〕。這麼一來，愈接近白色的部分會變得愈透明，只留下陰暗的陰影部分。然後再將資料夾內的圖層設定為「指定透明圖元」，使用茶色來填充塗滿（圖**A**）。
將被複製的原始圖層則是要「指定透明圖元」，調整成單色。如此一來，圖**A**的穿透部分就會顯示出被複製的原始圖層的顏色（圖**B**）。

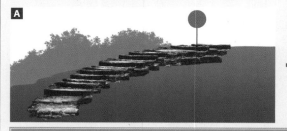

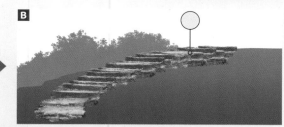

補充

這是將建築物筆刷，以及名稱中帶有「不透明」的筆刷，這類以不透明的方式描繪整體細部細節的筆刷顏色做出細微調整的技巧。

STEP 5
使用橡皮擦工具將 STEP4 的複製來源的圖層側面部分刮削處理，使其與地面自然融合。以埋入地面般的印象進行刮削處理（圖**A**）。
將新圖層剪裁至在 STEP4 複製，並放入圖層資料夾的圖層上方。使用吸管工具，吸取附近的地面顏色，然後在台階的邊緣塗色。塗色使用的是噴筆工具的「柔軟」（圖**B**）。

TIPS 吸管工具是可以吸取在畫面上點擊位置顏色的工具。

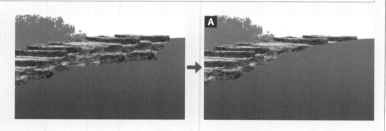

STEP 6
將「相加（發光）」的圖層資料夾剪裁至地面的圖層，並在其中建立圖層。使用「石階 崩塌凸」筆刷來描繪地面的質感。以橫向的筆劃，依照上段、中段、下段的順序描繪，並將筆刷尺寸調整得愈來愈小，藉此呈現出遠近感。

相加（發光）

🖊 石階 崩塌凸

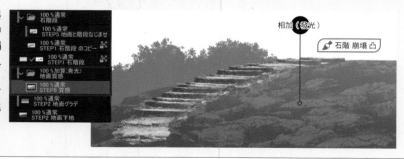

STEP 7 將新圖層剪裁至 STEP6 的圖層，針對地面的明亮部位加筆描繪。這裡也是使用「石階 崩塌 凸」筆刷。

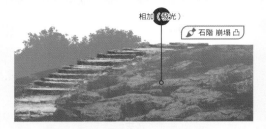

相加《發光》 　石階 崩塌 凸

STEP 8 將「色彩增值」圖層剪裁至 STEP3 描繪的林木圖層。使用「森林 俯瞰」筆刷（第 144 頁），描繪林木的細部細節。

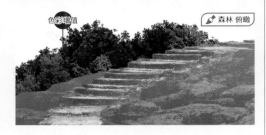

色彩增值　　森林 俯瞰

STEP 9 使用「泛用筆刷」針對陰暗部分加筆描繪。以「色彩增值」圖層，補強描繪地面凹陷部分，以及台階的側面及位於後方的部分（圖**A**）。

在描繪了陰暗部分的圖層上，使用透明色的「石階 崩塌 凹」筆刷來做刮削處理。如此一來描繪出來的質感就能和地面融合的更加自然。筆刷不是以筆劃的方式使用，而是在想要消去的部分，以輕點蓋章貼圖的方式進行處理（圖**B**）。

A　泛用筆刷　色彩增值

B　石階 崩塌 凹

補充

使用「雜木林 總括 不透明」筆刷（第 144 頁）來追加背景。將筆刷尺寸設定得大一些，以橫向的筆劃來描繪，只要使用了特典漸層對應檔的「雜木林總括」，很容易就能呈現出林間小路的感覺。最後再使用「濾色」圖層加上由下開始的漸層處理來做出細微的畫面修飾。

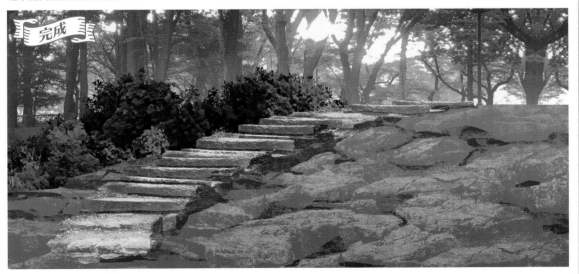

完成

人工物 8 石板地面

這是可以用來描繪在西洋相當受歡迎的石板鋪設地面的筆刷組。不光是地面,也可以用來表現牆壁的細部細節和裝飾。

☐ WB_stonepavement01.sut

石板地面 1

可以用來描繪表面質感粗糙的石板地面的筆刷。很適合運用在鄉下城鎮以及維護得不是很完善的設施建築。

┤ 使用的重點 ├

◆ 以橫向筆劃的方式使用
◆ 使用尺規工具(第 17 頁),可以連接得更整齊
◆ 筆刷稍微帶有遠近感,如果只是某種程度具備立體深度的地板,不需要經過變形處理,直接就能使用

☐ WB_stonepavement02.su

石板地面 2

可用來描繪石塊以放射狀配置拱形地磚構成石板地面的筆刷。適合用來呈現外觀經過妥善維護的設施建築附近以及城鎮內的地面。

┤ 使用的重點 ├

◆ 以橫向筆劃的方式使用
◆ 使用尺規工具,可以連接得更整齊
◆ 稍微帶有遠近感,雖然沒有「石板地面 1」那麼明顯,不過也可以直接用來呈現具有某種程度立體深度的地板

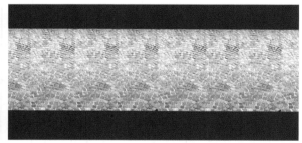

☐ WB_stonepavement03.sut

石板地面 3

這是將大小相同的四方石塊鋪滿整個地面的石板地面。適合運用在充分維護過的城鎮及設施建築的筆刷。

┤ 使用的重點 ├

◆ 以橫向筆劃的方式使用
◆ 使用尺規工具,可以連接得更整齊

☐ WB_stonepavement04.sut

石板地面 4

可用來描繪強調石塊表面粗糙質感的石板地面的筆刷。不過也因為強調了表面粗糙質感,溝槽及凹陷的表現就不是那麼明顯了。

┤ 使用的重點 ├

◆ 以橫向筆劃的方式使用
◆ 使用尺規工具,可以連接得更整齊
◆ 適合想要在平緩的地面上追加一些畫面資訊量的時候使用

✛ 實例 ✛ 　這是描繪經過鋪設的石板地面的製作範例。為各位介紹使用「色彩增值」圖層與「濾色」圖層這 2 種不同模式的著色方式。

　石板地面 1

STEP 1　首先要製作地面的底圖。將想要描繪地面的範圍填充塗滿（圖 **A**）。因為是設定為具有立體深度的地面，所以要加上漸層處理，使後方那側顏色較淡一些（圖 **B**）。

A　　　**B**　漸層處理　透明色

STEP 2　將合成模式「色彩增值」的圖層剪裁至底圖上。使用「石板地面 1」筆刷，以橫向的筆劃來描繪出石板地面的細部細節。請使用尺規工具來描繪出水平的筆劃。

補充

使用石板地面筆刷時的顏色，色環面板（第 18 頁）中的「主要色」會成為溝槽的部分的顏色；「輔助色」則會成為鋪磚的明亮部分的顏色。使用「色彩增值」圖層時，將「輔助色」設定為白色的話，就不會反映「色彩增值」的效果，能夠直接活用底圖的原色。最後的結果就是能夠讓「主要色」的顏色只描繪在溝槽的部分。

　溝槽的顏色　石板的顏色

　石板地面 1

STEP 3　雖然溝槽形狀及顏色的深淺，本來就在某種程度具備了遠近感，不過這裡因為是以單色塗色的關係，後方那側的遠近感感到有些貧乏。因此要以「濾色」圖層來為後方那側加上漸層處理，讓溝槽的顏色變得淡薄一些，補強遠近感。

　完成

補充

與使用「色彩增值」圖層的製作範例相反，也有使用「濾色」圖層來描繪溝槽以外的明亮部分的方法。使用這個方法的場合，地面的底圖部分就會成為溝槽的顏色。描繪石板地面細部細節時，顏色的選擇就像是下圖的色環面板一樣。雖然先前解說「主要色」會成為溝槽部分的顏色，「輔助色」會成為鋪磚的明亮部分的顏色，但在「濾色」圖層的場合，如果選擇了黑色的話，就不會反映在描繪上。因此，只有在「輔助色」所選的顏色會反映在明亮部分，溝槽的部分則會直接顯示為底圖的顏色。然而這種方法有時會讓畫面整體變得過於明亮，最後還要加上來自畫面前方那側的「覆蓋」漸層處理，來補強陰暗的程度。

　溝槽的顏色　石板的顏色

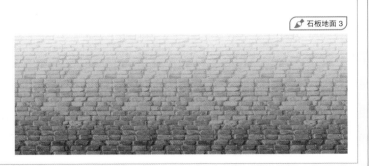　石板地面 3

人工物 9 鋪磚

可以用來描繪大理石或馬賽克鋪磚的筆刷組。不管是格調高貴的建築物或是其他各種場所都可以使用，又或是當作裝飾使用也沒問題。

📄 WB_tile01.sut

鋪磚 1

可以用來描繪方格模樣的大理石風格鋪磚的筆刷。使用在格調高貴的建築物上的效果很好。

┨ 使用的重點 ┠

◆ 以橫向筆劃的方式使用
◆ 使用尺規工具（第 17 頁），可以讓細部細節連接得更整齊

📄 WB_tile02.sut

鋪磚 1 隨機

可以描繪出寬幅隨機的鋪磚筆刷。適合使用在近代的建築物上。

┨ 使用的重點 ┠

◆ 與「鋪磚 1」筆刷的使用方法相同

📄 WB_tile03.sut

鋪磚 2

可以用來描繪色調深淺隨機的鋪磚筆刷。相形之下是可以使用在任何場所的便利鋪磚。

┨ 使用的重點 ┠

◆ 與「鋪磚 1」筆刷的使用方法相同

📄 WB_tile04.sut

馬賽克磚

可以用來描繪塞滿破片般的馬賽克鋪磚的筆刷。

┨ 使用的重點 ┠

◆ 以蓋章貼圖或是橫向筆劃的方式使用
◆ 這是以實際的馬賽克畫牆壁照片製作而成的筆刷，不光是地面，也可以當作簡單的裝飾使用，用途很廣泛

❖ 實例 ❖　這是藉由變形處理來呈現出遠近感的方法。不只是鋪磚，使用石板地面筆刷也可以同樣的方法來呈現出遠近感，或是強化筆刷本來就具備的遠近感。 　鋪磚 1

STEP 1　製作地面的底圖。將想要描繪地面的範圍填充塗滿，加上若有似無的漸層處理，讓後方那側的顏色變得淡薄一些。

漸層處理　透明色

STEP 2　將一個合成模式「色彩增值」的圖層剪裁至底圖之上。使用「鋪磚 1」筆刷，描繪出橫向的筆劃。描繪時請使用尺規工具畫出水平的筆劃吧！

　鋪磚 1

補充

因為這次是以「色彩增值」的圖層進行描繪，將「主要色」「輔助色」設定為像右圖一樣的顏色。配合鋪磚的顏色深淺，以黑色過渡到白色的漸層來描繪。這麼一來，白色部分便可以活用底圖的顏色。

深色部分的顏色　淺色部分的顏色

補充

描繪的訣竅是要將最後方的部分，配合一塊一塊的鋪磚或是石板地面的大小進行調整，以符合設定好的插畫規模感。

STEP 3　以〔編輯〕選單→〔變形〕→〔自由變形〕的步驟來呈現出鋪磚的立體深度。只要讓形狀朝向畫面前方變形得愈來愈寬闊，就不會有漏塗的狀況發生。

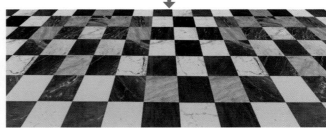

補充

如果地面上有桌子或椅子等其他構造物的話，請將透視調整至彼此符合。

STEP 4　後方那側使用「濾色」圖層來將顏色調淡，補強遠近感。如此一來就完成了。 完成

以「濾色」圖層加上的顏色

 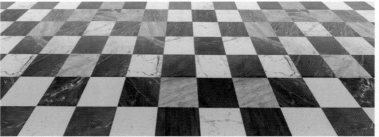

人工物 10 窗戶

可以用來描繪西洋風格窗戶的筆刷組。其中包含了從泛用性高的筆刷，到充滿設計性的各種筆刷在內。

📄 WB_window01.sut

西式窗戶 1

可以用來描繪宗教類設施，或是氣氛莊嚴建築物的窗戶筆刷。

┨ 使用的重點 ┠

◆ 以筆劃或蓋章貼圖的方式使用
◆ 因為附帶鐵柵欄的關係，可以配合想要描繪的建築物氛圍，以填充塗滿或是消去一部分的方式來進行調整

📄 WB_window02.sut

西式窗戶 2

可以描繪出帶有門扉的窗戶筆刷。

┨ 使用的重點 ┠

◆ 以筆劃或蓋章貼圖的方式使用
◆ 門扉的透視是稍微仰望的狀態，所以要使用在比視平線更高的位置

📄 WB_window03.sut

西式窗戶 3

可以描繪出帶有裝飾性鐵柵欄窗戶的筆刷。窗框充滿了設計風格，相較於一般住家，更適合使用在特別的建築物上。

┨ 使用的重點 ┠

◆ 以筆劃或蓋章貼圖的方式使用

📄 WB_window04.sut

西式窗戶 4

可以連同窗戶一起將牆面也描繪出來的筆刷。窗戶的鐵柵欄以設計性來說，即使不是近代的建築物，使用起來也不會產生違和感。

┨ 使用的重點 ┠

◆ 以筆劃或蓋章貼圖的方式使用
◆ 如果是以筆劃的方式使用，藉由尺規工具（第 17 頁）的輔助，可以連接得更整齊

▢ WB_window05.sut

西式窗戶 5

可以用來描繪窗戶及其以下部位的筆刷。

▌ 使用的重點 ▌

◆ 以筆劃或蓋章貼圖的方式使用
◆ 如果是以筆劃的方式使用，藉由尺規工具的輔助，可以連接得更整齊
◆ 會隨機描繪出不同形式的窗戶雨遮部分

▢ WB_window06.sut

西式窗戶 6

可以描繪出普遍而且泛用性高的窗戶筆刷。

▌ 使用的重點 ▌

◆ 以筆劃或蓋章貼圖的方式使用
◆ 窗簾的樣式會隨機描繪出來

▢ WB_window07.sut

西式窗戶 7

可以描繪出上部為圓形，普遍可見的西洋風格窗戶。這也是泛用性很高，方便使用的筆刷。

▌ 使用的重點 ▌

◆ 以筆劃或蓋章貼圖的方式使用
◆ 門扉的開關狀態以及窗戶內側的狀態會隨機產生變化

補充

可以透過筆刷設定來變更畫出筆劃時，窗戶與窗戶之間的間隔。打開輔助工具詳細面板，變更「筆劃」項目的「間隔」即可。將筆刷以蓋章貼圖的方式使用，可以描繪出自己喜好的間隔，而以這樣的方式描繪窗戶，則可以保持更為平均的間隔。

[點擊]

「間隔」的數值為 65

「間隔」的數值為 120

❖ 實例 ❖

這是描繪帶有窗戶的牆壁製作範例。是將窗戶配置在預先描繪完成的牆面上。製作範例使用的是磚牆，但也可以應用於石牆或是灰泥牆等任何牆面都沒有問題。

西式窗戶 6

STEP 1
一開始要先準備好用來配置窗戶的牆面。然後，沿著牆面仔細描繪出透視線。這些線條會成為配置窗戶時的導引線。

導引線

補充

牆壁的製作方法，請參考磚牆或石牆的製作範例。

STEP 2
使用筆刷素材來描繪窗戶。這次使用的是「西式窗戶 6」筆刷。請使用尺規工具描繪出水平的筆劃吧！

西式窗戶 6

補充

窗戶與牆面的尺寸感在某種程度上要彼此搭配會比較好。如果尺寸差異太大的話，有可能在變形後的加工過程中，產生模糊不清的區塊或是雜訊。

STEP 3
將 STEP2 描繪的窗戶，以 STEP1 畫出來的導引線為參考，變形後配置在牆面上。變形作業是依照〔編輯〕選單→〔變形〕→〔自由變形〕的順序來操作。

STEP 4
從這裡開始要為窗戶進行著色。首先是要使用以窗戶外框顏色為印象的顏色，來為窗戶整體塗色。將合成模式「色彩增值」的圖層，剪裁至描繪窗戶的圖層，以茶色來進行塗色。

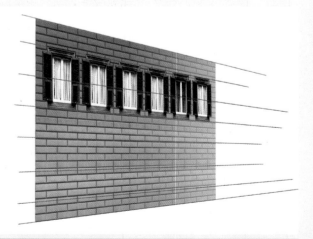

色彩增值

補充

試著改變這次製作範例的窗戶長寬比例，也是一種增加表現變化幅度的技巧。

STEP 5
將「濾色」的圖層設定為剪裁，讓玻璃窗戶看起來更明亮一些。使用「泛用筆刷」（第 154 頁）來進行塗色。

濾色

STEP 6
在玻璃窗戶上描繪一些陰暗部分。使用「色彩增值」圖層，以「泛用筆刷」進行塗色（圖 **A**）。
表現窗戶上的反射倒影。Ctrl ＋點擊圖 **A** 的圖層快取縮圖，建立選擇範圍，然後再使用「相加（發光）」圖層來加上漸層處理。調整成由下方開始變得明亮（圖 **B**）。

> **補充**
>
> 如果場景環境不會產生反射倒影時，就不需要（圖 **B**）的作業程序。

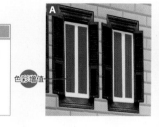

色彩增值

建立選擇範圍

透明色

相加（發光）

漸層處理

STEP 7
意識到來自右上方的光源，將陰影的細節描繪出來。使用「色彩增值」圖層，以「泛用筆刷」在玻璃窗戶加上窗框的陰影。如此一來就能呈現出立體感（圖 **A**）。
為了要呈現出遠近感，必須讓牆面後方的顏色變得較淺，所以後方的窗戶也要配合這個狀態，使用「濾色」圖層來調淡顏色。根據場景環境的不同，色調也會產生不同變化，必須視個別情況進行調整（圖 **B**）。

STEP 8
在窗戶及牆壁之間製作一個「色彩增值」圖層，用來描繪窗戶落在牆壁上的陰影。這樣子就完成了。

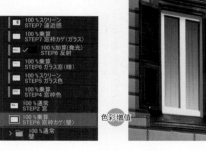

色彩增值

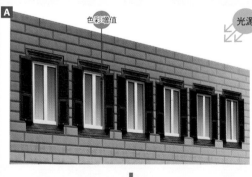

色彩增值

光源

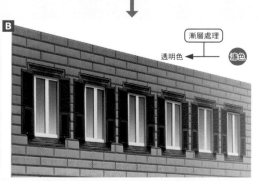

漸層處理

透明色 ← 濾色

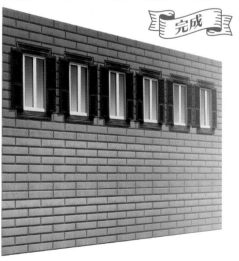

完成

人工物 11 拱門

這是可以描繪出有拱門的牆面筆刷組。既可以直接當作拱門使用，融入建築物的一部分，也可以作為橋梁的橋墩使用，靈活運用在各式各樣的建築物上。

📄 WB_arch01.sut

拱門 1

既不會太沉重，也不會輕薄，厚重感恰到好處的拱門。上部看起來有像是欄杆的造型，也可以用來呈現橋梁或是建築物的陽臺部分。

┤ 使用的重點 ├

◆ 以橫向筆劃的方式使用
◆ 使用尺規工具（第 17 頁），可以連接得更整齊

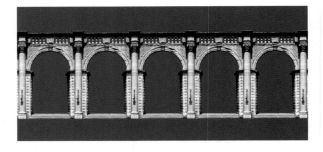

📄 WB_arch02.sut

拱門 2

可以描繪出比「拱門 1」更具厚重感的拱門筆刷。

┤ 使用的重點 ├

◆ 以橫向筆劃的方式使用
◆ 使用尺規工具，可以連接得更整齊
◆ 上部的箱狀部分，在原始的照片中其實是窗戶的基底，所以直接將窗戶配置上去也可以，或是純粹當作構造物的裝飾設計來使用也可以

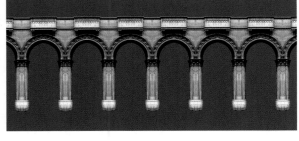

📄 WB_arch03.sut

拱門 3

後方有厚重的門扉，並且裝有鐵格柵門，可以將通道阻擋起來的拱門類型。很適合使用於城堡要塞這種厚重的建築物。

┤ 使用的重點 ├

◆ 與「拱門 1」筆刷的使用方法相同

📄 WB_arch04.sut

拱門 4

給人平板印象的拱門。上部有橫穿過的鐵欄杆，在當地會將垂幕、照明或是看板等物件配置在上面。

┤ 使用的重點 ├

◆ 與「拱門 1」筆刷的使用方法相同

□ WB_arch05.sut

拱門 5

造型簡單、高雅的拱門。適合具有高級感的建築物，正因為造型簡單，所以具備了不管在什麼狀況下都不會影響到畫面的泛用性。

┃ 使用的重點 ┃
◆ 與「拱門 1」筆刷的使用方法相同

□ WB_arch06.sut

拱門 6

給人感覺老舊印象的拱門。適合使用在遺跡、地下道或是老舊的水道橋等處。這也是泛用性很高的筆刷。

┃ 使用的重點 ┃
◆ 與「拱門 1」筆刷的使用方法相同

□ WB_arch07.sut

拱門 7

柱子上有溝槽造型的拱門。除了適合運用在具有厚重感的建築外，因其獨特的外型設計，也很適合運用在古代遺跡的建築物上。

┃ 使用的重點 ┃
◆ 與「拱門 1」筆刷的使用方法相同

□ WB_arch08.sut

拱門 8

拱門形狀並非半圓形的類型。適合稍微帶有東方文化氛圍的建築物及場景環境。

┃ 使用的重點 ┃
◆ 與「拱門 1」筆刷的使用方法相同

□ WB_arch09.sut

拱門壁 1

可以用來描繪拱門造型裝飾牆面的筆刷。與其當作拱門，不如當成牆面來使用，效果會更好。

┃ 使用的重點 ┃
◆ 與「拱門 1」筆刷的使用方法相同

□ WB_arch10.sut

拱門壁 2

可以描繪出後方為半穹頂形狀凹陷的牆面筆刷。如果配置在畫面上要強調出立體深度時，請考量這個形狀特徵來加筆修飾。

┃ 使用的重點 ┃
◆ 與「拱門 1」筆刷的使用方法相同

✥ 實例 ✥　這是具有立體深度的拱門建築製作範例。不只是拱門，也可當作橋梁來應用。

拱門 2

STEP 1
首先要描繪一座拱門。這次使用的是「拱門 2」筆刷。以尺規工具來建立尺規，描繪出水平的筆劃（圖**A**）。
依照〔編輯〕選單→〔變形〕→〔自由變形〕的順序來讓拱門變形，呈現出立體深度。沿著預先畫好的透視導引線，來將拱門進行變形處理（圖**B**）。

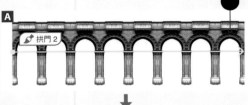

補充

可以使用透視尺規畫出透視圖的導引線。

導引線

STEP 2
因為上部的構造是平面的，所以要追加一些厚度。這次是使用「泛用筆刷」（第154 頁），以黑色填充塗滿整個形狀來追加厚度（圖**A**）。
稍微追加柱子的立體感。使用灰色的粗線條來稍微追加修飾描繪即可（圖**B**）。

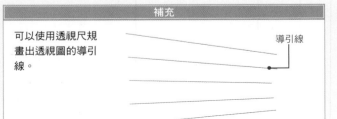

補充

如果只以黑色塗色覺得太單調的話，也可以使用灰泥牆面筆刷（第 68 頁）之類的筆刷來追加質感。

STEP 3
為拱門整體加上厚度。複製拱門的圖層，然後向旁邊橫移（圖**A**）。
在複製下來的圖層上以〔編輯〕選單→〔色調補償〕→〔色相・彩度・明度〕的順序進行操作，將明度的數值設定為「-100」，調整成黑色。然後再將塗色不足的部分重新補充，或是將多餘的部分消去，進行調整。如此一來就能呈現出拱門的厚度（圖**B**）。

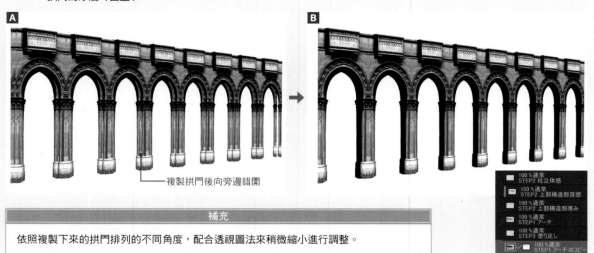

複製拱門後向旁邊錯開

補充

依照複製下來的拱門排列的不同角度，配合透視圖法來稍微縮小進行調整。

STEP 4
在右側後方加上半透明的漸層處理。這並非為了明暗變化而做出的調整，而是為了要將細部細節消去，只留下外形輪廓來呈現出遠近感。

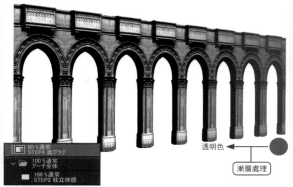

透明色 ←

漸層處理

補充

在這裡是整合成陰暗色，不過整合成明亮色也無妨。請考量周圍風景的色調及明暗來決定要整合成何種明暗的顏色。

STEP 5
為了要讓全黑色的部分看起來顏色淺一點，使用合成模式「濾色」的圖層，來為整體畫面塗色（圖**A**）。然後，再使用「色彩增值」圖層，加上整體的色調（圖**B**）。

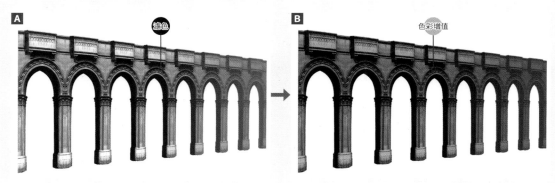

A 濾色

B 色彩增值

STEP 6
以「柔光」圖層來讓畫面前方那側變得明亮一些，再使用「濾色」圖層將後方那側的顏色調淺，強調出遠近感。如果是要當作插畫的主要部分，這樣的描寫雖然略嫌不夠充分，但如果不是主要部分的話，這樣的狀態就已經足夠可稱為完成了。

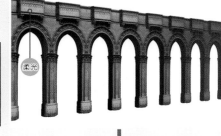

柔光

完成

補充

下圖是繼續加筆修飾描寫的範例。使用「覆蓋」圖層，讓各部位的色調呈現出差異，再使用「相加（發光）」的圖層來追加高光，應該效果就不錯了。

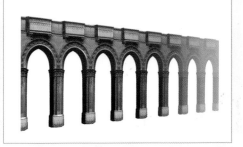

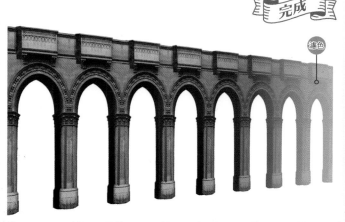

濾色

人工物
12

塔

這是可以描繪出西洋風景中不可或缺的塔樓筆刷組。既可以讓塔樓點綴在城鎮裡成為畫面中強調的部位，或是當作宗教設施、城堡、要塞之類的巨大建築的一部分也不錯。當然，也可以運用在以塔樓作為主角的風景插畫中。

▢ WB_tower01.sut

塔

可以隨機描繪出前端沒有變細、外形輪廓為四角形的塔樓的筆刷。

┤ 使用的重點 ├

◆ 以蓋章貼圖的方式使用
◆ 重複描繪，直到出現滿意的塔樓型式為止
◆ 也很適合想要將塔樓配置在城鎮當作畫面重點時使用

▢ WB_tower02.sut

尖塔

可以隨機描繪出塔樓的前端愈來愈細，通稱為尖塔的筆刷。

┤ 使用的重點 ├

◆ 與「塔」筆刷的使用方法相同

▢ WB_tower03.sut

圓塔

可以描繪出圓形塔樓的筆刷。每次會隨機描繪出細部細節相同，但尺寸及比例各異的塔樓。

┤ 使用的重點 ├

◆ 與「塔」筆刷的使用方法相同

▢ WB_tower04.sut

塔 綜合

可以隨機描繪出塔樓及尖塔的筆刷。圓塔因為特徵比較明顯的關係，會產生違和感，所以不包含在這個筆刷內。

┤ 使用的重點 ├

◆ 與「塔」筆刷的使用方法相同

WB_tower05.sut～WB_tower10.sut

塔 多層 1～6

可以描繪出細長形狀塔樓的筆刷。有從正面觀看的角度，以及從各種斜側角度觀看的塔樓樣式。描繪出來的塔樓不包含任何隨機要素，形狀都是固定的，可以嚴選自己喜歡的筆刷樣式來使用。

使用的重點
- ◆ 以縱向筆劃的方式使用
- ◆ 以尺規工具（第 17 頁）設定縱向的尺規，由塔頂向下方描繪出垂直的筆劃
- ◆ 首先會描繪出塔的前端部分，後續的筆劃則會描繪出樓層的部分

一開始下筆描繪出來的頂端部分

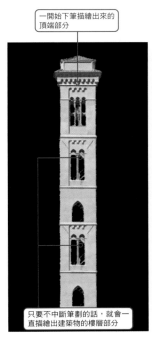

只要不中斷筆劃的話，就會一直描繪出建築物的樓層部分

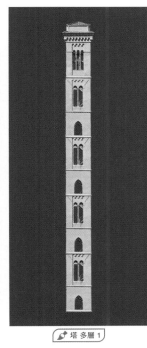

塔 多層 1

塔 多層 2

塔 多層 3

塔 多層 4

塔 多層 5

塔 多層 6

WB_tower11.sut〜WB_tower15.sut

尖塔 多層 1〜5

可以描繪出頂端細長的尖塔筆刷。

▎使用的重點▐

◆ 與「塔 多層 1〜6」筆刷的使用方法相同

一開始下筆描繪出來的頂端部分

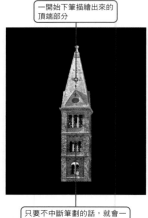

只要不中斷筆劃的話，就會一直描繪出建築物的樓層部分

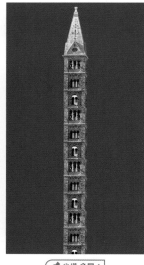

 尖塔 多層 1

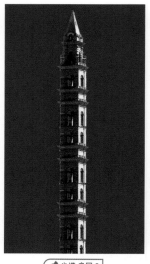

尖塔 多層 2

尖塔 多層 3

尖塔 多層 4

尖塔 多層 5

WB_tower16.sut

圓塔 多層

可以用來描繪前端為圓形，樓層部分也是圓形的長條狀高塔的筆刷。

▎使用的重點▐

◆ 與「塔 多層 1〜6」筆刷的使用方法相同。

一開始下筆描繪出來的頂端部分

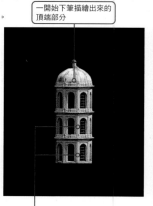

只要不中斷筆劃的話，就會一直描繪出建築物的樓層部分

補充

在西洋奇幻風景當中，塔樓是不可或缺的要素。透過聳入雲霄的高塔描寫場景，一口氣就能呈現出壯闊的奇幻世界觀。

圓塔 多層

✧ 實例 ✧ 這是有塔樓矗立其中的街景製作範例。可以運用上所有的塔樓筆刷。也請參考第 50 頁使用街景筆刷的製作範例。

塔、尖塔、塔 綜合、etc

STEP 1
首先要製作天空的底圖。使用「街景 正面 1」筆刷（第 48 頁）來描繪近景（圖**A**）。
在描繪近景的圖層下方新建圖層，使用「塔 綜合」筆刷以蓋章貼圖的方式描繪。塔的基底部位配置時要用建築物隱藏起來。請重複描繪筆刷數次，直到出現滿意的塔樓樣式為止（圖**B**）。

補充	補充
塔的部分使用名稱帶有「多層」的筆刷描繪也可以。	將描繪好的塔〔左右反轉〕，也可以擴充表現的幅度。

STEP 2
使用「街景 正面 2」筆刷（第 48 頁）描繪中景（圖**A**）。
以 STEP1 相同的要領，在中景也追加塔樓。使用的筆刷是「尖塔」筆刷。尺寸要設定得比近景更小一些，呈現出遠近感形成的尺寸差異（圖**B**）。

STEP 3
使用「街景」筆刷（第 48 頁）描繪遠景。請注意如果描繪的位置太高的話，會給人城鎮建立在山坡上的印象（圖**A**）。
與 STEP1、STEP2 相同，在畫面上追加塔樓。追加的塔樓要有一定程度的數量，比較能表現出遠景的廣闊（圖**B**）。

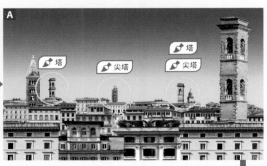

接續至下一頁

109

 STEP 4
使用漸層對應（第 22 頁）塗上顏色。依照〔圖層〕選單→〔新色調補償圖層〕→〔漸層對應〕的順序進行選擇，將特典的「街景」套用為漸層設定。將建立好漸層對應剪裁至遠景、中景、近景、最近景的各圖層上。

STEP 5
將近景與中景、中景與遠景之間做出矇矓處理，補強遠近感。加上由下方開始的漸層效果（圖A）。
因為所有的建築物都是同色調，看起來會過於單調而且缺乏遠近感，所以要加以調整。將整個近景以合成模式「覆蓋」的圖層來稍微改變一下色調。遠景的顏色也要加以調整。雖然也可以使用空氣遠近法（第 36 頁）的要領，將顏色調整成比中景更淺的方法，但在這裡是刻意使用「色彩增值」圖層來調暗成只有外形輪廓，藉由讓細部細節不那麼明顯的方式來呈現出距離感（圖B）。

補充
不管是調整近景或是中景的顏色都沒有關係。然而，這次是採取將遠景調暗來整合畫面的方法，所以要將中景調整成比近景更暗的方式來整合色調。

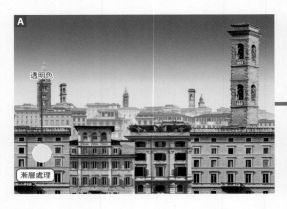

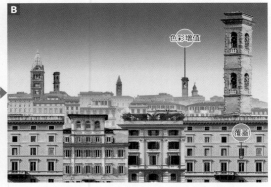

STEP 6
塔樓部分的細部細節顏色太深、太過顯眼，造成無法呈現出遠近感，所以要加上漸層處理，只保留外形輪廓。最後使用「雲 總括 1」筆刷（第 112 頁）來描繪出雲朵就完成了。

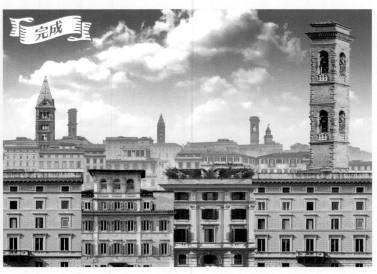

自然物筆刷

自然物 1 天空

這是只要一次筆劃，就能描繪出天空樣貌及雲朵的便利筆刷組。因為是將天空樣貌直接製作成筆刷的關係，所以不只是雲的形狀，整體配置看起來也非常自然。順帶一提，這是將筆者親自到歐洲拍攝的天空照片素材製作而成的筆刷。

🗋 WB_sky01.sut

天空樣貌 總括 不透明

可用來總括描繪出天空中薄雲與彩霞的筆刷。只要以筆劃方式就能描繪包含天空及雲朵深淺變化等資訊在內的整個天空景色。

┤ 使用的重點 ├

◆ 基本上，以由左向右的筆劃方式使用
◆ 以由右向左的筆劃方式使用，可以描繪出上下反轉的狀態
◆ 由於「絲帶」的設定預設為開啟，描繪時請注意第 67 頁、第 115 頁的補充內容

🗋 WB_sky03.sut

天空樣貌 總括 凹

雖然是與「天空樣貌 總括 不透明」相同的天空樣貌，不過名稱中帶有「凹」的筆刷，可以只描繪出天空樣貌的深色部分。

┤ 使用的重點 ├

◆ 基本上與「天空樣貌 總括 不透明」筆刷的使用方法相同
◆ 適合在描繪雲朵前，先用來描寫天空的深淺變化
◆ 使用在深色的天空

🗋 WB_sky02.sut

天空樣貌 總括 凸

雖然是與「天空樣貌 總括 不透明」相同的天空樣貌，不過名稱中帶有「凸」的筆刷，可以只描繪出明亮的部分。

┤ 使用的重點 ├

◆ 基本上與「天空樣貌 總括 不透明」筆刷的使用方法相同
◆ 適合用來描繪稍微有點彩霞天空

🗋 WB_sky04.sut

雲 總括 1

可以總括描繪在天空中配置完成的雲朵筆刷。排列在天空中的雲朵形狀完整，可描繪出讓天空看起來更加豐富美觀的雲朵樣貌。

┤ 使用的重點 ├

◆ 與「天空樣貌 總括 不透明」筆刷的使用方法相同

補充

名稱中帶有「總括」的筆刷，「絲帶」的設定都預設為開啟。筆刷開啟「絲帶」設定後，由左向右的筆劃可以描繪出正向的圖樣，反過來說，由右向左的筆劃則可以描繪出上下反轉的圖樣。我們可以運用這個特性，描繪出水面的倒影（第 121 頁實例）、水面或是在反射率高的物體上描繪出雲朵、林木等倒影。

由左朝右筆劃時的狀態

由右朝左筆劃時的狀態

WB_sky05.sut

雲 總括 2

可以描繪出比「雲 總括 1」配置得更細微的雲朵。雖然呈現出來的效果不如「雲 總括 1」絢麗耀目，卻是泛用性很高的筆刷。

▎使用的重點 ▎

◆ 與「天空樣貌 總括 不透明」筆刷的使用方法相同

WB_sky07.sut

雲 總括 4

雲朵數量較多的筆刷。雲朵大多集中在筆劃的後半段，使用時也請考量這樣的筆刷特性。

▎使用的重點 ▎

◆ 與「天空樣貌 總括 不透明」筆刷的使用方法相同

WB_sky09.sut

陰天的雲 總括 2

和「陰天的雲 總括 1」相較之下，可以描繪出像是經過伸縮處理後的雲朵筆刷。

▎使用的重點 ▎

◆ 與「天空樣貌 總括 不透明」筆刷的使用方法相同

WB_sky11.sut

逆光雲 總括

可以描繪出受到陽光照耀，雲朵輪廓邊緣發亮的天空樣貌。下筆時一開始會先描繪出帶有鏡頭光暈的太陽。

▎使用的重點 ▎

◆ 與「天空樣貌 總括 不透明」筆刷的使用方法相同

WB_sky06.sut

雲 總括 3

由於擔心「雲 總括 2」的泛用性太高，會不知不覺過度使用，所以再準備了這個使用起來手感類似的筆刷來增加變化性。

▎使用的重點 ▎

◆ 與「天空樣貌 總括 不透明」筆刷的使用方法相同

WB_sky08.sut

陰天的雲 總括 1

雲朵面積較大的筆刷。正如其名，可以使用在陰天的多雲天空，也可以使用在像是夏天的卷積雲那樣有大塊雲朵飄浮的天空。

▎使用的重點 ▎

◆ 與「天空樣貌 總括 不透明」筆刷的使用方法相同

WB_sky10.sut

卷積雲 總括

正如其名，是可以描繪出卷積雲的筆刷。除了卷積雲本身之外，也可以當成後方背景來使用，襯托出主要的雲朵。

▎使用的重點 ▎

◆ 與「天空樣貌 總括 不透明」筆刷的使用方法相同

✦ 實例 ✦ 這是藍天白雲的製作範例。只要是使用名稱帶有「總括」的筆刷，不管描繪怎麼樣的天空，都不脫以下的基本描繪方法。

天空樣貌 總括 不透明、雲 總括 1

STEP 1
使用「天空樣貌 總括 不透明」筆刷，以由左朝右的筆劃來描繪天空（圖**A**）。顏色是設定為圖**B**的狀態，以單色來進行描繪。

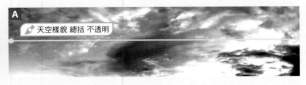

天空樣貌 總括 不透明

STEP 2
使用漸層對應（第 22 頁）來塗上天空的顏色。依照〔圖層〕選單→〔新色調補償圖層〕→〔漸層對應〕的順序來進行選擇，將特典的「天空樣貌 總括 基本」套用為漸層設定。再將建立好的漸層對應圖層設定為剪裁（第 19 頁），便可以為天空加上顏色。

STEP 3
因為下部的資訊量過多的關係，這裡要加上由下方開始的漸層處理。順便也達到呈現出遠近感的效果（圖**A**）。
追加天空立體深度。使用合成模式「色彩增值」的圖層，在上部加上漸層處理（圖**B**）。

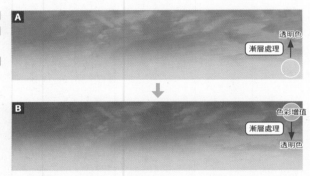

STEP 4
將圖層資料夾設定為剪裁，使用「雲 總括 1」筆刷，在其中的圖層描繪雲朵。這裡也是只要以筆劃的方式描繪即可。在 STEP5 會針對明亮部分進行塗色，所以使用了稍微深一點的顏色。

補充
STEP4、STEP5 的處理步驟，對於想要加厚雲朵厚度的時候很有效。

雲 總括 1

STEP 5
將新圖層剪裁至 STEP4 的圖層，描繪雲朵的明亮部分。使用將顏色設定為白色的「雲 總括 1」筆刷，以重疊筆劃的方式來描繪。為了不讓筆刷中斷的部分過於醒目，請注意描繪時筆劃的位置以及筆壓。如此一來就完成了。

重複筆劃，使亮度變亮的部分

※為了方便理解，這裡將背景顯示為黑色

完成

 實例 陰天的天空樣貌製作範例。基本上的描繪方法與藍天白雲時相同。

 陰天的雲 總括 1、陰天的雲 總括 2

STEP 1 填充塗滿想要描繪天空的範圍。意識到陰天多雲的天氣，選擇較陰暗的顏色。

STEP 2 將圖層資料夾設定為剪裁，使用「陰天的雲 總括 1」筆刷在其中的圖層描繪雲朵。只要以由左向右的筆劃描繪即可。在 STEP3 要以明亮部分塗色，所以這裡選擇了較陰暗的顏色。

STEP 3 將新圖層剪裁至 STEP2 的圖層，使用「陰天的雲 總括 2」筆刷，描繪雲的明亮部分。

STEP 4 使用「濾色」圖層，加上來自下部的漸層處理。意識到因為陰天而產生的矇矓景色，加強了矇矓的效果。如此一來就完成了。

以「濾色」圖層加上漸層處理

完成

補充

「絲帶」設定為開啟的筆刷，在描繪時不會中斷而會一直延續下去，不過在連接的部位有時會出現左右對稱的情形。可以透過調整位置的方式，讓這樣的情形即使出現了也不影響畫面，或是在其上以相同的筆刷重疊筆劃，修正這樣的狀況。

出現左右對稱狀態的部分

重疊修正左　　　重疊修正右

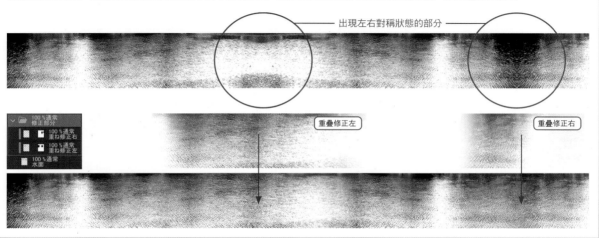

❖ **實例** ❖ 　這是黃昏天空的製作範例。描繪的步驟都是目前為止解說技法的各種應用。

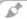 天空樣貌 總括 凸、逆光雲 總括、陰天的雲 總括 2

STEP 1　以黃昏天空的顏色為印象，將想要描繪天空的範圍整個填充塗滿。

STEP 2　將「相加（發光）」圖層剪裁至底圖，使用「天空樣貌 總括 凸」筆刷，以由左向右的筆劃來描繪。如此就能描繪出受到夕陽餘暉照亮的天空樣貌。

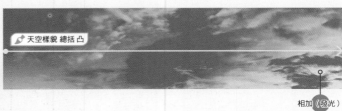

天空樣貌 總括 凸

相加（發光）

STEP 3　由上部開始的漸層處理，表現出夜幕低垂下的黃昏天空裡複雜的色調。

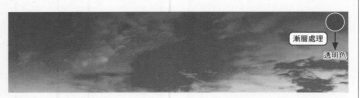

漸層處理

透明色

STEP 4　將「相加（發光）」的圖層資料夾設定為剪裁，在其中建立圖層。使用「逆光雲 總括」筆刷來追加雲朵。藉由從天空的範圍之外朝向內側的筆劃，就可以避免讓日光的描寫也進入畫面。

逆光雲 總括

相加（發光）

STEP 5　感覺 STEP4 的雲朵配置，和 STEP2 的天空樣貌似乎不太搭調。於是便將 STEP4 的雲朵依照〔編輯〕選單→〔變形〕→〔左右反轉〕的順序操作來改變配置。

左右反轉前

左右反轉後

※只顯示出左右翻轉的雲朵圖層
※為了方便辨識，這裡將背景調整顯示為黑色，雲朵則為白色

STEP 6

將雲朵反轉之後，筆刷重複描繪中斷之處的左右對稱部分看起來相當明顯。因此要使用混色工具的「模糊」，將左右對稱的部分做模糊處理，使其看起來更自然一些。

左右對稱的部分很顯眼　→　以模糊處理使其融入周圍

補充

在這裡是以將左右對稱的部分模糊處理的方式來進行修正。不過只要能夠讓畫面看起來不再有違和感，使用任何修正方法都可以。

STEP 7

表現出雲朵受到夕陽餘暉照耀而發光的感覺。將新圖層剪裁至追加描繪雲朵的圖層，再加上由右下方朝向左上方的漸層處理。

漸層處理
透明色
相加（發光）

STEP 8

使用「陰天的雲 總括 2」筆刷，以筆劃的方式，追加陰暗色的雲朵。因為希望讓雲朵集中配置在上部的關係，考量在 STEP9 要將下部都消去為前提，只在上方的部分描繪出細節即可。

陰天的雲 總括 2

STEP 9

將 STEP8 追加的陰暗雲朵下部消去，並加以修飾，使其融入周圍。使用選擇了透明色（第 18 頁）的噴筆工具，以「柔軟」來消去雲朵。如此一來就完成了。

完成

補充

可以總括描繪雲朵的筆刷，每一種都非常方便，但反過來說也有不適用於某些情境的部分。然而只要像這裡的製作範例一樣，熟練變形處理或是將其中一部分消去的作業方式，就能彌補這個缺點，成為更加方便好用的筆刷。

自然物 2 水面

這是能夠描繪出水面的細部細節筆刷組。尤其是名稱中帶有「總括」的筆刷，只要簡單的筆劃就能描繪出水面，是非常方便。因為製作筆刷時有意識到要能夠描繪河川，所以橫向的細部細節可以延伸很長一段距離。

📄 WB_watersurface01.sut

水面 弱

可用來描繪水面細部細節。雖然說單獨使用這個筆刷沒辦法描繪出任何物件，但在描繪和水相關的場景是泛用性很高的筆刷。

┃ 使用的重點 ┃

◆ 以筆劃或是蓋章貼圖的方式使用

📄 WB_watersurface02.sut

水面 強

這也是能夠描繪出水面的細部細節筆刷。可以描繪出比「水面弱」更強的細部細節。

┃ 使用的重點 ┃

◆ 與「水面 弱」筆刷的使用方法相同

📄 WB_watersurface03.sut

水面 總括 不透明

可以總括描繪水面的波紋，以及光線反射所形成的閃耀光芒的筆刷。

┃ 使用的重點 ┃

◆ 基本上，以由左向右的筆劃的方式使用
◆ 以由右向左的筆劃的方式使用，可以描繪出上下反轉的狀態
◆ 由於「絲帶」設定為開啟，描繪時請注意第 67 頁、第 115 頁的補充內容
◆ 使用尺規工具（第 17 頁），可以讓細部細節連接得更整齊

📄 WB_watersurface04.sut

水面 總括 凸 1

與「水面 總括 不透明」相同，是可以只描繪出水面明亮部分的筆刷。描繪出來的內容主要是水面反射所形成的閃耀光芒。

┃ 使用的重點 ┃

◆ 與「水面 總括 不透明」筆刷的使用方法相同

補充

前作『CLIP STUDIO PAINT 筆刷素材集：由雲朵、街景到質感』所收錄的水面筆刷，主要是可以描繪光線的強烈反射的筆刷。
這次的水面筆刷則是可以描繪出流速緩慢的水面波動的筆刷。

WB_watersurface05.sut

水面 總括 凹

雖然與「水面 總括 不透明」是相同的水面，不過名稱中帶有「凹」的筆刷是可以只描繪出陰暗的部分。

┃ 使用的重點 ┃

◆ 與「水面 總括 不透明」筆刷的使用方法相同

WB_watersurface06.sut

水面 總括 凸 2

這也是能夠描繪出水面的明亮部分的筆刷，不過與「水面 總括 凸 1」不同，是描繪出水面整體的明亮部分。

┃ 使用的重點 ┃

◆ 與「水面 總括 不透明」筆刷的使用方法相同

❖ 實例 ❖　這是描繪水面的細部細節時的基本步驟。　　　🖌 水面 弱、水面 強

STEP 1　使用「水面 弱」或是「水面 強」筆刷，可以不用在意範圍及遠近感，以平面的方式描繪。請自由組合搭配筆劃與蓋章貼圖這兩種不同的筆刷使用方式。依照想要描繪的細部細節程度，可以重疊描繪數次。

補充
圖層的合成模式也要區分使用「通常」、「相加（發光）」以及「濾色」等不同模式，表現出自己所追求的細部細節。

STEP 2　將在 STEP1 描繪出細部細節的水面，配合想要描繪的範圍，依照〔編輯〕選單→〔變形〕→〔自由變形〕的順序來進行變形處理。在這裡是以這樣的處理方式來呈現出立體深度。

STEP 3　讓漸層處理後方那側的顏色融入周圍，強調出遠近感。在這裡是配合陰暗的背景來調整變暗，不過如果是在明亮場所的話，以調整變亮的方式比較能夠自然地融入周圍。

STEP 4　使用「相加（發光）」圖層，以及噴筆工具的「柔軟」來描繪明亮部分之後就完成了。

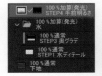

補充
不光是水面，依照觀看的方式不同，也可以用來表現水底的狀態。

✣ **實例** ✣ 這是以名稱中帶有「總括」的筆刷描繪水面的製作範例。使用的是「水面 總括 不透明」筆刷與漸層對應功能。

水面 總括 不透明

STEP 1
將「水面 總括 不透明」筆刷，以由左向右的筆劃描繪水面。使用尺規工具描繪出水平的筆劃。顏色的設定是以黑色為主要色，白色為輔助色的黑白單色畫。

水面 總括 不透明

STEP 2
使用漸層對應（第 22 頁）來加上顏色。依照「圖層」選單→「新色調補償圖層」→「漸層對應」的順序來選擇，將特典的「水面總括」套用為漸層設定。將建立的漸層對應圖層設定為剪裁，這樣就能只讓顏色呈現在這個圖層。

STEP 3
由於整體的色調看起來過於扁平，所以要讓畫面前方與後方呈現出一些差異。在畫面前方那側以合成模式「覆蓋」的圖層加上漸層處理。不光是要加上色調的差異，也要呈現出水底清澈透明的感覺（圖**A**）。
後方那側則是以「覆蓋」的圖層來加上漸層處理，讓色調變得更深一些。考量到 STEP4 為了要呈現出遠近感，還會將畫面調亮，這裡可以將顏色調暗得更誇張一些（圖**B**）。

透明色
漸層處理
覆蓋

覆蓋
漸層處理
透明色

STEP 4
將後方那側以「濾色」圖層的漸層處理來調整變亮，呈現出遠近感。如此一來就完成了。

使用「濾色」圖層加上的漸層處理效果

100 % スクリーン
STEP3 奧達近感
100 % オーバーレイ
STEP3 奧暗さ
100 % オーバーレイ
STEP3 手前明るさ
100 % 通常
グラデーションマップ「水面一括」
100 % 通常
STEP1 水面

完成

❖ 實例 ❖ 這是使用名稱中帶有「總括」的筆刷的製作範例 2。
這裡也使用了名稱中帶有「凸」與「凹」的筆刷。

🖌 水面 總括 凹、水面 總括 凸 1、水面 總括 凸 2

STEP 1 以水面及水底為印象，建立底圖。使用深色的藍色填充塗滿，加上由下部開始的漸層處理（圖A）。
將「色彩增值」圖層剪裁至底圖，使用「水面 總括 凹」筆刷，以由左向右的筆劃描繪出水面陰暗部分的細部細節（圖B）。

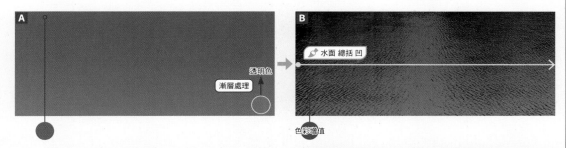

STEP 2 將「相加（發光）」圖層剪裁至 STEP 1 的「色彩增值」更下方的圖層，使用「水面 總括 凸 2」筆刷描繪水面波紋的明亮部分。

補充

這裡選用水的顏色，是以天空顏色的倒影為印象。

STEP 3 表現出由太陽光所形成的閃耀光芒。在 STEP2 的圖層之上，建立「相加（發光）」圖層，設定為剪裁。使用「水面 總括 凸 1」筆刷，在畫面前方那側，也就是畫面的下部，以由左向右的筆劃描繪（圖A）。
在後方那側，也就是畫面的上部，加入以倒影為印象的細部細節。在 STEP1 的「色彩增值」圖層之上，建立「濾色」圖層，設定為剪裁。使用「水面 總括 凸 1」筆刷，與先前相反，改以由右向左的筆劃描繪，描繪出上下反轉的細部細節（圖B）。

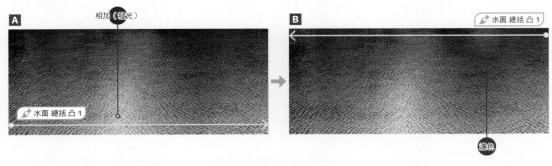

STEP 4 在裡側以「濾色」圖層加上漸層處理，強調出遠近感。這樣就完成了。

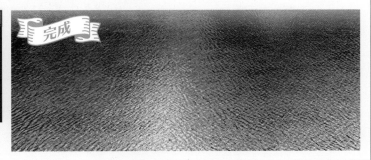

以「濾色」圖層加上的漸層處理效果

自然物 3

海

這是可以用來描繪海面的筆刷組。有只要以筆劃的方式，就能將整個海洋總括描繪出來的筆刷，也有可以用來描繪各式各樣海浪狀態的筆刷。

🗋 WB_sea01.sut

海 總括

這是可以只用筆劃的方式，就能描繪出整個海面的筆刷。如果在插畫中海的重要性比較低的話，使用這個筆刷就足夠了。

┃ 使用的重點 ┃

◆ 以橫向筆劃的方式使用

◆ 與其他的海的筆刷組合運用，可以提高描繪的品質，也能呈現出各種不同的畫面效果

🗋 WB_sea02.sut

海浪 近

可以描繪出近景的海浪的筆刷。考量到描畫出來的海浪間隔，這個筆刷不適合用來描繪遠景。

┃ 使用的重點 ┃

◆ 以橫向筆劃的方式使用

◆ 以合成模式（第 18 頁）的「相加（發光）」圖層描繪，可以呈現出太陽光反射的感覺

🗋 WB_sea03.sut

海浪 中

可以描繪出以中景的海浪為主體的筆刷。在「海浪 近」「海浪 中」「海浪 遠」當中，是泛用性最高的筆刷。

┃ 使用的重點 ┃

◆ 以橫向筆劃的方式使用

◆ 將愈靠近畫面前方的筆刷尺寸調整得愈大，可以描繪出風平浪靜（沒有風）狀態下的整體海面

◆ 以合成模式的「相加（發光）」圖層進行描繪，可以呈現出如太陽光反射般的感覺

🗋 WB_sea04.sut

海浪 遠

可以描繪出以遠景的海浪為主體的筆刷。與「海浪 中」相同，藉由調整筆刷尺寸的技巧，可以用來描繪整體海面

┃ 使用的重點 ┃

◆ 基本上，與「海浪 中」筆刷的使用方法相同

◆ 如果將筆刷尺寸調大後，感覺顆粒感很明顯的話，可以使用混色工具的「模糊」（第 21 頁）來做模糊處理，使畫面看起來更自然一些

📄 WB_sea05.sut

白浪

可以用來描繪海浪沖得很高,形成白色浪花部分的筆刷。

┤ 使用的重點 ├

◆ 以橫向筆劃的方式使用

◆ 如果使用合成模式「相加(發光)」描繪時,輪廓線會變得較生硬,因此改用「通常」或是「濾色」圖層描繪較佳

📄 WB_sea06.sut

海濱

正如同筆刷的名稱,這是專門用來描繪海濱的筆刷。

┤ 使用的重點 ├

◆ 與「海浪 近」筆刷的使用方法相同

❖ 實例 ❖

這是使用了「海 總括」筆刷的製作範例。很簡單就能夠描繪出讓人一眼就認出來的海洋景色。

🖌 海 總括

STEP 1

以填充塗滿和漸層工具來製作底圖(圖 A)。
將「相加(發光)」圖層剪裁至底圖,使用「海 總括」筆刷以筆劃的方式描繪遠景的海浪(圖 B)。

A → **B**

🖌 海 總括　　相加《發光》

STEP 2

接著將「海 總括」的筆刷尺寸調大,描繪中景(圖 A)。
到了近景則要再進一步將筆刷尺寸放大來描繪(圖 B)。

補充
海浪都在同一個圖層中描繪的。

A 🖌 海 總括 → **B** 🖌 海 總括

STEP 3

將「相加(發光)」的圖層剪裁至描繪海浪的圖層,使用較短的筆劃或是蓋章貼圖來追加明亮部分。

補充
也可以使用名稱帶有「總括」的筆刷,以蓋章貼圖的方式,追加一部分的細部細節。

🖌 海 總括

相加《發光》

STEP 4

將畫面後方的水平線漸層處理成顏色較淡薄的狀態,呈現遠近感。如此一來就完成了。

以「普通」圖層進行漸層處理的效果

完成

自然物 4 沙灘

這是由實際的沙灘照片建立而成的筆刷組。不光是沙灘，也能使用於沙漠的描寫。

📄 WB_sandybeach01.sut

沙灘 總括

因為筆刷本身已經有設定好遠近感的關係，只要以筆劃的方式，就能簡單描繪出沙灘。

| 使用的重點 |

◆ 以橫向筆劃的方式使用

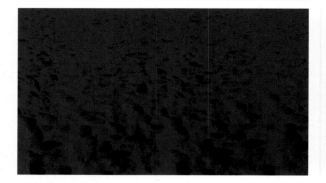

📄 WB_sandybeach02.sut

沙灘

可以用來描繪沙灘的筆刷。根據想要呈現的距離感來改變描繪時的筆刷尺寸。

| 使用的重點 |

◆ 以筆劃或蓋章貼圖的方式使用
◆ 以細微的筆劃重疊描繪
◆ 愈靠近近景，愈要將筆刷尺寸調整得更大一些

✥ 實例 ✥

這是使用「沙灘 總括」筆刷描繪沙灘的基本製作範例。

🖌 沙灘 總括

STEP 1
使用以沙灘為印象的顏色來填充塗滿（圖A）。
意識到空氣遠近法（第 36 頁），將後方那側，也就是上部，以漸層處理來調亮（圖B）。

STEP 2
建立「色彩增值」的圖層資料夾，剪裁至底圖。在其中建立圖層，使用「沙灘 總括」筆刷描繪出橫向的筆劃。只要一個筆劃就能描繪出沙灘的細部細節。將筆刷尺寸設定成與想要描繪的沙灘的縱長範圍相同，或是更大一些，後續會比較好調整。

| 補充 |

如果感覺細部細節還是太少的話，可以試著反覆重疊描繪幾次。

STEP 3

配合 STEP1 底圖的遠近感，將沙灘的細部細節也加上相同的遠近感。將新圖層剪裁至 STEP2 的圖層，以漸層處理來讓後方那側，也就是上部的顏色變得淡薄一些。

色彩增值

漸層處理

透明色

STEP 4

接下來要描繪受到太陽光照射而變亮的部分。將「相加（發光）」圖層剪裁至 STEP2 描繪沙灘的圖層資料夾。使用「沙灘 總括」筆刷，以較短的筆劃或是蓋章貼圖的方式來追加明亮部分（圖Ａ）。

如果只是追加明亮部分的話，會失去細部細節的疏密程度，讓畫面看起來過於扁平。因此在這裡要使用橡皮擦工具的「較柔軟」，隨處消去一些部位，好讓輪廓變得模糊一些。消去的部位以畫面邊緣為主，效果會比較好（圖Ｂ）。

Ａ

沙灘 總括

相加（發光）

Ｂ

STEP 5

在後方那側，也就是畫面上部的地平線附近加上漸層處理，讓顏色變得更淡薄，強調出遠近感。以「通常」圖層加上漸層處理，再降低圖層的不透明度來調整。如此一來就完成了。

完成

以「通常」圖層加上漸層處理後的效果

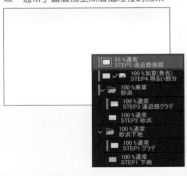

補充

如果想要加強遠近感的話，可以將 STEP2～STEP4 的圖層，依照〔編輯〕選單→〔變形〕→〔自由變形〕的順序來調整變形成梯形。

✧ 實例 ✧ 這是應用海與沙灘筆刷的製作範例。描繪出一幅海濱的風景。

海浪 遠、海浪 中、海浪 近、白浪、海濱、沙灘

STEP 1 建立海的底圖。使用以海為印象的深藍色填充塗滿，一邊意識到遠近感，一邊加上漸層處理。

漸層處理

透明色

STEP 2 在遠、中、近景各自描繪出海浪。考量到後續的程序中還會追加明亮部分，在這裡要建立一個「相加（發光）」的圖層資料夾，在其中一邊建立圖層，一邊進行描繪（圖 A）。

使用「海浪 遠」筆刷來描繪遠景的海浪。不要整個畫面在書上筆劃，隨處要保留一些間隔，中央的密度要比邊緣更集中一些，藉此來呈現出強弱對比（圖 B）。

以相同的手法，使用「海浪 中」筆刷來描繪中景的海浪（圖 C）。

以相同的手法，使用「海浪 近」筆刷來描繪近景的海浪（圖 D）。

A

海浪 遠

B

100 % 加算(発光)
波

100 % 通常
STEP2 波

100 % 通常
海下地

100 % 通常
STEP1 グラデ

100 % 通常
STEP1 下地

C

海浪 中

D

海浪 近

STEP 3 將「相加（發光）」圖層剪裁至 **STEP2** 描繪的圖層。使用「海浪 近」筆刷描繪海浪中特別明亮的部分。呈現出在強烈的陽光照射下，波光閃閃的印象。請注意不要將整個海面都調亮，而是要選擇幾個重點位置調亮，這樣的效果會比較好。

海浪 近

相加《發光》

補充
下側要描繪沙灘或海濱，所以需要稍微空出一些空間。

STEP 4 接著要描繪海浪頂端的白色浪花部分。建立「濾色」圖層，使用「白浪」筆刷，以筆劃的方式來描繪。

白浪

濾色

補充
遠景的筆刷尺寸要調小，近景則要調大，描繪時請一邊調整筆刷尺寸一邊描繪。

 STEP 5 使用「海濱」筆刷來描繪海濱上的海浪。以 STEP3 相同的顏色，表現出水滴細微的閃耀光芒。

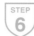 STEP 6 強調出遠近感。將畫面後方的水平線附近以漸層處理來調整變亮。如此一來海的部分就完成了。

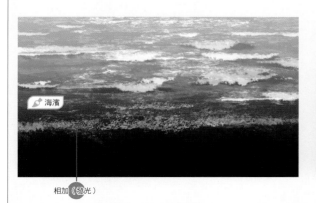

海濱

相加《發光》

漸層處理

透明色

 STEP 7 描繪沙灘。將沙灘用的圖層資料夾剪裁至海的底圖上，在其中一邊建立圖層，一邊繼續後面的描繪程序。再以漸層處理的方式，為沙灘的底圖加上顏色。

補充

如果讓沙灘的顏色某種程度延伸至海中的話，可以表現出海水的透明感。

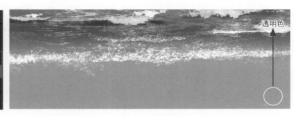

透明色

 STEP 8 使用「色彩增值」圖層與「沙灘」筆刷，描繪出沙灘的細部細節。如果能多少意識到遠近感，讓筆刷尺寸後方較小，前方較大，描繪出來的效果會更好。到這裡就完成了。

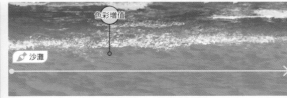

色彩增值

沙灘

完成

補充

如果在白色浪花的下方與海濱下方描繪陰影的話，可以讓插畫看起來更有真實感。白色浪花下方的陰影要以「色彩增值」圖層與「泛用筆刷」（第154頁）來進行描繪。海濱下方的陰影，則是在以「泛用筆刷」描繪完成後，再使用混色工具的「模糊」，來讓輪廓看起來模糊一些會更好。

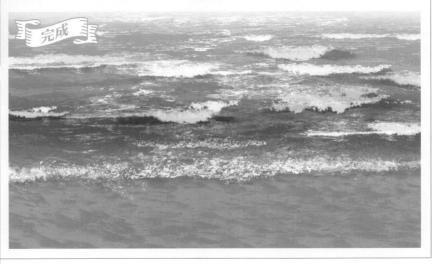

自然物 5 地面

只要以筆劃的方式，就能一口氣描繪出複雜的地面凹凸起伏，以及沙地質感的筆刷組。

📄 WB_ground01.sut

地面 總括 不透明

只要透過筆劃的方式，就能描繪出地面的隆起部分以及凹陷部分的筆刷。

┃ 使用的重點 ┃

◆ 基本上，以由左向右的筆劃的方式使用
◆ 以由右向左的筆劃方式使用，可以描繪出上下反轉的狀態
◆ 由於「絲帶」設定為開啟，描繪時請注意第 67 頁、第 115 頁的補充內容
◆ 使用尺規工具（第 17 頁），可讓細部細節連接得更整齊

📄 WB_ground02.sut

地面 總括 凸

可以描繪出地面隆起部分（明亮部分）的筆刷。

┃ 使用的重點 ┃

◆ 基本上與「地面 總括 不透明」筆刷的使用方式相同
◆ 在暗色的底圖上以明亮的顏色描繪

📄 WB_ground03.sut

地面 總括 凹

可以描繪出地面凹陷部分（陰暗部分）的筆刷。

┃ 使用的重點 ┃

◆ 基本上與「地面 總括 不透明」筆刷的使用方式相同
◆ 在明亮的底圖上以陰暗的顏色描繪

補充
前作『CLIP STUDIO PAINT 筆刷素材集：由雲朵、街景到質感』所收錄的地面筆刷，是以質感本身為主的筆刷。而這次收錄的筆刷，則是連同質感的配置都可以在一次的筆劃中呈現出來，能夠更方便地描繪出更有真實感的地面。

補充
因為是「絲帶」設定為開啟的筆刷，與其他名稱中帶有「總括」的筆刷相同，需要注意使用方法。

❖ 實例 ❖ 這是使用「地面 總括 不透明」筆刷描繪地面的製作範例。不僅是地面筆刷，基本上使用草地筆刷（第 130 頁）時，也是相同的步驟。

 地面 總括 不透明

STEP 1 使用「地面 總括 不透明」筆刷，以由左而右的筆劃方式描繪地面。以黑色為主要色、白色為輔助色的單色畫形式來進行描繪。

地面 總括 不透明

STEP 2 依照〔圖層〕選單→〔新色調補償圖層〕→〔漸層對應〕的順序執行選擇，將特典的「地面總括」套用為漸層設定。將建立好的漸層對應圖層設定為剪裁，光是這樣的步驟就能為地面加上顏色。

STEP 3 目前的狀態看起來像是有些乾燥的沙地。如果想要呈現的是土壤地面的質感，需要加上一些濕潤感，減少一些乾燥的感覺。將不透明度調整至 80%左右的半透明圖層設定為剪裁，再加上漸層處理。

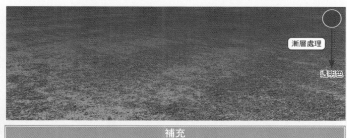

漸層處理

透明色

補充

如果覺得地面是乾燥沙地的質感也無妨的話，就不需要 STEP3 的處理步驟。

STEP 4 位置在裡側的上部要以「濾色」圖層來加上漸層處理。如此便能呈現出遠近感。到這裡就完成了。

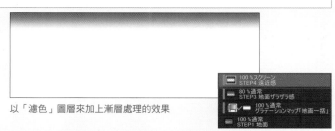

以「濾色」圖層來加上漸層處理的效果

完成

自然物 6 草地

這是只要以筆劃的方式就能一口氣描繪出大量草地的筆刷組。

☐ WB_grassland01.sut

草地 總括 不透明

只要以筆劃的方式,就能描繪出草地的明亮部分及陰暗部分。

│ 使用的重點 │

◆ 基本上是由左朝右的筆劃來使用。
◆ 以由右向左的筆劃方式使用,可描繪出上下反轉的狀態
◆ 因為「絲帶」設定為開啟的關係,描繪時請注意第 67 頁、第 115 頁的補充內容
◆ 使用尺規工具(第 17 頁),可以讓細部細節連接地更整齊

☐ WB_grassland03.sut

草地 總括 凹

可以描繪出草地陰暗部分的筆刷。

│ 使用的重點 │

◆ 基本上與「地面 總括 不透明」筆刷的使用方法相同
◆ 在明亮色的底圖上,以陰暗色描繪

☐ WB_grassland02.sut

草地 總括 凸

可以描繪出草地明亮部分的筆刷。

│ 使用的重點 │

◆ 基本上與「草地 總括 不透明」筆刷的使用方法相同
◆ 在陰暗色的底圖上,以明亮色描繪

補充

前作的筆刷因為比較重視細節的呈現,所以包含了一些尺寸稍微較大的植物在內,這次則統一成高度較低的草地。很適合用來描繪時常會有人經過的草地。

✦ 實例 ✦ 這是將地面筆刷與草地筆刷組合起來應用的製作範例。

🖌 地面 總括 凹,地面 總括 凸,草地 總括 凹,草地 總括 凸,etc

 STEP 1 建立地面的底圖(圖A)。建立「色彩增值」圖層,使用「地面 總括 凹」筆刷,以筆劃的方式描繪地面的陰暗部分(圖B)。

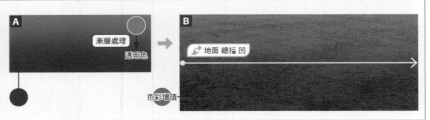

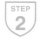

STEP 2
建立「濾色」圖層，使用「地面 總括 凸」筆刷描繪地面的明亮部分（圖**A**）。
不過如果只使用筆劃描繪的話，地面的細部細節會太過平均，欠缺強弱對比，所以要將邊緣部分薄薄地消去一些。這裡使用的是選擇了透明色的噴筆工具「柔軟」（圖**B**）。

STEP 3
接下來要在畫面上追加草地。建立圖層資料夾後，設定為剪裁。在其中建立圖層，使用「草地 總括 凹」筆刷來描繪草地的陰暗部分。因為想要增加一些草地的密度，在這裡是以筆劃 2 次重疊的方式來呈現（圖**A**）。
將描繪了陰暗部分的圖層設為剪裁，再將草地的明亮部分描繪出來。使用「草地 總括 凸」筆刷以筆劃的方式描繪，這裡也與 **STEP2** 的地面相同，為了呈現出強弱對比，將畫面的後方稍微消去一些（圖**B**）。

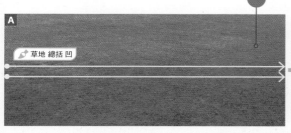

STEP 4
在 **STEP3** 的圖層資料夾中建立圖層蒙版，對草地整體進行刮削處理，製作地面裸露出來的部分。使用選擇了透明色的「平原 俯瞰 凹」（第 132 頁）筆刷，重複描繪較短的筆劃做消去處理。

STEP 5
使用「濾色」圖層，在後方那側，也就是畫面的上部加上漸層處理。除了可以強調出遠近感之外，同時也有讓草地與地面能夠融合地更自然的效果。

以「濾色」圖層加上漸層處理的效果

完成

自然物 7 平原（俯瞰）

可以用來描繪以俯瞰角度觀看平原的筆刷組。與街景（俯瞰）筆刷（第 56 頁）相同，以筆劃的方式，一邊改變筆刷尺寸，一邊重疊描繪出平原。

🗋 WB_telephotoplain01.sut

平原 俯瞰 1

可以用來描繪平原的筆刷。由於內容包含了田地與田埂這類的凹凸形狀，適合用來描繪城鎮附近的平原。

┃ 使用的重點 ┃

- ◆ 基本上以筆劃的方式描繪
- ◆ 使用鋸齒狀的筆劃描繪
- ◆ 因為是顏色較薄，會透出下層的筆刷，可以重疊筆劃來描繪出想要的表現

🗋 WB_telephotoplain02.sut

平原 俯瞰 2

與「平原 俯瞰 1」不同，是用來描繪未經人類活動加工過的平原的筆刷。

┃ 使用的重點 ┃

- ◆ 與「平原 俯瞰 1」筆刷的使用方法相同

🗋 WB_telephotoplain03.sut

平原 俯瞰 凸

用來描繪平原明亮部分的筆刷。

┃ 使用的重點 ┃

- ◆ 基本上與「平原 俯瞰 1」筆刷的使用方法相同
- ◆ 在陰暗的底圖以明亮的顏色描繪
- ◆ 與其說是用來表現整個平原，不如說是為了在畫面隨處重點呈現的筆刷設計

🗋 WB_telephotoplain04.sut

平原 俯瞰 凹

只會描繪出平原陰暗部分的筆刷。

┃ 使用的重點 ┃

- ◆ 基本上與「平原 俯瞰 1」筆刷的使用方法相同
- ◆ 在明亮的底圖上以陰暗的顏色描繪

 ❖ 實例 ❖ 這是描繪鄉村的製作範例。不光是平原（俯瞰）筆刷，也可以與街景（俯瞰）及林木筆刷組合搭配運用。

平原 俯瞰 1、城鎮 俯瞰 5、森林 俯瞰

STEP 1
使用「城鎮 俯瞰 5」筆刷（第 57 頁），以筆劃或是蓋章貼圖的方式來描繪住家。描繪時要意識到遠近感，愈偏向後方的部分，筆刷尺寸要調整得愈小。

城鎮 俯瞰 5

補充

在廣大的歐洲大陸上，存在著無數的小規模鄉村。正當我們以為廣大的平原與森林似乎就這樣永無止境般地延續下去時，眼前突然出現一個小巧整潔的住家，一點也不是一件稀奇的事情。如果想要以俯瞰風景的形式表現出像那樣的傳統鄉村景色時，不要將建築物描繪得過於密集，看起來會比較有說服力。

STEP 2
使用「森林 俯瞰」筆刷（第 144 頁）描繪森林。配置在住家與住家的間隔之處。

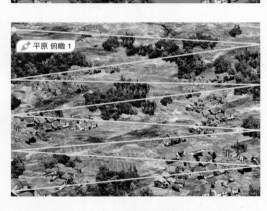
森林 俯瞰

補充

在這裡是經過精密的安排，只在住家底下的圖層進行描繪，而且不讓森林與住家彼此重疊。不過如果也能在住家上面的圖層描繪出與住家重疊的森林，看起來會更加地自然。

STEP 3
使用「平原 俯瞰 1」筆刷來描繪平原。這裡也要意識到遠近感，愈靠近遠處的筆刷尺寸要設定得愈小一些。以較長的橫向筆劃左右來回，就像是將一道長長的筆劃用鋸齒狀重疊的感覺在畫面上描繪。

平原 俯瞰 1

補充

平原整體描繪完成後，將不自然或是不滿意的部分，以用較短的筆劃覆蓋在上面的感覺來進行調整。

STEP 4
透過〔圖層〕選單→〔新色調補償圖層〕→〔漸層對應〕（第 22 頁）的順序來加上顏色。住家的部分使用特典中的「城鎮俯瞰 5」，森林使用「森林俯瞰」，平原使用「平原俯瞰」的漸層對應來進行著色。建立完成的漸層對應圖層再分別剪裁至各自對應的部分。

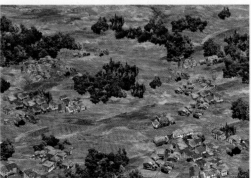

接續至下一頁

133

STEP
5

如果只使用 STEP4 的漸層對應進行處理，會覺得色調的整合性不太理想（接近黑色的顏色部分會太過突兀）。因此要以合成模式「變亮」的圖層來調整顏色。

補充

如果只以漸層對應處理的效果不理想的話，請適當進行調整吧！

比較《明》

STEP
6

為住家及森林加上陰影。在 STEP1 描繪的住家與 STEP2 描繪的森林圖層建立選擇範圍，以「色彩增值」圖層來填充塗滿。再將其移動至左下方來當作陰影。

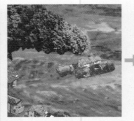

色彩增值

補充

以 [Ctrl]＋點擊住家與森林圖層的快取縮圖，在描繪內容中建立選擇範圍，然後將其填充塗滿。

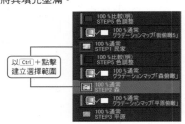

以 [Ctrl]＋點擊建立選擇範圍

補充

這雖然是相當簡略的陰影呈現方式，不過在像這次這種規模較大的場景環境裡，因為不需要在意細微的部分，這樣的處理方式反而效果比較好。

STEP
7

以「濾色」圖層由畫面遠處開始加上漸層處理，呈現出遠近感和空氣感。這麼一來就完成了。

以「濾色」圖層加上漸層處理後的效果

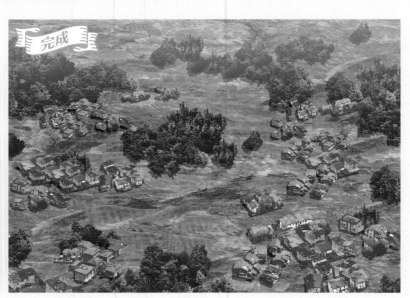

完成

自然物 8
山

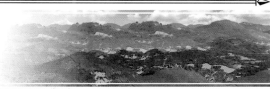

可以用來描繪各種山地的筆刷組。既可以當作城鎮或其他各式各樣場景環境的遠景使用，筆刷所具備的細部細節也可以直接用來描繪以山地本身為主題的插畫。

📄 WB_mountain01.sut

山

可以用來描繪未經人手（尚未開發）的山地的筆刷。

┃ 使用的重點 ┃

◆ 基本上，以橫向筆劃的方式使用
◆ 在畫面上隨處以蓋章貼圖的方式使用，用來補強細部細節的不足之處
◆ 若以白色及黑色描繪時，可以將看起來過亮的部分當作是沒有樹木生長的地面裸露部分，並以這樣的前提來進行後續著色即可

📄 WB_mountain02.sut

山 田園

可用來描繪摻雜一些經過人工開墾田地到某種程度的山地筆刷。

┃ 使用的重點 ┃

◆ 與「山」筆刷的使用方法相同

📄 WB_mountain03.sut

山 包含建築

可以用來描繪包含已經人手大幅開發後的建築物在內的山地筆刷。

┃ 使用的重點 ┃

◆ 與「山」筆刷的使用方法相同

補充
前作『CLIP STUDIO PAINT 筆刷素材集：由雲朵、街景到質感』所收錄的山地筆刷是能夠描繪出山地細部細節的筆刷，而這次的筆刷則是只要以簡單的筆劃就能描繪出整座山的筆刷。

✤ **實例** ✤ 山的製作範例。與街景筆刷的製作範例（第 50 頁）相同，區分為遠景、中景、近景來進行描繪。

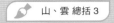
山、雲 總括 3

STEP 1
建立以天空為印象的底圖。填充塗滿成天藍色，加上由上部開始的深藍色漸層處理（圖**A**）。
描繪遠景的山景。將「山」筆刷的尺寸設定得較小一些，以橫向的筆劃在遠景的範圍中重疊描繪（圖**B**）。

漸層處理
透明色

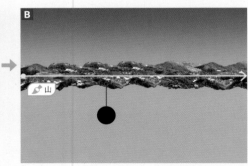

山

STEP 2
將「山」筆刷的尺寸設定得稍微較大些，以與 STEP1 相同的感覺描繪中景（圖**A**）。
將「山」筆刷的尺寸設定得更大些，描繪近景。描繪近景時的筆刷尺寸可以大膽地設定得大一些（圖**B**）。

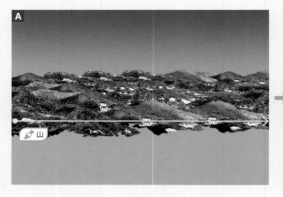

山

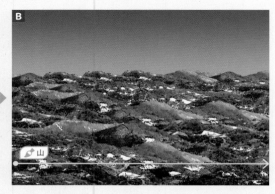

山

STEP 3
依照〔圖層〕選單→〔新色調補償圖層〕→〔漸層對應〕（第 22 頁）的順序操作，加上顏色。將漸層對應設定為特典的「山」，如此一來只要將建立好的圖層剪裁至近景、中景、遠景的圖層，就能簡單加上顏色。

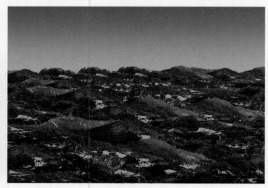

STEP 4
透過空氣遠近法（第 36 頁）來表現遠近感。使用合成模式「濾色」的圖層，將遠景的顏色處理得淡薄一些。中景也同樣使用「濾色」圖層來調淡顏色，不過要注意不能比遠景的顏色更淡薄。

濾色

濾色

補充

如果想要更好的呈現空氣遠近法所造成山的顏色變化，請務必觀察看看實際的山地風景。

STEP **5** 將遠近感強調出來。使用「濾色」圖層，在中景、遠景加上由下部開始的漸層處理。

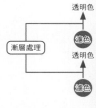
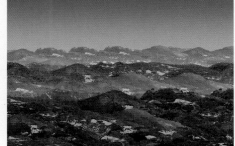

補充
這種處理方法也可以用來呈現山間的薄霧。

STEP **6** 整理近景的色調。使用「覆蓋」圖層，加上由下部開始的暖色漸層處理。由於在 STEP4、STEP5 呈現出遠近感的作業中，畫面整體變得過於偏向藍色，在這裡追加暖色，也有為了增加色彩變化幅度的目的在。

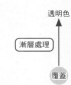
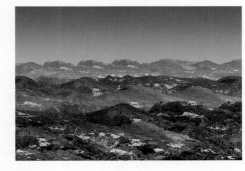

STEP **7** 因為遠景與天空的交界處稍微有些不自然的關係，於是在最遠景追加了山的外形輪廓。將「山」筆刷的尺寸調得小一些來進行描繪。

補充
選擇了輔助色之後，就可以描繪出所選擇的顏色的外形輪廓。

STEP **8** 使用「雲 總括 3」筆刷（第 113 頁）描繪雲朵。在這裡是以重疊兩次筆劃的方式來進行描繪。因為近景、中景、遠景區分的太過明顯，看起來很像舞台上的風景背板，所以最後要在 STEP5 的漸層處理部分，以透明色「山」筆刷來刮削處理，使其融入周圍。這裡是以蓋章貼圖的方式來達到刮削的效果。如此一來就完成了。

完成

自然物 9

椰子樹

這是可以用來描繪椰子樹、灌木（低木）、椰子樹葉、椰子樹木紋的筆刷組。椰子樹葉筆刷很適合用來描繪生長位置較低的棕櫚樹，或是直接當作椰子灌木來使用。

📄 WB_palmtree01.sut

椰子樹

這是由椰子樹照片建立的筆刷。可以完整描繪出整棵椰子樹的細部細節。

┤ 使用的重點 ├

◆ 以蓋章貼圖的方式使用
◆ 重複描繪，直到出現自己滿意的椰子樹樣式為止
◆ 與椰子樹葉筆刷一起組合運用

📄 WB_palmtree02.sut

椰子樹 外形輪廓

這是將「椰子樹」筆刷以外形輪廓方式呈現的筆刷。

┤ 使用的重點 ├

◆ 與「椰子樹」筆刷的使用方法相同

📄 WB_palmtree03.sut

椰子樹葉 1

這是由椰子樹灌木受光照的部分建立而成的筆刷。可以看出輪廓並不完整，而是受到自然環境的摧殘而變得傷痕累累。

┤ 使用的重點 ├

◆ 因為描繪間隔較狹窄的關係，要以近似蓋章貼圖的較短筆劃，區分成幾塊，以一塊一塊重疊描繪的方式來呈現
◆ 重複描繪至出現自己滿意的形狀為止
◆ 也可以用來描繪傷痕累累的植物外形輪廓
◆ 可以添加在普通的林木中當作畫面強調的重點，用來描繪椰子樹以外的植物也有很好的效果

📄 WB_palmtree04.sut

椰子樹葉 2

使用比「椰子樹葉 1」範圍更狹小的椰子樹灌木建立而成的筆刷。

┤ 使用的重點 ├

◆ 基本上與「椰子樹葉 1」筆刷的使用方法相同
◆ 雖然不適合用來描繪外形輪廓，不過很適合使用在受到強光照耀，呈現出畫面強調重點的部分

WB_palmtree05.sut

椰子樹葉 外形輪廓

可以用來描繪椰子樹葉外形輪廓的筆刷。

┃ 使用的重點 ┃

◆ 因為描繪間隔較狹窄的關係，要以近似蓋章貼圖的較短
　筆劃，區分成幾塊，以一塊一塊重疊描繪的方式來呈現
◆ 請注意如果完全以蓋章貼圖方式使用的話，會造成葉子
　的方向不明確

WB_palmtree07.sut

椰樹灌木 外形輪廓

這是將「椰樹灌木」筆刷以外形輪廓方式呈現的筆刷。

┃ 使用的重點 ┃

◆ 與「椰子樹」筆刷的使用方法相同

WB_palmtree09.sut

椰子樹木紋 凹

這也是用來描繪椰子樹幹細部細節的筆刷，但只會描繪出凹面
（溝槽或凹陷的部分）。

┃ 使用的重點 ┃

◆ 與「椰子樹木紋 凸」筆刷的使用方法相同

WB_palmtree06.sut

椰樹灌木

由椰子樹灌木照片建立而成的筆刷。可以用來描繪高度較低的椰
子樹。

┃ 使用的重點 ┃

◆ 以蓋章貼圖的方式使用
◆ 重複描繪，直到出現滿意的椰子樹灌木樣式為止
◆ 與椰子樹葉筆刷組合搭配使用

WB_palmtree08.sut

椰子樹木紋 凸

用來描繪椰子樹幹細部細節的筆刷。可描繪出樹幹的凸面（凸出
的部分）。

┃ 使用的重點 ┃

◆ 以筆劃或蓋章貼圖的方式使用
◆ 也可以使用在有橫向木紋細節的樹木（如山毛櫸）等

| ❖ 實例 ❖ | 這是如同椰樹灌木般的植物的製作範例。 | 椰子檔葉 外形輪廓、椰子樹葉 1、椰子樹葉 2 |

 STEP 1

這裡要使用「椰子樹葉 外形輪廓」來描繪植物的輪廓。此時使用的顏色因為是要呈現陰影部分的顏色，所以選擇了陰暗色。將數個區塊組合在一起，外形看起來就會很有灌木的感覺，所以先要將一個一個的區塊描繪出來（圖**A**）。

如同圖**B**那樣，將想要生長出樹葉的位置當作起點，以向四周擴散的筆劃描繪即可。

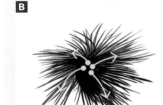

STEP 2

將其他的區塊也描繪出來。每個區塊的尺寸感都呈現出一些差異，看起來比較自然。有些區塊以 1 筆劃，有些區塊以數筆劃描繪來呈現差異。之後的步驟還會再增加分量，所以在這裡保持稍微有點稀疏的狀態即可（圖**A**）。

以如同圖**B**一樣的筆劃來描繪。

STEP 3

使用「椰子樹葉 1」筆刷來為葉子加上顏色。為了要表現出植物特有的光線在葉子空隙之間形成的複雜陰影，不要讓陰影與 STEP1、STEP2 建立的外形輪廓形狀過於相似，看起來反而會比較有真實感（圖**A**）。

然而，陰影形狀太過不符合外形輪廓也會成為問題，所以需要加以調整。使用噴筆工具的「柔軟」，為葉子前端部分加上淡淡的顏色（圖**B**）。

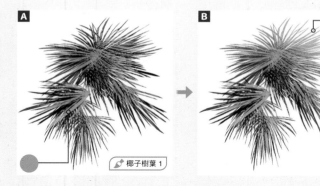

STEP 4

將新圖層剪裁至 STEP3 塗上葉子顏色的圖層，加上高光。使用「椰子樹葉 2」筆刷來進行描繪。

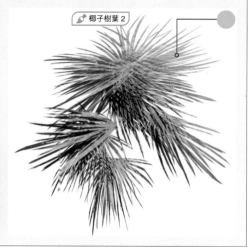

STEP 5

在最下方建立一個新圖層，用來追加背面的葉子。如此一來就能描繪出光線完全照射不到的部分，藉由這裡的顏色對比，在灌木內呈現出遠近感與立體感（圖 A）。

圖 B 是只顯示出在背面追加葉子的狀態。依照 STEP1、STEP2 的要領，以重疊的筆劃來描繪。

A

B

只顯示出在背面描繪葉子的圖層

STEP 6

將地面的陰影呈現出來。複製 STEP5 為止的所有的圖層，建立一個組合了所有圖層的圖層，設定為「指定透明圖元」，以單色來填充塗滿。

將填充塗滿的圖層移動到最下層，依照〔編輯〕選單→〔變形〕→〔自由變形〕的順序操作，將上下壓扁後，就能簡單將陰影呈現出來。

然後再依照〔濾鏡〕選單→〔模糊〕→〔高斯模糊〕來將陰影稍微模糊處理後就完成了。

完成

只顯示陰影的圖層

補充

與其他的筆刷組合搭配後，也可以描繪出如右圖般的風景插畫。使用的筆刷如下：

・椰子樹
・椰子樹 外形輪廓
・天空樣貌 總括 凸（第 112 頁）
・雲 總括 1（第 112 頁）
・草地 總括 凸（第 130 頁）
・草地 總括 凹（第 130 頁）

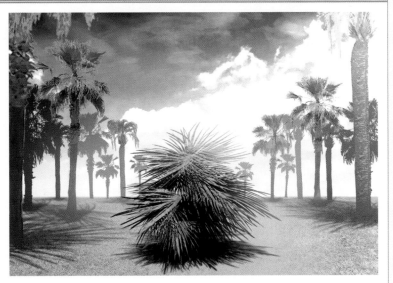

141

自然物 10 爬牆虎

這是可以用來描繪爬牆虎的筆刷組。在歐洲的建築物牆面上，經常可以看到長滿了類似爬牆虎的植物。

📄 WB_ivy01.sut

爬牆虎

可以用來描繪包含立體深淺細節在內的爬牆虎筆刷。

▌ 使用的重點 ▐

◆ 以筆劃或蓋章貼圖的方式使用
◆ 不同的筆壓可以改變筆刷的尺寸
◆ 在牆面的細部細節較弱的部分使用

📄 WB_ivy02.sut

爬牆虎 輪廓

可以用來描繪爬牆虎輪廓的筆刷。為了避免爬牆虎被牆面的細部細節埋沒，輪廓是以相當粗的線條來描繪突顯。

▌ 使用的重點 ▐

◆ 以筆劃或蓋章貼圖的方式使用
◆ 不同的筆壓可以改變筆刷的尺寸
◆ 在牆面的細部細節較強的部分使用

✤ 實例 ✤　描繪生長在牆面上的爬牆虎的製作範例。

🖌 爬牆虎、爬牆虎 輪廓

STEP 1

準備好一個要用來描繪爬牆虎的牆面。首先要使用「爬牆虎 輪廓」筆刷來將爬牆虎的主要流勢描繪出來。因為不同的筆壓可以改變筆刷尺寸，所以要在筆劃的收尾時減輕筆壓，讓描繪出來的前端可以變得愈來愈細（讓葉子的密度愈稀疏）。

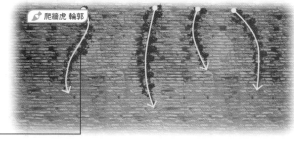
🖌 爬牆虎 輪郭

STEP 2

以從源流分出許多支流的感覺，將支流的爬牆虎描繪出來。

補充

牆面的部分是使用「石牆 橫向連續 3 不透明」筆刷（第 79 頁）描繪而成。

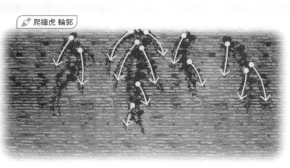
🖌 爬牆虎 輪郭

STEP 3　描繪爬牆虎的明亮部分。將 STEP1、STEP2 的圖層放入圖層資料夾，然後將新圖層剪裁至圖層資料夾。在這裡是使用「爬牆虎」筆刷，以愈接近上部（靠近光源那側），描繪的密度就愈緊湊的筆劃方式來描繪。

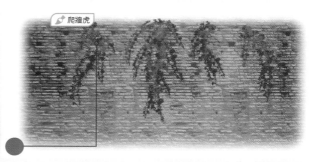

STEP 4　將合成模式「相加（發光）」的圖層設為剪裁，描繪更加明亮的部分。使用「爬牆虎」筆刷，以在畫面上點擊的筆劃方式描繪。

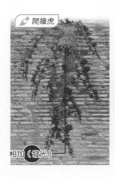

STEP 5　描繪爬牆虎落在牆面上的陰影。由收納了 STEP1 與 STEP2 的爬牆虎圖層的圖層資料夾建立選擇範圍，使用吸管工具吸取牆面的陰暗色，填充塗滿整個新圖層。
然後將這個新圖層依照〔編輯〕選單→〔變形〕→〔自由變形〕的順序執行變形處理後製作成陰影。變形處理時的訣竅是不要移動爬牆虎的根基處，只將下方的位置稍微錯開即可。

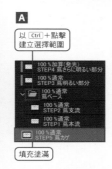

STEP 6　因為 STEP5 的陰影重複感太強的關係，將下方稍微薄薄地消去一些，降低圖層的不透明度，這樣就完成了。

完成

補充

這個製作範例是為了要讓爬牆虎看起來更加醒目的描繪方法。如果只是想要讓牆面不要太單調的話，這種描繪方法有可能會讓爬牆虎變得太過醒目。像這種時候，可以使用「爬牆虎」或「爬牆虎 輪廓」筆刷的其中一種，加上 1、2 道筆劃修飾即可。至於要使用哪種筆刷，請配合牆面細部細節的強弱程度來選擇。細部細節較弱的話，使用「爬牆虎」筆刷；如果較強的話，則使用「爬牆虎 輪廓」筆刷。

自然物 11 林木

這是只要以一次筆劃就能描繪出整座雜木林的筆刷，也可以用來描繪以俯瞰角度觀看的森林。

📄 WB_tree01.sut

雜木林 總括 不透明

可以描繪出雜木林所有的細部細節。基本上是以白色與黑色的單色畫描繪，之後再藉由漸層對應等處理來加上顏色。

┤ 使用的重點 ├

◆ 基本上，以由左向右的筆劃的方式使用
◆ 因為「絲帶」設定為開啟的關係，描繪時請注意第 67 頁、第 112 頁、第 115 頁的補充內容
◆ 有許多需要左右對稱描繪的部分，因為原始照片中包含了柵欄及長椅，所以與其直接當作林地使用，不如當作位於林地後方的輔助背景部分使用會更好

📄 WB_tree02.sut

雜木林 總括 凸

可以用來描繪陽光穿透林間景色筆刷。

┤ 使用的重點 ├

◆ 基本上，與「雜木林 總括 不透明」筆刷的使用方法相同
◆ 在陰暗的底圖以明亮的顏色描繪，可以在底圖呈現如同林木外形輪廓般的效果
◆ 成為外形輪廓後，原始照片中的柵欄和長椅會變得不明顯

📄 WB_tree03.sut

雜木林 總括 凹

可以只描繪出雜木林中樹幹和樹葉部分的筆刷。

┤ 使用的重點 ├

◆ 基本上與「雜木林 總括 凸」筆刷的使用方法相同
◆ 在明亮的底圖上以暗色來進行描繪

📄 WB_tree04.sut

森林 俯瞰

可以描繪出以俯瞰角度觀看的森林筆刷。

┤ 使用的重點 ├

◆ 基本上，以橫向筆劃的方式使用
◆ 筆劃描繪後形成的空隙，可以用蓋章貼圖來填補
◆ 選擇了「輔助色」，即可以外形輪廓的狀態描繪
◆ 不限於觀看的角度，只要是想要稍微追加樹木或林地的場合都可以使用

 實例 這是雜木林的製作範例。只要使用筆刷，就算是形狀複雜的林木也能簡單描繪出來。

雜木林 總括 不透明

STEP 1 接下來要在後方的部分描繪林地。以黑色為主要色、白色為輔助色的單色畫方式，使用「雜木林 總括 不透明」筆刷，以由左而右的筆劃描繪。將地面及長椅、柵欄以及筆刷的樣式重複部分好好地隱藏起來。

雜木林 總括 不透明

補充

如果地面及長椅、柵欄無論如何都無法隱藏起來的話，可以在畫面前方描繪樹幹及樹葉來加以調整。

補充

事先要準備好整個構圖基底的近景部分。應用的技巧幾乎都是目前為止教學的筆刷使用方法。地面是以選取了輔助色的「石階 崩塌 不透明」筆刷（第 86 頁）來描繪輪廓，細部細節的描寫則是以「石階 崩塌 凸」筆刷（第 86 頁）來呈現。接下來在使用「森林 俯瞰」筆刷描繪後方的灌木之後，以漸層對應「森林俯瞰」來加上顏色。最近景的林木使用的是前作『CLIP STUDIO PAINT 筆刷素材集：由雲朵、街景到質感』「葉子外形輪廓」筆刷、「樹幹外形輪廓」筆刷。本書也收錄了一部分前作的筆刷（第 157 頁）。

森林 俯瞰

石階段 崩落 不透明　　石階 崩落 凸　　葉子外形輪廓　　樹幹外形輪廓

接續至下一頁

STEP
2
依照〔圖層〕選單→〔新色調補償圖層〕→〔漸層對應〕的順序操作（第 22 頁，來加上顏色。將建立的漸層對應設定為特典的「雜木林總括」，然後剪裁至 STEP1 的圖層。

補充

到這個階段已經可算是完成的品質了。

STEP
3
將後方的林地以合成模式「相加（發光）」的圖層加上由下部開始的漸層處理，配合畫面整體的明暗進行調整（這次是將地面及灌木附近設定成較為明亮）。

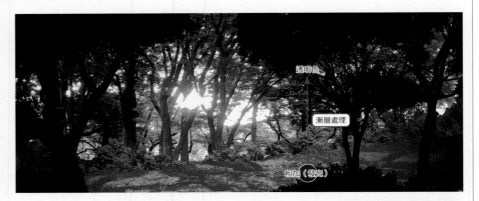

STEP
4
在後方的林地使用「濾色」圖層加上由上部開始的漸層處理，表現出與近景林地之間的遠近感。如此一來就完成了。

以「濾色」圖層加上漸層處理後的效果

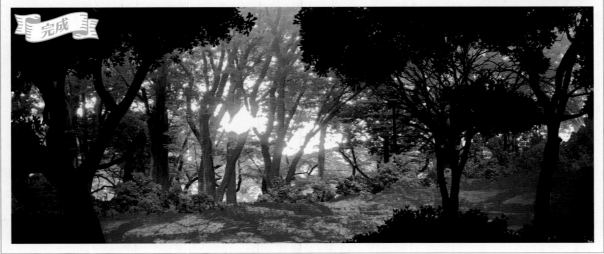

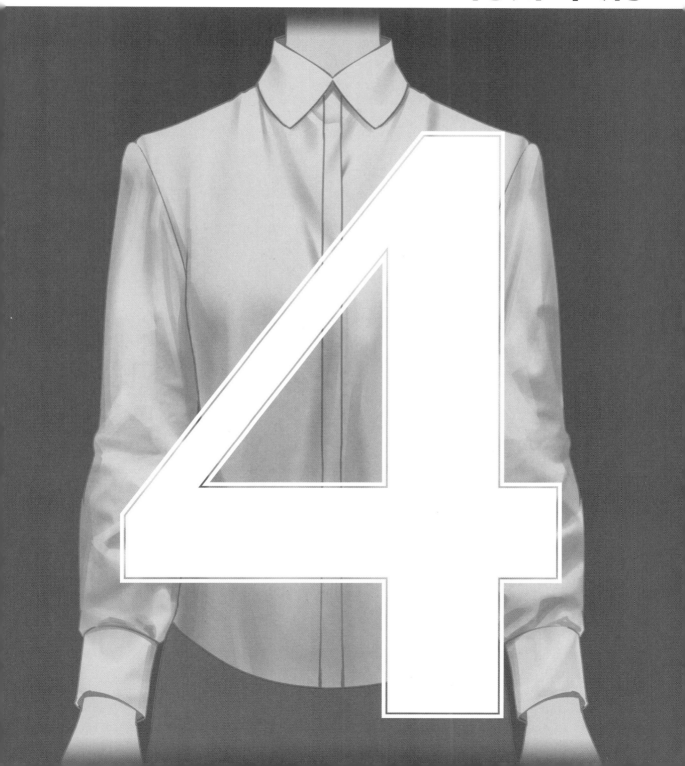

特殊筆刷

4章 特殊筆刷

特殊 1 衣服皺褶

這是可以用來描繪衣服皺褶的筆刷組。依照正面、左右不同方向、以及有無胸部隆起、腰身有無收攏等等不同狀態，收錄了數種不同的筆刷。名稱帶有凸的筆刷可以描繪凸面（凸出部分及明亮部分），帶有凹的筆刷可以描繪凹面（陰影、凹陷處的陰暗部分）。

📄 WB_wrinkle01.sut／WB_wrinkle02.sut

正面皺褶 凸／凹

可以描繪出由正面觀看衣服皺褶的筆刷。

┃ 使用的重點 ┃

- ◆ 以筆劃的方式使用
- ◆ 因為「絲帶」設定為開啟的關係， 描繪時請注意第 67 頁的補充內容
- ◆ 筆刷尺寸及筆劃的開始位置要與衣服搭配
- ◆ 可以使用在男性，以及胸部較不明顯的女性軀體

📄 WB_wrinkle03.sut／WB_wrinkle04.sut

正面皺褶 收攏 凸／凹

可以描繪腰部有收攏設計的衣服皺褶的筆刷。

┃ 使用的重點 ┃

- ◆ 基本上與「正面皺褶 凸」或是「正面皺褶 凹」筆刷的使用方法相同
- ◆ 將收攏皺褶的位置以變形處理的方式進行調整

📄 WB_wrinkle05.sut／WB_wrinkle06.sut

正面皺褶 有胸部 凸／凹

雖然也是可以描繪出由正面觀看時的衣服皺褶的筆刷，但這些是用來描繪胸部有隆起形狀的女性軀體的皺褶。

┃ 使用的重點 ┃

- ◆ 基本上與「正面皺褶 凸」或是「正面皺褶 凹」筆刷的使用方法相同
- ◆ 使用於胸部有隆起形狀的女性軀體

📄 WB_wrinkle07.sut／WB_wrinkle08.sut

正面皺褶 有胸部 收攏 凸／凹

可以用來描繪胸部有隆起形狀的女性腰部位置收攏的衣服皺褶的筆刷。

┃ 使用的重點 ┃

- ◆ 基本上與「正面皺褶 收攏 凸」或是「正面皺褶 收攏 凹」筆刷的使用方法相同
- ◆ 使用於胸部有隆起形狀的女性軀體

◻ WB_wrinkle09.sut／WB_wrinkle10.sut

向左皺褶 凸／凹

可以用來描繪朝向左側的衣服皺褶的筆刷。

▌ 使用的重點 ▌

◆ 與「正面皺褶 凸」或是「正面皺褶 凹」筆刷的使用方法相同

◻ WB_wrinkle11.sut／WB_wrinkle12.sut

向左皺褶 收攏 凸／凹

可以用來描繪在朝向左側的腰部位置收攏的衣服皺褶的筆刷。

▌ 使用的重點 ▌

◆ 與「正面皺褶 收攏 凸」或是「正面皺褶 收攏 凹」筆刷的使用方法相同

◻ WB_wrinkle13.sut／WB_wrinkle14.sut

向左皺褶 有胸部 凸／凹

可以用來描繪朝向左側的衣服皺褶的筆刷。適合使用於胸部有隆起形狀的女性。

▌ 使用的重點 ▌

◆ 與「正面皺褶 有胸部 凸」或是「正面皺褶 有胸部 凹」筆刷的使用方法相同

◻ WB_wrinkle15.sut／WB_wrinkle16.sut

向左皺褶 有胸部 收攏 凸／凹

可以用來描繪在朝向左側的腰部位置收攏的衣服皺褶的筆刷。適合使用於胸部有隆起形狀的女性。

▌ 使用的重點 ▌

◆ 與「正面皺褶 有胸部 收攏 凸」或是「正面皺褶 有胸部 收攏 凹」筆刷的使用方法相同

◻ WB_wrinkle17.sut／WB_wrinkle18.sut

向右皺褶 凸／凹

可以用來描繪朝向右側的衣服皺褶的筆刷。

▌ 使用的重點 ▌

◆ 與「正面皺褶 凸」或是「正面皺褶 凹」筆刷的使用方法相同

WB_wrinkle19.sut／WB_wrinkle20.sut

向右皺褶 收攏 凸／凹

可以用來描繪在朝向右側的腰部位置收攏的衣服皺褶的筆刷。

| 使用的重點 |

◆ 與「正面皺褶 收攏 凸」或是「正面皺褶 收攏 凹」筆刷的使用方法相同

WB_wrinkle23.sut／WB_wrinkle24.sut

向右皺褶 有胸部 收攏 凸／凹

可以用來描繪在朝向右側的腰部位置收攏的衣服皺褶的筆刷。適合使用於胸部有隆起形狀的女性。

| 使用的重點 |

◆ 與「正面皺褶 有胸部 收攏 凸」或是「正面皺褶 有胸部 收攏 凹」筆刷的使用方法相同

WB_wrinkle21.sut／WB_wrinkle22.sut

向右皺褶 有胸部 凸／凹

可以用來描繪朝向右側的衣服皺褶的筆刷。適合使用於胸部有隆起形狀的女性。

| 使用的重點 |

◆ 與「正面皺褶 有胸部 凸」或是「正面皺褶 有胸部 凹」筆刷的使用方法相同

WB_wrinkle25.sut／WB_wrinkle26.sut

衣袖皺褶 凸／凹

可以用來描繪長袖的皺褶筆刷。在某種程度下的手臂彎曲角度，也可以只用筆劃的方式就能應付得過來。

| 使用的重點 |

◆ 以筆劃的方式使用

✥ 實例 ✥

在由正面觀看時的軀體加上衣服皺褶。不管是朝向右側，或是朝向左側，基本的描繪步驟都是一樣的。

🖌 正面皺褶 有胸部 凹、衣袖皺褶 凸

STEP 1

首先要將軀體描繪出來（圖**A**）。
使用「正面皺褶 有胸部 凹」筆刷，以筆劃的方式加入衣服的皺褶。筆刷尺寸和筆劃開始的位置，大多不會一開始就完全符合理想狀態，請多做幾次，反覆試錯（請參照第 29 頁的筆劃解說）。皺褶還會在後續的程序進行調整，所以這裡只要大致上吻合即可（圖 **B**）。

A

B 🖌 正面皺褶 有胸部 凹

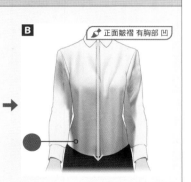

STEP 2

移動在 STEP1 描繪的皺褶，調整位置。選擇描繪了皺褶的圖層，使用圖層移動工具（圖 **A**）。
如果長度不夠的話，可以先建立一個只有皺褶下部的選擇範圍，依照〔編輯〕選單→〔變形〕→〔自由變形〕的順序來
變形處理至符合衣服大小為止（圖 **B**）。
將超出範圍的多餘皺褶消去（圖 **C**）。

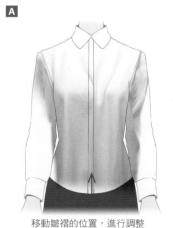

移動皺褶的位置，進行調整

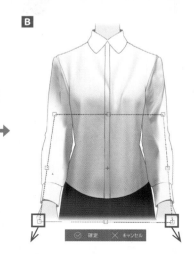

STEP 3

使用「衣袖皺褶 凸」筆刷來描繪袖子上的皺褶（圖 **A**）。
與軀體部分相同，透過移動、變形處理，再將多餘的部分消去來整理皺褶（圖 **B**）。

STEP 4

最後再手工加筆描繪細微的部分，這樣就完成了。

完成

補充

如果只以單純的筆劃使用筆刷的話，大多會感覺欠缺立
體感，尤其是上臂的部分。所以需要細微的加筆來進行
調整。

特殊 1 衣服皺褶

1章 筆刷的基礎知識

2章 人工物筆刷

3章 自然物筆刷

4章 特殊筆刷

151

4章 特殊筆刷

特殊 2 貓毛筆刷

這是由貓咪照片製作而成的筆刷。是非常實用的筆刷。沒想到貓咪除了可愛之外，還能幫上大忙，實在是太了不起了！

📄 WB_cat01.sut

貓毛筆刷 1

可以用來描繪毛皮質感的筆刷。想要大範圍描繪的時候也可以使用。

▌ 使用的重點 ▐

◆ 以筆劃的方式使用

📄 WB_cat02.sut

貓毛筆刷 2

透過下筆收筆的技巧，可以表現出的毛束集中的狀態。想要描繪毛絨絨的外形輪廓時，這個筆刷非常好用。

▌ 使用的重點 ▐

◆ 以筆劃的方式使用
◆ 透過筆劃時的下筆收筆技巧，可以控制筆壓

✥ 實例 ✥ 這是描繪上衣毛皮的製作範例。貓毛筆刷很適合用來描繪毛絨絨的素材。

🖌 貓毛筆刷 1、貓毛筆刷 2

STEP 1　先準備好一張角色人物插畫。將稍後要以貓毛筆刷描繪上衣毛皮的毛絨絨部分的外形輪廓描繪出來。

▌ 補充 ▐

以 [Ctrl] ＋點擊圖層的快取縮圖，建立只有毛皮部分的選擇範圍來區分圖層。這樣可以方便使用貓毛筆刷將毛皮部分整個塗滿。

STEP 2 使用「貓毛筆刷 2」將毛皮輪廓修飾得更有真實感一些。意識到毛流的方向，不用在意是否會有超出範圍的部分，以筆劃的方式注意下筆、提筆的技巧，仔細地描繪。如果有超出範圍太多的部分，可以再使用圖層蒙版來進行調整。

STEP 3 Ctrl＋點擊在 STEP1 區分出來的毛皮圖層的快取縮圖，然後再 Ctrl＋Shift＋點擊 STEP2 的圖層，由這 2 個描繪內容建立選擇範圍（圖A）。
接下來建立一個新圖層資料夾，以那個選擇範圍來建立圖層蒙版。在資料夾中新建立一個圖層（圖B）。
使用「貓毛筆刷 2」在建立好的圖層描繪出大略的陰影（圖C）。
將毛皮的毛尾部分以設定為透明色的「貓毛筆刷 1」來做消去處理。如此一來就能呈現出毛皮的輕盈質感。使用較短的筆劃或是蓋章貼圖來做消去處理也可以（圖D）。

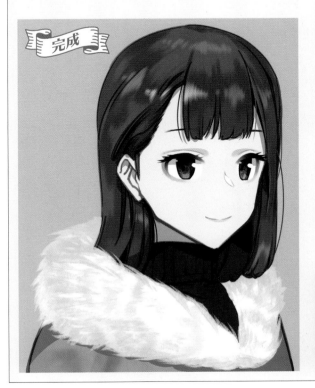

STEP 4 使用「貓毛筆刷 1」進一步追加質感。以較短的筆劃或是蓋章貼圖的方式，一邊注意整體均衡，一邊追加質感。如果追加太多的話，會造成明暗失去均衡，請小心留意。如此一來就完成了。

特殊 3 其他

這是可以簡單描繪出啤酒或是鏡頭光暈的筆刷。由於「泛用筆刷」是平板的筆刷,所以能夠活躍於各式各樣需要細微調整塗面的場合。

📄 WB_otherbrush01.sut

啤酒

這是能夠用來描繪啤酒的筆刷。只要以筆劃的方式,就能整個描繪出裝在玻璃杯裡的啤酒。

▎使用的重點 ▎

◆ 以縱向筆劃的方式使用
◆ 因為「絲帶」設定為開啟的關係,描繪時請注意第 67 頁的補充內容
◆ 使用尺規工具(第 17 頁),可以讓細部細節整齊地連接在一起
◆ 使用在玻璃杯的倒影上

📄 WB_otherbrush02.sut

鏡頭光暈

可以用來描繪光環的筆刷。也是本書唯一自帶顏色的筆刷。

▎使用的重點 ▎

◆ 以筆劃或蓋章貼圖的方式使用
◆ 反覆重做描繪,直到出現自己滿意的光環配置為止
◆ 筆劃的重複方式為「隨機排列一輪」,所以有可能較大的光環只會在一次的筆劃中出現一次。如果需要數個較大的光環的話,可以重複筆劃,或是以剪下貼上的方式增加光環

📄 WB_otherbrush03.sut

泛用筆刷

完全沒有特別之處的平板筆刷。

▎使用的重點 ▎

◆ 以筆劃或蓋章貼圖的方式使用
◆ 以填充塗滿的方式使用
◆ 用來填埋沒有塗到的空白部分

補充

「泛用筆刷」也可改以 CLIP STUDIO PAINT 預設的沾水筆工具的「G 筆」來代用。

┌──────────────┬───┬───────────────────────┐
│ ❖ 實例 ❖ │ 這是描繪出玻璃杯中裝著啤酒的製作範例。 │ 啤酒、泛用筆刷 │
└──────────────┴───┴───────────────────────┘

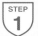 **STEP 1**

先畫出一個玻璃杯（圖 **A**）。

使用「啤酒」筆刷，在玻璃杯中以縱向的筆劃描繪。描繪時要配合玻璃杯的縱向尺寸（圖 **B**）。

依照〔編輯〕選單→〔變形〕→〔自由變形〕的順序，將啤酒的細部細節配合玻璃杯的形狀來變形處理（圖 **C**）。

將上部的泡沫配合玻璃杯的形狀加筆或是消去處理。使用「泛用筆刷」將下方的泡沫與液體部分填充塗滿加筆，如果有感到不自然的部位，則將下側調整消去成較淡薄的狀態，使其融入周圍（圖 **D**）。

A **B** 啤酒 **C** **D**

STEP 2

使用漸層對應（第 22 頁）來為啤酒加上顏色。依照〔圖層〕選單→〔新色調補償圖層〕→〔漸層對應〕的順序進行選擇，將特典的「啤酒」套用為漸層設定。再將建立起來的漸層對應圖層設定為剪裁（第 19 頁），光是這樣的處理就已經能呈現出啤酒的感覺。

STEP 3

使用合成模式「濾色」的圖層與通常圖層，描繪出玻璃杯表面的反射之後就算完成了。由於正面會因為「啤酒」筆刷的特性而形成複雜的倒影，所以只要再加上左右的反射與高光即可。

 完成

┌─────────────────────────────── 補充 ───────────────────────────────┐

藉由色調補償功能來改變色調，也可以呈現出哈密瓜氣泡飲料或是可樂的感覺。

特殊筆刷

4章

自然物筆刷

3章

人工物筆刷

2章

筆刷的基礎知識

1章

✥ 實例 ✥　所謂的鏡頭光暈，指的是使用相機等設備進行拍攝時，光線由明亮的部分朝向陰暗的部分產生漏光的狀態。一般會發生在環境中有像陽光這種強烈光源的時候。

 鏡頭光暈

STEP 1 天空樣貌以第 114 頁實例相同的方式描繪。

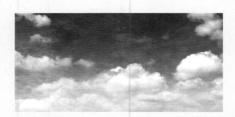

STEP 2 使用「鏡頭光暈」筆刷來描繪鏡頭光暈。將光源設定為左上方，使用「相加（發光）」圖層，由該處開始以筆劃的方式描繪。

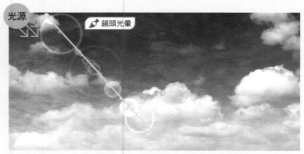

光源　　鏡頭光暈

補充

想要描繪出筆直線條的筆劃時，可以使用尺規工具，也可以點擊筆劃的起點，然後按住 Shift 不放，再點擊筆劃的終點，這樣就能一口氣描繪出來，要重做也很方便，建議大家可以多多利用。

STEP 3 複製 STEP2 的圖層，依照〔濾鏡〕選單→〔模糊〕→〔高斯模糊〕的順序做出模糊處理，加強發光的感覺。

對複製下來的圖層進行高斯模糊處理

100 %加算(発光)
STEP3 発光
100 %加算(発光)
STEP2 レンズフレア
100 %通常
STEP1 空模様

STEP 4 如果以「相加（發光）」圖層，在光源附近使用漸層工具或噴筆工具的「柔軟」來調整變亮，可以增加發生鏡頭光暈的說服力。

100 %加算(発光)
STEP3 発光
100 %加算(発光)
STEP2 レンズフレア
100 %加算(発光)
STEP4 光源明るさアップ
100 %通常
STEP1 空模様

完成

特殊 4 前作的筆刷

這是前作《CLIP STUDIO PAINT 筆刷素材集：由雲朵、街景到質感》的筆刷樣本。本書收錄了 4 種筆刷，提供給各位試用。

◀CLIP STUDIO PAINT 筆刷素材集：由雲朵、街景到質感
作者：Zounose、角丸圓　　定價：550 元
ISBN：978-957-9559-25-6　　北星圖書事業股份有限公司出版

📄 tree03.sut

樹幹外形輪廓

可以描繪出樹幹的外形輪廓的筆刷。

▍使用的重點▍

- ◆ 基本上，以蓋章貼圖的方式使用
- ◆ 加上樹葉即可變成一般樹木
- ◆ 可以當成枯木直接配置在畫面上

📄 tree05.sut

葉子外形輪廓

用來描繪葉子外形輪廓的筆刷。

▍使用的重點▍

- ◆ 基本上，以筆劃的方式使用
- ◆ 可藉由筆刷尺寸的設定來改變描繪範圍
- ◆ 可藉由顆粒尺寸的設定來改變葉片的大小

📄 cloud06.sut

積雨雲

可以描繪出積雨雲的筆刷。

▍使用的重點▍

- ◆ 在地平線附近以橫向筆劃方式使用
- ◆ 筆刷在製作時就預設為要使用在地平線附近，因此下部是呈現以漸層的方式逐漸消失的狀態
- ◆ 也可以用蓋章貼圖的方式少量配置，呈現出畫面上的重點強調部位

📄 telephoto01.sut

城鎮望遠

可以描繪出以俯瞰角度觀看城鎮街景的筆刷。

▍使用的重點▍

- ◆ 以筆劃的方式使用
- ◆ 以自由筆劃的方式，就能完成街景的描繪
- ◆ 選擇了「輔助色」之後，便可以外形輪廓的狀態描繪

索引

作者介紹

Zounose

多摩美術大學日本畫科修士課程結業。曾經擔任電玩遊戲公司的美術設計工作，現在以自由插畫家的身份活動中。參與動畫製作或社群遊戲的角色設定，背景插畫等工作。同時也擔任專科學校的兼任講師。

社群媒體，網頁遊戲的插畫製作：「神擊のバハムート」「Shadowverse」（以上為 Cygames 公司產品）、「御城プロジェクト：RE～CASTLE DEFENSE～」（DMM.com LABO）等等。
輕小說插畫：「勘違いの工房主～英雄パーティの元雑用係が、實は戦闘以外がSSSランクだったというよくある話～」（時野洋輔 著、アルファポリス刊）
卡牌遊戲插畫製作：「カードファイト!!ヴァンガード」等等。
動畫背景設計：「パックワールド」「コング／猿の王者」等等。
著書（含共同著作）：「ファンタジー風景の描き方 CLIP STUDIO PAINT PROで空気感を表現するテクニック」「※Photobash 入門：CLIP STUDIO PAINT PRO 與照片合成繪製場景插畫」「※東洋奇幻風景插畫技法：CLIP STUDIO PRO／EX 繪製空氣感的背景&角色人物插畫」（Hobby Japan 刊行），「動きのあるポーズの描き方 東方 Project 編　東方描技帖」（玄光社刊行）等等。
※繁中版。北星圖書事業股份有限公司出版。

Web	http://zounose.jugem.jp/
Twitter	https://twitter.com/zounose
pixiv	https://www.pixiv.net/users/2622803

角丸圓（KADOMARU TSUBURA）

自懂事以來即習於寫生與素描，國中，高中擔任美術社社長。實際上的任務是守護早已化為漫畫研究會及鋼彈愛好會的美術社及社員，培養出現在於電玩及動畫相關產業的創作者。自己則在東京藝術大學美術學部以映像表現與現代美術為主流的環境中，選擇主修油畫。
除《卡牌繪師的工作》《機器人描繪基本》《人物描繪基本》《人物クロッキーの基本》的編輯工作外，也負責《萌えキャラクターの描繪方法》《マンガの基礎デッサン》等系列書系監修工作，參與日本國內外 100 冊以上技法書的製作。

工作人員

- 設計・DTP............ 廣田正康
- 編輯輔佐.............. 新井智尋〔Remi-Q〕
- 編輯.................. ひのほむら
- 編著.................. 難波智裕〔Remi-Q〕
- 企劃.................. 久松 綠
　　　　　　　　　　　　谷村康弘〔Hobby JAPAN〕
- 協力.................. 株式会社セルシス

CLIP STUDIO PAINT筆刷素材集
西洋篇

作　者	Zounose・角丸圓
翻　譯	楊哲群
發　行	陳偉祥
出　版	北星圖書事業股份有限公司
地　址	234新北市永和區中正路 462 號 B1
電　話	886-2-29229000
傳　真	886-2-29229041
網　址	www.nsbooks.com.tw
E-MAIL	nsbook@nsbooks.com.tw
劃撥帳戶	北星文化事業有限公司
劃撥帳號	50042987
出 版 日	2022 年 7 月
I S B N	978-626-7062-13-5
定　價	550 元

如有缺頁或裝訂錯誤，請寄回更換。

CLIP STUDIO PAINTブラシ素材集 西洋編
© Zounose・Tsubura Kadomaru / HOBBY JAPAN

國家圖書館出版品預行編目(CIP)資料

CLIP STUDIO PAINT筆刷素材集. 西洋篇 / Zounose, 角丸 圓；楊哲群翻譯. -- 新北市：北星圖書事業股份有限公司, 2022.07
160 面；19.0×25.7 公分
ISBN 978-626-7062-13-5(平裝)

1.CST: 電腦繪圖 2.CST: 插畫 3.CST: 繪畫技法

956.2　　　　　　　　　　　　111002494

官方網站　　　臉書粉絲專頁　　　LINE 官方帳號